공간도 문학이다

공 간 도　　　문학이다

민병원 지음

바른북스

삶의 공간을
만드는 사람

새로운 창작과 디자인을 구상하면서 또 하나의 작품이 완성되어 가는 현장들을 생각해보면 참으로 감회가 새롭습니다. 매번 새로운 프로젝트라는 이름 아래 스쳐 간 순간 중 어느 하나 소중하지 않은 현장은 없습니다. 아무리 오랜 세월이 흘러도 현장의 이름만 생각하면 그때 인연으로 만난 고객과 디자인 실행들이 잇그제 일처럼 생생하게 떠오릅니다. 아주 편안하게 물 흐르듯 일이 잘 풀린 현장들, 또는 어려운 역경을 걸쳐 경이로운 목표를 달성하듯이 그 하나하나의 작품마다 고객과의 대화와 현장에 얽힌 사연들을 지면에 담아보려 합니다.

소중한 현장을 믿음 하나로 흔쾌히 내주신 고객분들 그 귀중한

분들과 허물없이 나누었던 삶에 진한 여운들을 서술해보려고 했습니다. 홈인테리어 디자이너의 소임은 고객 한 분 한 분의 삶의 그 공간에 작품으로 함께할 수 있도록 최선을 다해 창작의 무대를 만들어 아름다움과 행복한 삶을 연출할 수 있도록 하는 직업입니다.

많은 날 동안 현장과 함께 노고를 다해주신 기능 장인분들과 쌓인 이야기들, 또한 하나의 현장으로 전환되기 이전에 오랜 세월 평온한 일상 속 소중한 가족의 삶이 온전히 담겨 있는 그곳 또는 새로운 희망을 담기 위해 설렘 가득한 삶의 터전에 현장이란 깃발을 꽂고 공사를 착수합니다. 최신 트렌드와 디자인을 설계하여 곳곳에 힘차게 펼쳐보이며 다양한 장르의 장인들을 초빙하여 많은 이야기를 나누며 저마다의 소질을 담뿍 담아내며 최선을 다해주신 소중한 분들에게 고마움을 표합니다.

하나의 작품이 완성되기까지 보이지 않는 곳에서 물심양면으로 정성을 다해주신 많은 업체분들에게도 감사함을 전합니다. 또 하나의 현장은 긴 서사시를 가득 심어놓고 깔끔한 정리를 끝으로 서서히 마감되어갑니다. 오랜 시간 이곳에 열정을 다한 디자이너는 호기심에 찬 설렘으로 연출하고자 했던 숱한 창작과 이야기들을 차곡차곡 정성껏 쌓아올리고 대문을 닫으면 모두 함께 바람처럼 사라집니다. 내일 새벽 먼동이 열릴 때 집을 떠난 가족분들이 행복 가득히 희망을 품고 생동감이 넘치는 평온한 일상으로 돌아옴을 생각하며! 홈인테리어 디자이너란 우리의 삶 속에 희망과 행복의 꽃을 피워주는 직업입니다.

많은 프로젝트에 동참한 모든 분께 머리를 숙여 감사한 마음을
전달 드리며 오랜 세월 함께하면서 혼신의 힘을 다해 출연해주신
소중한 분들을 한 분 한 장면 불러오며 하얀 지면에 그때의 아련한
추억과 사연을 옮겨 담아보려 하였습니다. 다양한 분야에 귀중한
분들과 새로운 고객을 맞이하여 디자인 연출을 재구성하며 작품은
쉼 없이 오늘도 이어져갑니다.

민병원

Contents

저자의 글 삶의 공간을 만드는 사람

공간 문학

1장

공간 문학

2장

공간 문학

3장

공간 문학

4장

공간 문학

5장

공간 문학

1장

최신 트렌드

최신 트렌드는 정상에서 머물며 안주하려고 하지만 새로운 트렌드에 밀려 다시 때를 기다리며 먼 길을 돌고 있다. 연도가 바뀌고 새로이 주목을 받으며 정상에 오른 차기 년도 최신 트렌드의 텍스처는 무광 실버가 다시 기세를 몰아 끝없이 치솟아 오르고 섬세한 삼자원 패턴의 다양한 컬렉션이 클래식 선율을 타고 수채화 물감이 되어 감동을 연출하며 우리 곁을 찾아든다. 하나의 프로젝트를 착수하면서 트렌드와 디자인에 이어 자재 선택에 이르기까지 많은 선택의 갈림길 위에 선다. 최선의 결정을 하는 과정에 나름대로 고객마다 독특한 스타일을 가지고 있다. 그 유형은 대략 다섯 가지로 나누어볼 수 있다.

첫째. 홈인테리어 업체에 일괄 부탁하는 스타일

둘째. 디자이너와 의견을 조율하는 스타일

셋째. 최신 트렌드를 선호하는 스타일

넷째. 가족의 의견에 따라 결정하는 스타일

다섯째. 고객 본인의 감각으로 전체 결정하는 스타일

홈인테리어를 진행하려면 공사 착수 전에 고객과 의견을 조율하고 대화를 나누어야 할 일들이 참으로 많다. 고객을 만난 지 얼마 되지는 않았지만 여러 부분에 의견을 내고 교감을 이루어 결정하고 때로는 난해하고 감성적인 부분들을 깊이 있게 논의 검토하여 풀어내어야 한다. 참으로 다양한 콘셉트들을 맞이한다. 좀 더 나은 선택은 무엇일까? 우리가 삶을 살면서 얼마나 많은 디자인을 보고 경험할까? 현장에 사용할 자재를 선택하기 위해 고객을 만나면서 고객분께서 현재 놓인 생활과 함께 잘 어우러져 공존할 수 있는 라이프 스타일과 최신 트렌드를 어떻게 접목할 수 있을까에 모든 에너지를 집중하는 것이 홈인테리어 디자이너가 해야 할 의무이며 책임감이다.

위 세 번째 최신 트렌드를 선호한다면 최신 트렌드의 흐름을 담아내는 테크닉을 연출해야 한다. 디자이너는 동일한 자재로 진행되는 연출이더라도 최신 트렌드의 감각을 느낄 수 있도록 그 디자인 속으로 최대한 다가가야 한다. 최신 트렌드란 주제는 그 분야의 광활함 속에 광채를 드러낸 현 연도를 견인해가는 선두 주자인 것

이다. 그 최신 트렌드만을 가지고 오로지 연출할 수만은 없다. 최신 트렌드라고 하여 모든 제품의 다양한 소재가 일제히 출시되는 것은 아니다. 각 분야에 신제품 몇 가지가 출시되므로 전체 제품의 흐름을 견인해 가는 것이다. 그러기에 최신 트렌드를 그 느낌의 감을 살려 최대한 어느 부분에 얼마만큼 적용할 것인가 검토하여 포괄적인 부분과 접목해야 하는 과정은 매우 어려운 문제다. 또한, 고객이 선호하고 있는 감각적 취향의 디자인과 어떻게 연결하여 완성할 것인가? 참으로 난해한 주제다. 최신 트렌드를 응용하는 방법은 디자이너마다 다소 차이는 있겠지만.

나의 선택은 전체 디자인 콘셉트를 결정하고 이어서 컬러와 텍스처를 선택하는 순서로 한다. 부분별 섹션이 구체적으로 선정이 되면 다시 한번 '고객의 개성과 취향에 어떻게 좀 더 가까이 연출할 것인가.'라는 질문에 집중하며 하나하나 풀어내고 현재 놓인 현장에 근접할 수 있도록 최대한 고민하여 최신 트렌드를 접목을 하여 작품으로 완성하는 것이다. 고객이 어느 장르를 원하든 하고자 하는 선택에 최선을 다해 드렌드에 부합할 수 있도록 전체 디자인 밸런스를 조율하여야 한다. 혹시나 고객 본인의 취향에 의해 아주 다른 선택을 한다면 디자인과 트렌드 면에서 불가피하게 잘못될 수가 있다는 점을 충분히 설명함으로 다시 한번 신중히 선택할 수 있는 여지를 드리는 것이 중요하다. 홈인테리어 디자이너로서는 꼭 지켜져야 할 의무감과 책임감은 본인이 진행하는 이 프로젝트는 홈인테리어 디자이너로서의 소신으로 시작과 마감이 이루어져야 한

다는 점이다. '이 부분은 고객이 직접 선택한 것입니다.'라고 책임감을 넘겨서는 안 된다. 그러므로 어느 한 분야도 가벼이 넘겨서는 안 된다. 현장이 마감되는 모든 결과물은 디자이너란 사명감과 책임감 위에 그 작품이 놓이기 때문이다.

뮤럴 벽지

아티스트의 기발한 추상들을 과감하게 펼쳐놓은 듯한 느낌을 주는 뮤럴 벽지! 광활한 평야와 대자연의 초원들 아름다운 풍경을 감상하는 사람들에 잔잔한 감동을 불러오게 한다. 이처럼 첨단의 뮤럴 벽지는 인테리어 디자인 공간에 파격적인 메시지를 던지며 무한한 상상력을 일깨우면서 급속도로 발전하고 있나. 수입 벽시 관련 매장을 가보면 정말 새로운 소재들이 하루가 다르게 출시되고 있음을 본다. 그중에서도 새롭게 다가온 소재 중에 뮤럴 벽지가 처음 국내에 수입된 지가 벌써 2002년도 정도니까 약 20년이 되어간다. 그때 뮤럴 벽지를 처음 보고 상당한 감동을 한 것 같다. 왜냐하면, 넓은 화폭에 직접 유명 화가가 그곳에 와서 그림을 그린 것처럼 그 넓은 벽면에 폭만큼 동일한 규모로 한 폭의 그림을 가득 채워 넣을

수 있다는 데 큰 감동을 한 것이다.

뮤럴 벽지의 최고의 연출은 시공하고자 하는 천정이나 벽면의 높이와 넓이의 제한 없이 무한대 스케일이 가능하다는 점이다. 이처럼 대형화된 화폭으로 연출됨은 물론이고 수많은 풍경 또는 여러 장르들을 넘나드는 사진 작품들, 유명 화가들의 명화들, 세계적인 대가분들의 작품과 환상적인 명소들, 평화로운 휴양지와 아름다운 풍경으로 연출할 수 있다. 또한 특출한 기법과 풍부한 소재들로 이루어진 화폭들, 수채화 물감으로 섬세한 감성 표현들, 생동감이 넘치는 현장감, 마치 그곳에 옛 추억이 담겨 있는 듯한 온화하고 정겨운 빈티지 느낌을 잘 살린 패턴까지, 이밖에도 무수한 장르의 연출이 가능한 점은 뮤럴 벽지만의 큰 장점이다. 지난 20여 년간 무한 발전을 하며 뮤럴 벽지는 인테리어 공간에 많은 공감과 감동을 연출해왔다. 그 뮤럴 벽지가 국내에 들어온 이후부터 20년이라는 오랜 세월이 흐르는 동안 수입 벽지 시장도 큰 변화와 첨단 소재로 발전을 거듭하였다.

특히 최근에 발표된 제품 중 바라보는 각도, 불빛 밝기, 외부로부터 들어오는 자연의 빛에 따라 완전히 다른 분위기를 연출하는 특수 공법으로 제작된 작품들은 말로 다 표현하기가 어렵다. 새로운 기법과 텍스처, 특출한 디자인 공법으로 제작된 다양한 제품들은 평당 금액도 상상을 초월할 정도로 높이 책정되어 출시됨에도 불구하고 소비자층을 유혹하고 있다. 뮤럴 벽지도 그중 하나다. 특수

기법으로 제품을 제작하다 보니 그 가격대가 만만하지 않다. 최근에 현장을 진행하다 보니 디자인적 측면에서 동양적인 이미지의 풍경이 담긴 뮤럴 벽지가 필요하여 수입 벽지를 취급하는 여러 업체에 문의를 해보았지만 찾지 못하고 중국 현지에 인편을 통하여 알아본 적이 있다. 그 결과 원하는 제품이 있다고 하여 사진 샘플을 받아 보고 확인한 다음 발주를 하였다. 동양적인 느낌의 이미지를 담은 뮤럴 벽지를 직접 구매하여 받아 보니 기대치보다 섬세한 디자인과 컬러풀한 작품성이 화려해 보여 무척 마음에 들었다.

또한, 도배지 넓이가 3m가 넘는 광폭이었다. 대부분의 수입 뮤럴 벽지는 넓이가 70cm 정도 된다. 종전에 사용하던 뮤럴 벽지의 넓이보다 무려 4배가 넘는다. 이 넓은 벽지를 어떻게 시공을 하지? 처음에는 3m가 넘는 광폭에 풀칠을 하면 처지거나 시공에 많은 어려움이 있을 줄 알고 시공하는 분과 내심 걱정을 하였지만, 막상 시공하여 보니 아무런 문제가 없다. 처음 제품을 보기에는 일반 실크 종이 벽지처럼 보이나 표면 조직이 종이가 아닌 패브릭 소재로 일반 실크 종이 벽지처럼 세작되어 있었나. 중국 도배시 생산 업체도 이처럼 다양한 분야에서 많은 발전을 하였음을 볼 수가 있었다. 우리 국내 업체에서도 오래전부터 시작했지만, 장르가 다양하지 않고 표면의 질감이 부족한 점들이 있었다. 하지만 점차적으로 많은 발전을 가져왔음을 보여주고 있다. 최근에 골프장을 배경으로 실사를 하여 현장에서 넓은 벽면에 시공해보니 그 수준이 많이 좋아졌음을 보았다.

또한, 국내에서도 사진작가분들의 작품을 활용해 벽지로 전사 출력 판매하는 회사가 생겨나고 있다. 이 덕분에 멋진 풍경 사진도 일반 실크 벽지값 정도에서 사진 실사 비용 정도만 포함을 시킨 저렴한 가격대로 주문 제작이 가능하며 다양한 장르들을 원하는 기호에 맞게 실사를 해준다. 홈인테리어를 하다 보면 꼭 아트월이 아니더라도 원하는 곳에 취향에 맞는 한 폭의 작품을 연출하는 것 또한 디자이너로서의 능력이다. 또는 자녀의 침실 벽이나 천장에 아이들이 상상하는 동화의 세계를 뮤럴 벽지로 연출해준다면 얼마나 멋진 꿈의 나라로 날아오를까! 한 폭의 뮤럴 벽지가 펼쳐지는 순간 우리는 그 속으로 행복한 가족 여행을 떠난다.

착수 전 시뮬레이션

옛 속담에 "천 리 길도 한 걸음부터, 시작이 반이다."라는 말이 있다. 이 속담처럼 현장에 착수하기 위하여 준비하는 과정은 매우 중요하다. 어쩌면 그 현장의 완성도에 지대한 영향을 준다. 몇 가지 예를 들어본다. 현장에 착수하면서 이 현장 일정을 준비할 때 15년 전후로 건축된 최고급 주거공간들에서 특별히 보존해야 하는 기존 기반과 공조, 특수 하드웨어 등의 부분을 정밀하게 숙지를 하고 현장의 여건에 따라 하나하나 체크하면서 준비해야 한다.

앞에서 말한 보존해야 하는 공조와 기본 하드웨어 등은 아주 중요한 기반 시설이기 때문에 현장에 착수할 때 제일 먼저 잘 보존하고 보관하여 관리해야 한다. 만약 공사 진행 중 실수로 파손한다면

원상회복이 무척 어려워진다. 날이 갈수록 우리가 거주하는 주거 공간의 많은 부분들이 첨단화되어간다. 눈에 보이지는 않지만, 무엇보다 환기 공조와 신기술 하드웨어 분야에서 큰 발전을 하고 있다. 그러므로 고급 현장일 경우 그 현장마다 다른 특수한 하드웨어들이 존재하고 있음을 알아야 한다. 어느 하드웨어건 '신제품으로 교체를 하면 되지 않을까?'라고 생각할 수도 있다. 그러나 대부분 호환이 되는지 사전에 확인이 꼭 필요하다. 그리고 분야별 시공에 필요한 자재 완전 분석(시공자와 물량 확인 교감) 후 바로 구매할 수 없는 제품들은 사전에 확인 준비하는 것이 작업 진행에 있어 무엇보다 중요하다. 이러한 준비가 현장에서 작업을 진행하는 공정에 큰 도움을 준다. 철저한 사전 준비 없이 현장에 착수하다 보면 일의 능률에도 지장이 있지만, 공정에도 많은 어려움이 뒤따른다. 현장에서는 아주 사소한 타카 핀, 작은 피스, 또는 몰딩 하나 때문에 많은 시간을 요구하기도 하고 작업 진행에 맥이 끊어지기도 한다. 철저한 사전 준비와 중간 점검을 하고 몇 번씩이고 체크하여도 절대 과하지 않다. 그렇게 철저하리만큼 준비를 하여도 현장을 진행하다 보면 어느 부분에선가 준비가 미숙한 부분이 생긴다.

이처럼 철저하게 준비를 하는 이유는 매번 새롭게 시작하는 현장이기 때문이다. 또한, 현장이란 바로 실행에 들어가므로 예행연습이란 없다. 이러한 준비들은 현장 착수 전에 분야별로 취하는 작업 진행 시뮬레이션이므로 얼마나 많은 상상의 시뮬레이션을 연출하느냐에 따라 그 현장은 차질 없이 원만히 진행되어 갈 것이다. 이

처럼 수차례 실행해본 자료들이 쌓여 다음 현장에, 또 다음 현장에 연이어 도움을 가져다줌은 물론이다.

하지만 모든 준비는 같은 공간일 때 적용이 된다. 만일 홈인테리어를 전문으로 하는 회사가 홈과 다른 상업공간 프로젝트를 수행한다면 그땐 많은 부분의 상황이 달라진다. 일반적으로 생각할 때, 크게 보면 인테리어라고 같다고 생각할 수 있겠지만, 우리가 상상하는 생각들보다 많은 부분에서 상당한 차이가 난다. 예를 들어 같은 사각 링 안에서라도 권투와 킥복싱, 격투기 규칙이 완전히 다르듯이 상업공간에서도 병원 인테리어 전문 또는 커피숍 인테리어 전문분야가 나뉜다. 그들만의 오랜 노하우가 있기 때문에 분야별 전문가를 선택하는 것이 매우 중요하다.

이 때문에 프로젝트에 맞는 시뮬레이션이 꼭 필요한 것이다. 위에서 말한 바와 같이 수없이 많은 홈 공간에 대한 프로젝트를 실행하다 보면 그 분야에서는 많은 노하우가 생기겠지만, 상업공간에서의 경험과는 별개이다.

여타의 공간마다 지켜져야 할 다른 매뉴얼이 존재한다. 하물며 동일한 홈인테리어 수준에서도 상·중·하 3등급 이상으로 나눈다. 예를 들어, 같은 상업공간 인테리어 업체에서도 아주 단순한 작업만을 하는 업체, 아주 고급 프로젝트만을 하는 업체 등으로 분리한다. 업종마다 전문성을 가지고 있는 것이다. 그렇기에 제각기 전문분야가 있기 마련이다. 홈 인테리어 프로젝트 시작에 앞서 이

처럼 디테일한 준비 과정을 철저하게 살피다 보면 시공을 하기 전에 이미 완성된 모습을 예측할 수 있다. 이러한 사전 기획들이 앞서가는 디자인을 창출해낼 뿐만 아니라 시공의 질을 향상하며 이어지는 다음 공정에 몰입할 수 있는 시간적 여유를 가져오게 된다. 그 상상력의 생각들이 현장의 완성도를 더욱 높일 것이다.

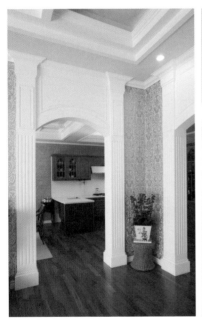

실행은 고도의 기능을 요구한다

현장에서 고도의 기능을 요구하는 어려운 디자인 포인트에서 너무 많은 생각을 하면 동시에 진행되어야 할 다른 파트가 정체될 수도 있다. 우리는 어둠 속에서 하나의 불빛을 볼 때 그곳으로 모든 시선과 촉각을 집중한다. 그리고 그 불빛으로 인하여 종전까지는 나름 폭넓게 보이던 물체가 불빛 속으로 사라져버리는 깃이다. 이처럼 한 가지 현상에 이끌려감으로써 생동감 있게 진행되어야 할 현장이 한순간 그 흐름의 맥을 잃어버릴 수 있다. 그 강한 불빛으로 인한 순간의 흐트러짐은 현장 진행에 상당한 문제를 가져다준다. 불빛은 언제라도 나타나거나 사라질 수 있다. 또한, 처음부터 불빛 자체를 내지 않을 수도 있다. 그러므로 현장에서 진행되는 과정들이 아무리 어렵더라도 동일한 관점에서 바라보아야 다양한 해

법을 찾을 수 있다. 하나의 디자인을 실행에 옮기기 위하여 대상을 바라볼 때 그 폭의 한계를 최대한 열어놓아야 한다. 그 디자인 속에는 긴 시간을 요구하는 시공과 마감에 이르는 과정에 다양한 함수 관계가 존재하고 있기 때문이다.

많은 진통을 거쳐 완성되는 하나의 프로젝트는 무에서 유를 창출하는 것과 같다. 그 프로젝트에는 우리가 일반적으로 생각하는 것보다 다양한 해법을 요구하고 있기 마련이다. 예를 들어, 그 어려운 문제들을 풀기 위하여 고도의 프로젝트를 수행해온 수준급의 디자이너 또는 그 프로젝트를 능히 풀 수 있는 실력을 갖춘 기능의 숙련공이 필요할 수도 있다. 시공 면에서도 1·2급 수준의 숙련공들은 오랜 세월 본인들만이 갈고 닦아온 기술 노하우로 이미 많은 해결법을 가지고 있다. 때로는 혼신의 노력을 들여 풀어야 할 난제들이 숙련공의 노하우를 기다리고 있다. 그러나 그 노하우의 공식을 적용하여 해결하는 것이 아니라 문제를 표면상의 문제로 인식하고 손쉽게 풀려고 할 때 그 뒤의 혼란은 가중되어 무척 크게 다가온다.

숙련공의 경우 보통 가장 높은 수준인 1단계부터 10단계까지 나눌 수 있는데, 예를 들어 10단계 수준의 숙련공을 요구하는 프로젝트에서 1·2급 정도의 실력을 갖춘 숙련공들이 서로 협업하여 현장을 진행한다면 최고의 작품이 완성될 것이다. 하지만 6·7급 수준의 기능공이 급하게 1·2급 수준의 작업에 투입된다면 그 현장은 완성도에 있어 돌이킬 수 없이 큰 문제를 일으키게 될 것이다.

요즘 표면상으로는 아무 문제 없는 고급 외제차에서 보이지 않는

결점 때문에 빈번한 리콜 사태가 일어나고 있다. 이런 리콜 문제는 그 브랜드에 치명적인 손실을 가져다준다. 한 번 정도의 리콜로 문제가 해결된다고 하여도 그 리콜이 그동안 쌓아올린 기업의 브랜드 이미지에 큰 타격을 줄 수 있다. 또한, 소비자에게도 막대한 손실을 가져다준다. 그나마 다행인 것은 한두 번의 리콜로 해결할 수 있다는 점이다. 그러나 우리가 하는 프로젝트 대부분은 문제가 발생하여도 다시 작업할 수 없다는 것이 큰 문제다. 표면상 문제점이 보이지 않을뿐더러 바로 나타나지도 않기 때문이다. 그러므로 그 프로젝트에 맞는 수준의 숙련공이 꼭 투입되어야 한다.

프로젝트 디자인이 완성되고 나서 공사를 시작할 때 통틀어 제일 중요한 부분이 바로 숙련공의 수준이다. 그리고 나서 마감 자재 선택 순으로 따져본다. 그러나 우수한 숙련공의 실력이라고 눈으로 바로 확인할 수는 없다. 작업이 진행되는 과정을 지켜보아도 미미한 차이 정도만 알 수 있다. 이 프로젝트를 진행하는 업체만이, 또는 현장을 관리감독하는 관리자만이 그들과 오랜 세월 동고동락하면서 한 분 한 분 실력의 깊이를 알고 있을 뿐이다. 그렇기에 현장 진행에 꼭 필요한 분야별 숙련공들과는 공사 일정에 맞추어 사전 약속이 되어 있어야 한다.

한 프로젝트를 풀어가는 현장 책임자는 '이 현장 어느 부분에서 최고의 숙련공을 투입하지 못했구나!' 또는 '어느 곳이 취약점이구나, 나중에 어느 곳에서 하자가 나겠구나!'라는 생각을 할 수 있다.

감동을 연출하라!

톱배우라고 하면 연기를 아주 잘할 것이다. 연기를 잘하니 톱스타 반열에 오른 것이다.

주어진 배역에 실재 인물보다 감정을 더욱 잘 표현하기 때문이 아닐까. 영화 촬영 현장을 잘 지켜보면 감독의 오케이 사인이 나올 때까지 연기가 계속된다. 때론 극 비중이 매우 큰 신을 찍을 때는 몇 번, 아니 수십 번을 반복하며 그 신이 완성될 때까지 촬영이 계속된다. 그러나 아무리 촬영을 많이 한다고 해도 그 배역을 맡은 연기자가 얼마나 깊이 있는 감성으로 열연하느냐가 무엇보다 중요하다. 그러기 위해서 그 신을 연기하는 연기자는 촬영하는 작품 속에 담겨 있는 실재 인물이 가진 오묘한 삶의 깊이를 정확하고 디테일하게 파고들어 나만의 독창적인 연기를 극적으로 연출해내어야

비로소 감독의 오케이 사인이 결정된다. 감독은 완성도 높은 작품과 흥행을 위해 배역을 캐스팅하는 과정에서 냉정하리만큼 심사숙고하여 역할 하나하나 최선을 다해 캐스팅한 것이다. 이처럼 계속 촬영을 하는 가장 큰 이유로는 감독은 본인이 선택한 연기자가 주어진 배역을 혼신 연기로 원하는 컷이 나오리라 믿고 있기 때문이며 그 중요한 한 컷 한 컷 속에 진한 감동을 심기 위함이다. 아무런 감동 없이 그 중요한 신을 촬영해보아야 아무짝에도 쓸데없는 휴지 같은 필름이 될 뿐만 아니라 영화 전체를 망가트린다.

일부 홈인테리어 직업에 종사하는 사람 중에 디자인에 대한 감동이 무뎌서 문제인 경우가 있다. 홈인테리어라는 일을 할 때는 인테리어라는 넓은 시장에서 우리를 찾는 고객들에게 진한 감동을 연출해 삶의 행복을 심어준다는 자부심을 가지고 혼신을 다하는 디자이너가 되어야 한다. 여러 공정 과정 중에서 방 한 칸만 도배해달라는 부탁을 받더라도 고객과 함께 벽지를 고르고 정성을 다한 선택으로 감동을 줘야 한다. 홈인테리어 업체에서 하는 도배는 일상적으로 소비자에게 간단하게 벽지를 판매하는 징도의 거래행위에 불과하다. 자주 도배를 하다시피 하니 무슨 감동! 행복! 같은 이야기를 할까? 라고 생각할 수 있다.

그러나 잘 생각해보자 우리가 모처럼 귀중한 시간을 내어 가족이나 동료들과 함께 유명한 관광지나 명산으로 여행을 갔다. 그곳에 도착하여 그곳 절경에 '와!' '야호!' 하며 감동에 푹 빠져들면서 함께 여행 온 사람들과 행복해하며 마음껏 힐링한다. 그러나 그곳에 사

는 주민은 매일 밤낮으로 그 절경을 보고 있으니 경치가 좋은지 아닌지 그저 무덤덤할 것이다. 하지만 그 여행지에 관해 잘 알고 있는 원주민이 가이드가 되어 여행지를 찾아온 관광객에게 정성을 다하여 안내한다면, 가이드는 자기 고향만이 유일하게 가지고 있는 절경에 긍지와 자부심을 가지고 많은 유적지와 역사가 깃들어 있는 선조의 유산들을 활기찬 모습으로 안내를 한다면. 그곳을 찾은 관광객들은 환호와 함께 함성과 갈채를 보내며 더욱 감동을 자아내게 할 것이다. 이처럼 가이드의 친절한 안내는 그날 함께한 관광객에게 평생 잊지 못할 깊은 감동으로 그곳 절경과 함께 추억 속에 영원히 남을 것이다.

고객은 어쩌면 모처럼 도배를 할 수도 있다는 것이다. 우리는 매일 똑같이 하는 도배 작업이지만 고객과 어떻게 소통하면서 어떻게 선택하는가에 따라 긍정적인 호감도의 차이는 매우 크다. '고객이 수년 또는 십수 년 만에 하는 도배라면 얼마나 기대하고 있을까?'

아니면 도배를 자주 하는 편이지만 단 한 번도 감동을 느껴본 적도 없이 집안 분위기만 바꾸기 위해 가벼운 마음으로 도배를 했을 수도 있다. 그렇다면 더욱 도배가 홈인테리어에 얼마나 중요한 분야인지 깊이 있게 심어주는 계기가 되어야 한다. 거기에다 가족이 원하는 컬러, 디자인까지 마음에 쏙 든다면 그 고객은 두고두고 만족하지 않을까? 그간 몇 번 해온 동일한 도배지만 이처럼 디자인과 컬러 선택이 집안 분위기에 얼마나 많은 영향을 가져다주는지 새로운 경험에 황홀해 할 것이다. 그리고 온 가족이 함께하는 행복으

로 이어지는 시너지 효과는 돈으로 환산할 수가 없을 정도로 오랜 세월 그곳에서 함께할 것이다. 국내에서 거래되는 수천 가지가 넘는 도배지의 디자인과 컬러를 어떠한 감성으로 연출시키는가에 따라 그 집의 생활 방식까지 변화시킨다고 생각해본 적이 있는가? 그렇게 최선을 다해 도배를 한다고 디자인 비용과 시공 노임이 더 들어가는 것도 아니고 자재비가 추가로 들어가는 것도 아니라는 것을 우리는 잘 알고 있다. 이처럼 홈인테리어란 종목은 온 가족과 함께 공감하는 공간연출로 다가가 감성으로 표현하는 창작의 무대다. 도배라고 하는 종목에 최선을 다하여 감성을 어떻게 절묘하게 연출하는가에 따라 고객에게 얼마나 많은 감동과 영향을 줄 수 있는지 알 수 있다.

이처럼 진행되는 모든 현장마다 감동이 이어져야 한다. 홈인테리어란 이 세상에 수많은 대가의 창작품을 펼쳐 보이며 선별하는 또 하나의 창작품을 표현하는 연출의 세계다. 많은 대가의 작품을 깊이 있게 분석하고 벽지마다 독특한 디자인과 컬러를 분별하기 위해서는 사신을 가만히 놔두어서는 안 된다. 연말이 되면 도배지 제작 회사에서 홈인테리어 매장으로 다음 연도 신상품을 보낸다. 2021년도의 벽지 컬렉션은 좀 더 구체화되어가고 있음을 볼 수 있다. 차기 년도 신상 벽지의 큰 변화는 벽에 칠을 한듯한 페인팅 질감의 벽지와 다양한 벨벳 질감의 벽지, 또한 다마스크 문양이 선명한 벽지 등 지난 연도와 사뭇 다른 예상하지 못할 정도의 패턴들의 강렬한 벽지들로 구성이 되어 있다는 것이다. 종전에 수입 벽지에서만

볼 수 있는 감각과 감촉을 잘 살림과 동시에 섬세하고 세련된 입체
감으로 한 차원 발전한 디자인을 자신 있게 보여주고 있다. 국산
벽지도 참으로 많은 발전을 하고 있음을 보여준다. 신상품 벽지 카
탈로그 페이지를 넘기면 그 속에 담긴 심오한 신작들을 향한 나의
끝없는 탐구와 적극적인 개발은 도배지 한 폭 속에 담겨 있는 깊은
디자인을 살려내는 또 다른 예술의 행위다. 이처럼 숨은 감각을 살
려내는 행위는 나를 한 차원 업그레이드시키는 큰 에너지를 만들어
낸다. 도배라는 한 분야뿐 아니라 홈인테리어와 관련된 모든 분야
를 쉼 없이 계속 탐구하는 자세로 관광지의 원주민 같은 진정한 가
이드가 되어야 한다. 그리고 작품에 사활을 걸고 촬영하는 감독이
되어 진한 감동을 연출하여야 한다. 수만 가지 벽지 속에 잠자고
있는 진한 감동을 누가 고객에게 자신이 있게 추천할 수 있을까?
바로 노력하는 당신만이 가능하다.

타임캡슐 속에 잠들다

현장을 마감하고 나면 표면상에 보이는 작품의 흔적만 남겨두고 현장에 소요된 많은 자재는 언제 세상 밖으로 나올지 모르는 영원불멸의 깊은 수면 속으로 사라진다. 타임캡슐을 묻어두듯이 말이다.

가. 현장에 사용된 모든 자재들은 한 번 사용하고 나면 깊은 수면 속으로 사라진다. 그러므로 자재를 선택할 때 이 제품에는 친환경 소재가 얼마나 쓰였는지 신중히 검토하여야 한다. 언제부터인가 우리 사회에 웰빙과 친환경과 관련하여 깊은 관심의 바람이 거세게 불어닥쳐 모든 분야에서 웰빙 또는 친환경 소재가 아니면 안 되는 것처럼 홍보하고 있다. 우리가 사용하고 있는 모든 분야에 시공되는 소재들이 과연 모두 친환경적일까? 그렇다면 친환경 소재는 어

디까지이며, 어느 정도까지 친환경 소재로 보는 것이 맞는 것일까?

모든 마감재를 대상으로 놓고 볼 때 친환경에 대한 확실한 실태나 규정이 묘한 제품들이 많다. 그러다 보니 출시되는 대다수의 제품이 친환경이며 웰빙 소재라고 홍보한다. 현장에 사용하고 있는 자재들은 원산지 확인을 하여야 하지만 반제품을 구매하여 현장에서 가공하여 시공하다 보니 어느 회사, 어느 나라 제품인지 분명하지 않은 제품들이 의외로 많다. 또한, 황토로 만들어진 많은 소재역시 검토해보면 황토라고 모두 좋은 질감을 가지고 있는 것은 아니다. 황토를 고강도 열에 의해 제품을 만들면 세라믹 타일처럼 된다. 무늬만 황토지 황토의 기능은 거의 없어 그 효능이 미비하다.

편백 나무로 만든 소재들이 많이 출시되고 있다. 이 편백 나무를 수입해오는 국가가 어디인지가 매우 중요하다. 동남아나 남미 쪽에서 수입하는 편백 나무와 일본에서 수입하는 편백 나무는 제품뿐 아니라 피톤치드의 함량에서도 상당한 차이가 난다.

온돌 마루의 소재는 헤아릴 수 없이 종류가 많다. 어느 제품이 친환경 제품인지 어느 수종을 사용하는 것이 좋은지 일반 소비자들에게는 식별하기가 매우 어렵다. 온돌 마루지만 가격대도 무려 '10배' 넘게 격차가 난다. 일반인들이 알아보기 쉽게 가격이 제일 저렴한 제품부터 비교해보자. 강마루, 강화마루 1평당 10만 원, 합판 무늬목 마루 1평당 10~15만 원, 아시아 지역 원목 단판 마루(단판 두께

2~3㎜) OEM 1평당 23~28만 원, 같은 규격의 이탈리아·독일 제품 1평당 35~60만 원, 폭과 기장이 길면 1평당 70~120만 원 정도 또는 원목 수종에 따라 1평당 금액은 차등이 많다. (2021년 현재 평균 시세, 업체 브랜드 또는 시공에 따라 금액 차이는 있을 수 있음.)

그럼 이 마루 중에 친환경 비중이 제일 높은 마루는 어떤 제품일까? 이처럼 수많은 종류에다 원목 수종까지 원산지까지 선택하기가 무척 난해하다. 그러다 보니 한번 선택하고 시공을 하고 나면 다시 철거하고 재시공하는 것이 무척 어렵다.

완제품으로 만들어진 붙박이장 같은 경우에도 가격 차이가 크게 난다. 동일한 디자인의 12자짜리 크기의 붙박이장인데도 두세 배 이상의 금액 차이가 난다.

일반 소비자에게는 다 같은 제품인데 어느 업체는 저렴한 가격에 판매하고 어느 업체는 높은 가격으로 판매하는 것으로 생각할 수 있다. 그러나 이 또한 몸통 자재에 친환경 소재를 얼마나 비중 높은 소재로 사용하느냐에 따라 제품의 금액 차이가 크게 난다.

이처럼 어떤 몸통에 어떠한 자재를 사용하여 마감하는지에 따라 가격 차이가 천차만별이다. 즉, 하드웨어에 어느 수준을 장착하느냐에 따라 제품의 가격 차이가 크게 나기도 하고, 문짝 측면에 칠을 하는지, PVC로 마감을 하는지에 따라서도 많은 가격 차이가 나기도 한다. 또, 서랍 측면에 쓰이는 서랍 레일 제품(부품)마다도 금액이 10배 이상 차이 난다. 이처럼 모든 제품들이 보기와는 다르게 사용되는 자재가 균일하거나 동일하지 않다는 것이다. 값싼 물

건을 높은 가격에, 좋은 물건을 원가보다 저렴하게 판매하는 제품은 없다. 내가 선택한 제품에 대해 상세하게 확인할 필요가 분명히 있다. 그리고 특히 장착된 철물, 하드웨어 제품이 어느 수준의 제품인지 확인이 꼭 필요하다. 최소한 제품에 대한 상세한 정보를 알고 구매해야 하기 때문이다. 등급이나 인증 또는 방출량을 확인하는 것이 필요하다. 이처럼 확인 절차 없이 일방적으로 고가와 저가의 차이를 그저 제작 판매하는 업체의 상술로 보아서는 안 된다.

천연 무늬목

천연 무늬목이란? 질이 좋은 고급 수종의 원목을 종이처럼 얇게 만든 제품을 말한다. 천연 무늬목은 목재로 가공되는 문틀, 문짝, 가구, 합판, 판재등 다양한 제품에 사용된다. 공장에서나 현장에서 가구, 문틀 등을 제작하거나 보수 작업을 할 때 사용하는 고급 목재들을 무늬목으로 만들기도 한다. 수종이 귀한 고급 목재만으로 제품을 만들면 되지만. 제품의 일정 부분 또는 전체를 무늬목으로 제작하는 경우가 대부분이다. 원목이 너무 고가이기도 하지만 원목으로만 제품을 제작하였을 때 뒤틀림이나 변형이 발생할 소지가 있기 때문이다. 또는 제품에 난도가 있을 때 등 여러 가지 이유 때문에 무늬목으로 시공하는 경우가 대부분이다. 특히 고급 제품일수록 천연 무늬목으로 제품을 제작한다.

그럼 고급 목재란 어떠한 목재를 일컫는 것인가?

우리가 고급 가구를 제작할 때 사용하는 목재는 크게 원목과 무늬목 두 가지로 나눌 수 있다. 그중 원목은 티크(Teak), 월넛(Walnut), 오크(Oak), 부빙가(Bubinga), 참족 등이 있으며, 무늬목은 값비싼 천연 무늬목과 저렴한 천연 일반 무늬목 또는 인조 무늬목으로 분류한다. 천연 무늬목은 수종이 귀하고 좋은 원목으로 제품을 생산한다. 무늬목에도 원목의 수종에 따라 아주 고가의 가격부터 저렴한 가격대까지 다양한 가격대가 공존한다.

그럼 값싼 천연 무늬목과 인조 무늬목은 어디에 사용할까? 가구를 제작할 때 가구 내부에 주로 사용하며 또는 가구나 문짝에 고급 천연 무늬목을 시공하기 전 먼저 초벌을 붙이는데 이때 저렴한 컬러의 일반 무늬목으로 먼저 시공한다. 일반 무늬목이 기본 바닥의 색채가 배어나거나 기본 바탕 컬러가 비치지 않게 하는 역할을 하기 때문이다. 예를 들어 고급 천연 무늬목을 한 번만 시공하였을 때 칠을 하게 되면 기존 바닥의 색채가 미세하게 비치며 천연 원목이 가지고 있는 원래의 깊이 있는 색채감이 변색되어 보일 수 있다. 또한, 우리나라에서 가공되는 무늬목들은 일반적으로 0.17㎜ 안팎의 두께로 제작한다. 하지만 이탈리아산 고급 가구들은 건조가 잘된 집성목(질 좋은 원목을 얇게 제재하여 다시 여러 겹 붙여서 사용할 수 있는 목재로 가공하는 것) 위에 약 2㎜ 안팎의 천연 무늬목을 특수 기계로 제작된 프레스로 눌러 붙여서 제작한다.

첫 번째 이유로는 질 좋은 원목의 질감으로 컬러를 연출하기 위해서이고 두 번째로 무엇보다 실내 온도의 급격한 변화로 인한 뒤

틀림과 수축팽창을 막기 위해서다. 이런 기술 공법에는 이탈리아 가구를 세계적인 가구로 인정받게 한 노하우가 담겨 있다. 그렇게 제작된 가구는 200~300여 년을 사용해도 그 고급스러운 자태를 유지한다. 그래서 이탈리아 명품 가구의 완성도에 감동하는 것이다. 국내에 수입되는 천연 무늬목 중에서도 수종에 따라 또는 두께에 따라 많은 가격 차이가 크게 난다. 국내에서도 천연 무늬목을 두껍게 생산하여 합판이나 MDF 원판에 프레스로 눌러 접착하는 공법으로 제작하여 반제품으로 고급 제품이 생산된다.

현장이나 공장에서 천연 무늬목 제품이 많이 필요할 경우 사용할 수 있도록 반제품을 제작해주는 공장에 원하는 소재를 별도로 의뢰하여 주문 제작을 한다. 그곳에서 제작되는 반제품들은 필요에 따라 사포로 문지른 듯한 원목의 거친 질감이 손에 만져지게 하는 브러쉬 제품도 제작할 수 있다. 이런 제품은 전문가가 보아도 표면상 통나무로 된 원목으로 보인다. 이처럼 제작된 제품은 육안으로 원목인지 무늬목인지 식별할 수가 없을 정도로 제품이 완벽하다. 이밖에도 천연 무늬목이 사용되는 제품들이 수도 없이 많이 생산된다.

오리지널 원목처럼 잘 만들어진 무늬목으로 제작된 이 제품들은 원목이 가지고 있는 뒤틀림과 밴딩으로 인한 변형 등의 문제가 없기 때문에 어떤 면에서는 오리지널 원목보다 유지 관리하기가 편리하다. 아주 오래된 명품 가구나 빈티지 가구 집기들은 대부분이 천연 무늬목으로 제작된 제품들이다.

긴장의 끈을 놓지 말라

공사 착수를 하면서 고객은 특별한 부탁을 했다. 그 내용은 "우리 집 인테리어에 사용되는 모든 자재가 반영구적이야 하고 시공되는 제품 회사들이 근거가 확실해야 한다." 등등 완고한 편이었다.

고객은 프레젠테이션을 다 들어보고 정반대되는 질문을 한다. 예를 들면 제시된 디자인에서 분의 위지나 방향이 디자인과 아주 다른 곳으로 옮기기를 원하는 것이다. "그곳으로 이동 설치는 좀 곤란합니다."라고 설명을 해도 안 된다는 이유를 달지 말고 재검토를 해보라고 한다. 일반적으로 사용하는 하드웨어를 샘플로 보여주면 꼼꼼히 살펴보고는 본인이 보기엔 견고하지 못하다고 지적하고 이 제품보다 더 견고한 최고의 제품 샘플로 다시 보여달라고 부탁한다. 또는 수입 제품을 샘플로 제시하면 그 제품을 만든 회사의 역사, 제품에 대한 디

테일한 설명서, 정식으로 수입 절차를 걸쳐 통관하였는지 등을 확인하고 시공된 제품과 제시한 샘플이 동일 제품인지 다시 확인해본다.

이처럼 확인하는 과정 중 이탈리아의 유명 제품들에서 특이한 로고를 보게 된다. 이전에도 아시아권에서 카피하지 못하도록 제품 뒷면에 'MADE IN ITALIA'라고 간단하게 로고를 새겼지만. 최근에는 그 방법을 강화하여 제품 뒷면 전체에 금형 로고를 새기는 방법까지 사용하고 있다.

이어서 고객은 지진이 발생했을 때 견고성과 강도에 대한 질문과 함께 '파손된다면 어떻게 파손이 일어날까?' 라고 물으며 여러 가지 불상사가 발생할 때 대처방법을 질문한다. '또한' 디자인을 겸한 사용의 편리성에 포커스를 맞추어 달라고 당부하는 것도 잊지 않는다. 그리고 노년 생활에 필요한 디자인을 생각해 달라는 부탁, 방범에 대한 방법, 조명에 대한 편리성 강조, 집 안 바람의 흐름과 대기 기류에 관한 생각들, 일단은 모든 디자인과 제품에 대해서 여러 각도에서 생각하도록 한 번에 오케이를 하지를 않는다. 그러므로 여러 방면에서 신제품이 출시되었는지 확인하고 그 제품들의 샘플을 구매하여 제시하다 보니 그 과정에서 참신한 신제품을 찾아내기도 하고, 그야말로 큰 수확을 얻기도 한다.

홈인테리어 작업을 하다 보면 평소에 거래하는 곳에서 계속 구입한다든가, 사용해왔던 제품만 계속 사용한다든가 혹은 익숙한 제작 방법이나 방식으로 작업 지시하는 경우가 많다. 자꾸 익숙한 방

향으로 반복하다 보면 작업에 능률은 좋아지지만 자신도 모르게 정체되거나 뒤처지고 있는 것이 아닌지 새삼 깨닫게 되는 계기가 되었다고 볼 수 있다.

매번 반복되는 디자인과 작업 방법들에 자신도 모르게 '어쩌면 매너리즘에 빠진 게 아닐까.' 생각할 때가 있다. 그러나 이번 현장에서는 이런 우려를 처음부터 하나하나 재조명하는 기회가 된 것이다. 나름대로 학구적인 틀에서 디자인과 모든 과정을 진행해왔지만 돌이켜보면 어떤 부분은 폐쇄되어 스스로 최면에 빠진 것일 수도 있다는 결론에 도달하게 되었다. 하루가 다르게 변하는 트렌드 속에서 새로운 신제품이 출시되고 있고 그 정보들을 최대한 수용하려 하지만 현실에서 진행되는 모든 프로젝트가 그 이상을 벗어나지 못하고 계속 진행해온 것이 아닌가 하는 생각을 하게 되었다.

자재를 선택하는 까다로움, 툭툭 던지는 수많은 질문들, 상상을 초월하는 디자인과 원하는 제품을 찾아오라는 주문들. 처음에는 고객분의 이런 요구들이 무척 힘들게 느껴졌지만, 수용하고 연구하며 찾아내는 과정에서 어느 순간부터인가 깨달으며 생각의 틀이 바뀌게 되었다.

고객을 만나고 새 프로젝트를 시작하며 새로운 디자인과 제품들을 하나하나 찾아내면서 잠시 멈추어버린 일상적인 분야를 다시 찾아 들어가는 과정들. 고객님의 깊은 뜻은 어쩌면 우리 집 인테리어를 함에 있어서 긴장의 끈을 놓지 말고 끝까지 최선을 다해달라는 큰 뜻이 담겨 있지 않았나 생각하게 한다.

인테리어 자재 선택

홈인테리어 마감 자재는 분야별로 분리하여 보아도 상상하기 어려울 만큼 다양하다. 하지만 장르별로 세분화하여 보면 때로는 너무 부족하여 찾고자 하는 소재를 찾을 수가 없다. 홈인테리어 공사를 할 때 그때그때 콘셉트에 맞는 마감 자재를 선택하는 것은 필수 과정이다. 그러므로 자재 선택에 대한 장르별 기본적인 원칙을 세워야 한다. 감각적인 디자인을 선택할 것인가? 디자인을 선택한다고 해서 그 외 자재의 내구성, 관리 보존과 편리성, 사용상의 안전성 어느 부분도 소홀히 넘어갈 수는 없다. 하지만 대부분 마감재는 제품에 따라 선택의 폭이 제한된다. 예를 들어 디자인, 내구성, 보존, 편리성, 금액까지 다 만족시키는 자재가 있다면 두말할 것도 없이 그것으로 선택할 것이다. (물론 이 부분을 다 충족시켜 주는 자재들도

가끔 있긴 하다.) 하지만 대부분의 마감재는 요구하는 전체 내용을 충족하지 못한다. 그러므로 사용하고자 하는 곳에 가장 필요한 기준점을 세우고 선택하여야 한다.

또한, 중요한 것은 전체 예산 중 '어디에 어느 정도의 예산을 책정할 것인가?' '어디에 어떠한 용도로 사용할 자재인가?' '이 자재를 사용해야 하는 이유 중 가족 중에 혹여나 어느 구성원을 대상으로 맞추어 선택을 해야 하는가?' 하는 문제를 꼼꼼하게 체크하는 것이다. 그리고 하나하나 구체적으로 검토해보아야 한다.

홈인테리어를 진행하면서 제일 많이 사용하는 바닥재를 세분화하여 선택한다고 생각하고 살펴보자. 바닥재라는 이름 아래 각기 다른 제품들이 수십 종류가 될 것이고 그 한 가지 한 가지 제품들을 모두 합치면 아마도 수백 가지는 넘을 것이다. 이처럼 수많은 마감재가 존재하는데 그중 하나를 선택하는 것은 간단한 문제가 아니다. 그래서 프로젝트를 수행하고 있는 디자이너의 의견이 절대적으로 필요한 것이다. 예를 들어 간단하게 방음을 해야 하는 곳이라면 온돌 마루 소재보나는 흡음과 방음에 적절한 바닥새 종류가 있다는 점을 유념하여 선택하여야 한다. (온돌 마루를 시공하고 그 위에 흡음 바닥재를 시공한다면 잘못된 시공 방법이 된다.)

대개 일반 소비자분들은 TV 홈쇼핑 또는 월간 잡지 기타 광고를 통해 홈인테리어에 쓰이는 마감재 정보를 얻기 때문에 광고에 나온 소재가 최고의 마감재인 양 인식하거나 브랜드에 무척 민감하게 반

응하게 된다. 그렇게 광고로 정보를 접하거나 누군가가 좋다고 하면 어느새 소비자는 그 제품이 최고로 좋은 것인 줄 안다. 물론 그 추천이 맞을 수도 있다. 그러나 추천을 하는 분은 전문가가 아니므로 개인적인 생각일 가능성이 크다.

시공하고자 하는 곳에 필요한 제품들을 좀 더 폭넓게 찾아보면 원하는 가격대의 디자인과 품질이 우수한 제품이 곳곳에 존재하고 있음을 볼 수 있다. TV 홈쇼핑에서 광고하지 않는 제품이지만 오랜 세월 소비자들에게 인정을 받은 제품들이 곳곳에 포진하고 있다. 다양한 제품을 살펴보다 보면 제품마다 가지고 있는 특성과 장점, 내구성에 대해 많은 정보를 알게 되면서 생각지 못하게 마음에 흡족한 제품을 만나기도 한다. 우리는 언제부터인가 바닥재라고 하면 무조건 온돌 마루가 아니면 안 된다는 인식이 박혀 있다. 온돌 마루도 마루 나름이지 무조건 좋은 것만은 아니다. 온돌 마루가 아닌 천연 소재로 제작된 바닥재도 많이 있다. 홈인테리어 업체에서 고객에게 디자인과 제품을 권할 때, 무엇보다 그 현장에 어떤 제품이 어울릴지 고르는 디자이너의 확신이 중요하다. 수많은 제품 중에 고객에게 어느 제품을 선택하여 추천할 것인가 매우 신중해야 한다. 선택하고자 하는 디자인이나 제품에 대한 정밀한 분석과 확실한 정보를 알아야 한다. 선택한 제품은 그곳에서 오랜 세월 인정받아야 하기 때문이다. 디자이너가 고른 제품을 선택할 수 있도록 고객에게 자신감 있고 완벽한 설명을 할 수 있어야 한다. 왜 이곳에 이 디자인을 연출하는가? 또는 왜 이 컬러의 제품으로 시공해야 하는가? 구체적이면서도 설득력과 믿음이 가는 설명을 해야

한다. 고객은 프로젝트를 실행에 옮기고 있는 디자이너를 믿고 있기 때문이다.

10

노하우와 공법

많은 인테리어 교육 기관에서 전문가를 양성하고 있다. 교육생들은 프로급 전문가로부터 특출한 기술과 노하우를 배우고 많은 시간을 들여 자기만의 기술을 만들기 위해 부단히 노력한다. 디자인에서 실행으로 이어지는 과정에서 매우 중요한 부분이 바로 시공이다. 어떠한 공법으로 작품을 완성해낼 것인가?

품격 있는 디자인에 최고급 자재로 현장 시공을 할 때 숙련공의 실력이 무척 중요하다. 제품 완성도는 실력에 따라 많은 차이가 나기 때문이다. 숙련공들은 저마다의 특출한 시공 노하우를 가지고 있다. 오랜 세월 동안 기능을 습득하는 과정이 저마다 다르기 때문에 시공 제작을 하는 방식과 특수 공법도 각기 조금씩 다르다.

교육 기관에서 이론과 실기 교육을 받을 수도 있지만 이보다 일반적으로 현장에서 직접 작업을 수행하면서 어느 수준의 숙련공에게 기술을 전수하였는가에 따라 제각기 완성해가는 과정에 차이가 날수밖에 없다. 물론 모든 현장은 디테일한 디자인과 상세 도면을 기준으로 작업한다. 그러나 예상 디자인과 상세 도면이 있다고 하여 작업하는 순서와 공정이 명시되어 있지 않으므로 그대로 완성품이 만들어지지 않는다. 완성된 현장이 겉보기에는 같아 보여도 제작 공법에 따라 내구성에 큰 차이가 나기 마련이다. 그러기에 고급 자재나 특수한 소재로 제작할 경우 오로지 그 사람만의 실력에 의해 전 과정이 완성된다. 그러다 보니 그 숙련공의 수준을 미리 알아야만 한다. 그래야 '이 기능 장인 정도면 고풍스럽고 품격 있는 디자인을 충분히 완성할 수 있겠구나.'라는 믿음이 생긴다. 오로지 실력으로 승부를 내야 하는 홈인테리어에는 고도의 노하우와 경륜, 그리고 몰입이 필요하기 때문이다. 이처럼 정밀하게 손으로 시공하는 제품들은 장기적으로 30~40년 이상 사용하여도 큰 문제가 발생하지 않는다. 또한 그래야 담당자는 그 제품을 만든 장인으로서의 실력을 인정받을 수 있다.

2~3년밖에 안 된 고급 빌라를 방문하여 내부 전반을 살펴보면 대부분 상태가 양호한 데 반해 특정 부분이 많이 훼손된 것을 보게 된다. 그러한 문제점은 위에서 이야기한 고도의 기능적 기술이 그곳까지는 못 미쳤다고 보는 부분이다. 같은 시간 속에서 먼저 훼손되기 시작하는 것들이 있다. 그곳에 사는 사람은 그 훼손되는 과정은 바로 알지 못하지만 시간이 지날수록 그 파손 부분은 점점 더

커진다. 그 현장에서 처음에 시공할 때 그 분야에 실력이 동일하게 진행되지 못했다는 증거다. 혹은 자재를 같은 수준으로 사용하지 않으므로 인해 이런 문제점들은 시간이 지나면서 하나둘 계속 나타나기 시작한다. 그로 인해 많은 부분이 훼손되어감을 보게 된다.

한번은 현장에서 고급 원목 마루를 시공하면서 겪은 일이다. 시공하는 과정에 복도 끝부분에서 35도로 방향을 전환하는 지점에서 마루 시공자가 그 각도를 풀지 못해 한참을 헤매는 것을 보고 간단하게 푸는 방법을 설명하니 매우 황당해하면서 시공을 마감하고 미안해한다. 이처럼 기술을 어설프게 배우거나 아직 원숙하지 않은데 현장 시공을 책임지고 마감을 한다면 차후 적지 않은 문제가 발생한다.

가끔 견적하기 위해 고급 저택을 방문하면 욕실 벽면에 시공되어 있는 대리석이나 타일의 전체가 들뜨고 불안정하게 보이는 부분을 발견하게 된다. 이런 하자 부분은 잘못된 접착제를 사용했었거나 기술자의 실력 부족으로 볼 수 있다. 가끔 소규모 건물에 영업장이 있는 업소 화장실을 가보면 벽 타일이 통째로 들떠 있는 것을 보게 된다. 이런 문제는 대부분 타일 선택을 잘못해 생기는 현상이다.

영업장 화장실은 일반 가정집 화장실과는 달리 한겨울철 영업이 끝나면 난방을 하지 않는다. 영업장 화장실 벽면에 단열이 되어 있지 않아 내장용 타일과 외장용 도기질 타일을 선별해 시공해야 하지만 내장용 자기질 타일을 사용하는 경우가 있다. 그러니 주운 겨

울을 몇 차례 지나면서 동절기에 강추위로 시공한 자기질 타일의 수축 평창으로 인해 떨어지는 것은 당연하다. 이처럼 자재 선택은 매우 중요하다. 영업장 화장실을 내장용 타일로 시공했을 경우 이 문제점을 미리 알고 조치를 해야 한다. 그러나 그런 문제점을 인지하지 못하고 시공을 하게 되면 기능공의 실력 부족으로 보게 된다.

이처럼 많은 인테리어 분야에 고도의 기능 장인들을 확보하기 위하여 큰 노력을 기울이고 있지만, 시간이 지날수록 어려운 실정이다. 정말 실력 있는 장인이 정성을 다하여 시공한 홈인테리어 공간은 시간이 갈수록 고풍스러움을 유지하며 시간이 지날수록 품격 높은 빈티지 공간으로 완성되는 것을 볼 수 있다.

봉수함을 아십니까?

봉수함이란 욕실, 다용도실 등 물을 사용하는 공간에 있는 하수 배관으로부터 악취가 올라오지 않도록 막아주는 물이 담긴 함을 말한다. 욕실, 다용도실, 주방 싱크대, 발코니 등등 물을 사용하는 곳에는 하수 트랜치와 연결된 봉수함이 설치되어 있다. 봉수함 또한 오랜 기간 사용하다 보면 파손되거나 교체가 필요하다. 이럴 때 공사 업체에서 신제품으로 교체해준다며 기존 봉수함을 철거하고 용량이 다른 봉수함을 설치하는 경우를 가끔 본다. 새 제품으로 설치하는 것은 좋을 수도 있지만, 용량이 다르면 문제가 발생하기도 한다. 시중에 있는 모든 봉수함이 어느 하수구에나 똑같이 맞는 것이 아니기 때문이다.

아주 큰 저택이나 고층 아파트에서는 용량에 맞는 봉수함을 시중에서 쉽게 구할 수가 없다. 그러므로 공사를 하기 위해 철거하는 과정에서 기존의 봉수함을 잘 보존해야 한다. 만일 파손이 된다면 동일한 용량을 구하여 설치해야 한다.

막연하게 '봉수함은 다 같겠지.' 생각하면서 일반적인 봉수함의 용량을 생각해보지 않고 설치한다. 그러나 새로운 트랜치 봉수함을 교체하면서 용량이 부족한 봉수함을 사용할 경우 악취로 인해 많은 어려움에 시달리게 된다. 예를 들어 아주 고급 저택을 수년에 거쳐 완공하고 부푼 기대감으로 입주하였다가 한 일이 년 정도 후에 집안 전체에 악취가 심하게 나서 도저히 살지 못하고 집을 팔고 이사를 나가는 경우를 본 적이 있다. 모든 주택은 무엇보다 집 전체의 설비 공조 환기 시스템이 잘 되어 있어야 한다.

그러나 고급 저택에 설치된 많은 시스템 중에서 정화조와 연결된 하수구나 고층 아파트에 설치된 하수 배관 시스템을 확인해보면 고층일 경우 아래층 배수관으로부터 올라오는 악취는 참을 수가 없다. 심한 악취노 악취지만 그 냄새로 인하여 건강을 치명적으로 해치게 된다. 봉수함이란 소재를 잘 살펴보면 정말 과학적으로 잘 만들어져 있다. 그리고 봉수함이란 그 제품은 집의 평수에 따라 또는 층수에 따라 그 용량과 구조가 완전히 다름을 알아야 한다. 하나의 예를 들어보자. 60층 아파트가 있다고 하면 55층 하수 배관으로부터 올라오는 공기의 압력은 상당하다. 물론 각층 중간마다 악취를 배출하는 별도의 유도관을 설치하지만 그런데도 높은 층으로 올라

오는 압력은 대단하다. 그 압력을 막아줄 용량의 봉수함이 필요한 것이다.

또는 주택에서 봉수함이 제대로 설치되지 않아 정화조로부터 올라오는 악취는 아주 심각하다. 그리고 중요한 것은 그곳에 설치한 봉수함의 용량과 균형을 맞추어야 하는 배기를 잘 살펴야 한다는 것이다. 욕실, 다용도실에 냄새를 없애기 위해 용량이 큰 배기 팬을 돌리면 더욱 심하게 악취가 날 수도 있다. 그 원인은 다른 곳으로 자연적으로 또는 순환 시스템으로 빠져야 하는 악취가 배기로 환기를 시키기 위해 강하게 공기를 빨아올리므로 다른 곳으로 흘러가던 악취가 그곳으로 통로를 열어 더욱 심한 냄새가 날 수가 있다. 환기가 잘 된다고 악취가 안 나는 것은 아니다. 그러함으로 봉수함과 배기와 둘의 균형이 잘 맞아야 봉수함은 그 기능과 역할을 다 할 수 있다. 배기와 봉수함의 확인이 필요한 점은 배기 팬의 압력보다 봉수함의 압력이 높아야 한다. 시중 철물점에서 판매하는 봉수함 트랜치(하숫물 내려가는 입구에 있는 거름망)는 일반적으로 봉수함을 장착하고 있다.

그러나 그 봉수함이 어느 집 어느 하수구나 다 맞는 것은 아니다. 또한, 봉수함과 배기의 균형이 잘 맞게 설치가 되어도 악취가 올라올 수 있다. 그 원인은 봉수함에 물이 채워지지 않으면 그 기능을 할 수가 없기 때문이다. 또는 습식으로 사용하는데 물청소를 안 한다면 설치된 봉수함에 물이 말라버려 그 기능을 상실한다. 최소한

일주일에 2~3회 정도는 물을 부어주어야 그 악취를 막아주는 봉수함으로써의 기능을 한다.

최근에 시중에서 판매하는 봉수함을 확인해보면 기발한 아이디어로 제작된 것을 볼 수 있다. 하지만 장기적인 안목에서 잘 살펴보아야 한다. 왜냐하면, 자연 공기압으로 개폐가 되는 제품들이 의외로 많기 때문이다. 그런 제품 중에는 조금만 사용하다 이물질이 끼면 그 기능을 상실하거나 악취 차단 기능을 청소하기가 매우 어려운 제품들이 있다. 잘 선별하여 선택하여야 한다. 또한, 욕실, 다용도실의 바닥을 물을 사용하지 않고 건식으로 사용한다면 하수 배관을 비닐 종류의 소재로 완전히 막아야 한다. 이 밖에도 봉수함을 청소하고 하부에 부착되어 있는 거름망을 잘못 장착하거나 관리 부주의로 냄새가 날 수도 있다. 또한, 우리가 생활하는 공간의 필수적인 기구인 양변기, 세면기, 싱크대, 개수대 등등 물을 사용하는 모든 곳에는 악취를 막아주는 첨단 과학을 방불케 하는 봉수함이 장착되어 있다. 지금 이 시간에도 첨단 과학으로 악취를 막아줄 봉수함을 개발하고 있다.

팔각정

오래전에 팔각정 공사를 의뢰받고 현장을 방문해보니 넓은 정원에 이미 아담한 팔각정이 지어져 있었다. 고객께서 말씀하시길 "너무 볼품없게 지어져 한국 전통 팔각정으로 다시 제대로 짓고 싶다."고 하신다. 그 말을 듣고 고객에게 한 3개월 정도 준비할 시간을 줄 수 있는지 여쭈어보니 시간은 충분히 줄 테니 제대로 지어달라고 하신다. 그때부터 팔각정을 짓기 위하여 팔각정에 관련된 자료들을 모으기 시작하였다.

팔각정은 조그만 건축물이지만 전통 한옥의 양식을 다 갖추고 있으며 팔각의 어느 면에서 바라보아도 당당하게 두각을 나타내어 아름다운 곡선과 고풍스러운 모습을 뽐내는 우리의 전통 건축물이다. 평소 별생각 없이 지나거나 잠시 올라가 먼 곳의 경치를 바라

보던 그곳. 그러나 그 팔각정을 짓기 위하여 섬세하게 살펴보니 생각보다 난이도가 높은 어려운 작업 공정으로 시공된 건축물임을 알게 되었다. 무엇보다 기초적인 작업에서부터 육송 원목을 구하는 루트와 한옥 짓는 일을 전문으로 하는 대목을 찾는 일들이 무척 어려운 부분이었다.

전통 우리나라 육송 원목을 구하기 위해 지인으로부터 소개를 받고 강원도 평창군 대관령에 있는 ○○제재소를 방문할 수 있었다. 그곳에서는 전통 한옥에 사용할 육송 원목을 기둥, 대들보, 중보, 서까래 등등 소재별로 자연 건조를 위해 외부에 노적하고 있었다. 그 원목들을 한참을 살펴보며 제재소 사장님께 육송 소나무 원목에 대한 상세한 이야기를 듣고 회사로 돌아와 전통 한옥에 관한 공부를 다시 시작하였다. 한옥에서도 본채와 사랑채의 건축방식이 다르다는 것을 알게 되었고 한옥에 사용하는 목재에 붙은 이름들이 무척 많음을 알았다. 기둥, 중보, 하보, 상보, 상량보, 서까래, 부연, 갑돌이, 하방, 소라 등등 이들의 이름이 지어진 사연과 내용을 그때 많이 학습하였다. 시간이 흘러 대목(大木)분들의 도움을 받아 성공리에 팔각정 건축이 완성되었다.

이처럼 때로는 행운에 가까운 프로젝트가 찾아오기도 한다. 팔각정을 의뢰받고 추진해가는 과정에서 건축물이 완성되기까지 생각지도 않은 전통 한옥에 대한 학습과 답습의 어려운 경로를 거치면서 뜻밖에도 우리나라 전통 한옥에 대한 새로운 장르를 잠시나마 밀도 있게 살펴보는 유익한 값진 순간들이 아니었나 생각한다. 그날 이후로 한옥을 방문할 기회가 있으면 그전에는 건성으로 바라봤

던 우리의 전통 한옥을 깊은 관심과 애착을 두고 면밀하게 살펴보게 된다.

한번은 행운의 프로젝트가 찾아왔다. 신축 단독주택 내부를 전통 한옥으로 인테리어해달라는 부탁을 받고 현장을 방문하여 보니 이미 3층 건축 골조가 완성되어 있었다. 고객께서 실내 공간 전부를 전통 한옥 친환경 자재로 사용해 만들 수 있는지 물어본다. 팔각정을 건축한 자료와 전통 한옥에 대해 간단한 설명을 해드리고 며칠 후 디자인과 견적을 작성하여 고객을 모셔놓고 프레젠테이션을 했다. 그리고 며칠 후 검토를 하시고 바로 공사 착수를 부탁하신다.

팔각정을 건축한 경험과 홈인테리어의 노하우를 살려 강원도 대관령 제재소에서 건조가 잘된 육송 소나무 원목을 공급받아 전통 한옥 양식 공법으로 실내 전체를 디자인했다. 신축 내부 공간에 균형이 맞게 육송 원목을 하나하나 수작업으로 제작하여 시공에 임하였다. 사면 기둥 부분 등 내부에서 보이는 면을 최대화하는 등 완성된 콘크리트 옹벽 내부 한정된 공간에서 전통 한옥에 대해 연출을 하는 것이 생각보다 어려운 작업이었고 공정도 많았다. 일단 현관문을 열고 실내로 들어오는 순간 전통 한옥에 온 것처럼 느껴져야 하기 때문이다.

지인의 소개로 고창에서 오리지널 고창 황토와 황토 블록을 공급받아 그곳 고창에서 소개로 보내주신 황토 시공 장인의 손으로 콘크리트 내부 벽면에 황토 블록을 쌓고 벽면과 바닥 선제늘 황토도

미장을 하여 실내 전체를 황토로 마감을 하였다. 그리고 현대인들이 생활하는 데 꼭 필요한 여러 가지 요소 중에 환기 공조와 에어컨 설치를 천장 석가래 우측 부분에 유관으로 잘 보이지 않도록 덕트로 설치하였으며 조명은 석가래 상단에 LED 전구를 간접으로 심어 실내 밝기 조도를 디밍으로 조절을 하는 시스템으로 시공을 하였으며 우리 가정생활에 매우 중요한 욕실, 주방, 다용도실, 수납공간 등은 생활하는 데 불편함이 없도록 최대한 현대식으로 디자인하여 시공에 임하였다.

실내 공간 전체 분야를 최대한 전통 한옥 방식으로 시공하지만 불가피한 곳은 한식과 양식으로 혼합 디자인으로 구성하여 마감함

으로써 가정생활을 하는 데는 최대한 현대식으로 마감함으로써 현대 도시인이 갈망하는 친환경 주거공간을 전통 황토 한옥으로 완성하였다.

　가끔 한옥에서 생활하는 가정을 보게 된다. 전통 한옥 구조 내에서 현대인들이 생활하기 불편하고 어려운 부분들을 잘 구분하여 한옥에 손상이 가지 않도록 내부적으로 생활에 편리하게 한옥에 걸맞은 인테리어를 하는 경우들을 보게 된다. 세월이 갈수록 우리의 소중한 전통들이 하나둘 사라져 가는 아쉬움 속에 우리의 전통 한옥 문화를 지키기 위하여 많은 분들이 노고를 다하고 있음을 볼 때 머리 숙여 감사함을 전하고 싶다. 홈인테리어를 하면서 아주 다양한 장르의 공간들과 그 프로젝트를 수행하는 사람을 만난다. 이 또한 귀중한 분들과 인연이 되어 새로운 장르를 열어가는 행운의 순간들이라고 생각한다.

코디에서 디스플레이까지

1차적으로 현장 인테리어 공정이 마감되면 그와 동시에 새로운 장르의 디자인 코디가 시작된다.

2차적으로 시작되는 조명, 패브릭, 가구, 그림, 소품 등의 장식 코디 분야는 무척이나 난해하다. 주거공간 코디는 지금까지 진행된 과정과는 또 다른 분야이지만 같은 공간을 새롭게 연출해주는 또 다른 수준 높은 경지에 있는 분야이다.

오랜 세월 홈인테리어 일을 하다 보니 평소 다양한 이들의 업종과 디자인 선택 문제로 자주 교류하게 된다. 그러므로 그들 업체를 자주 방문하여 오랜 세월 상담을 하면서 나름대로 보고 듣고 같이 의견을 조율하다 보니 어느 정도 감각적으로 코디 디자인을 하는 수준에 도달한 것 같다.

그러므로 새로운 프로젝트가 시작되면 제2의 공정인 코디할 곳과 연결될 부분들을 체크하면서 작업 공정이 진행된다. 이 부분에서 매우 중요한 것은 어디에 무엇이 필요한지를 사전에 간파하여 코디와 디스플레이를 할 그 부분에 필요한 공사를 해놓아야 한다는 점이다. 그렇지 못하면 공사가 마감되고 매우 난처한 부분들이 발생한다. 이처럼 사전에 대비하면서 공사를 진행하면 도움이 필요할 시점에 그들 업체로부터 그 분야 전문가들에게 디자인 선택을 부탁할 수 있다. 또한, 공사 착수를 하면서 꼭 확인해야 하는 것은 고객이 평소 소장하고 있는 그 집만의 특색 있는 분위기를 사전에 답사하여 그 내용을 참고로 1차 완성된 현장에 맞게 과제로 풀어야 하는 것이다.

현장에 1차 공정이 끝나고 가구, 집기 등등을 전체적으로 새로 구매하여 조화롭게 할 것이라면, 디자인 콘셉트를 정해놓고 그 방향으로 집중하여 진행하면 된다.

하지만 대개의 가정 들은 평소 소중하게 사용하고 있던 가구, 집기, 소품들을 그대로 사용하기를 원한다. 그러므로 재구성된 공간에 어느 부분을 설정하여 그 위치에 배치할지 정하게 된다. 그리고 새로 구매하는 가구, 그림, 집기와 소장하고 있는 집기들을 어떻게 멋지게 코디할 것인가? 그때 정말 다양한 생각들이 이 현장의 코디의 흐름을 좌우한다. 코디를 어떻게 연출하느냐에 따라 완전 다른 분위기를 가져온다. 밝음과 어두움 따뜻함과 차가움이라는 극과 극의 이미

지를 온도 차이를 두고 동시에 연출하기도 한다.

이처럼 과감하고 색다른 연출은 카멜레온의 변신만큼이나 흥미진진하다. 마감된 현장에 디자인 코디가 주는 효과는 상상을 초월한다. 특히 커튼 디자인 분야에 있어 어떤 패브릭을 선택하느냐에 따라 전체적인 분위기에 큰 변화를 가져온다.

어떤 디자인, 컬러로 선택할 것인가는 우선 몇 가지로 콘셉트로 구분된다. 소장하고 있는 가구와 집기의 디자인에 따라 클래식, 네오 클래식, 모던 등 콘셉트가 결정되며, 그 디자인에 따라 컬러를 선택함에 있어 그 집의 전체적인 채광을 염두에 두고 밝기 강, 약을 조정해간다. 여기서 디자인 전문가로서 고객에게 충분히 설명해드리고 이견을 조율해 가야 한다. 또는 공사가 마감될 때쯤 조명이나 패브릭 전문회사에 각 분야 조명, 커튼 분야를 전체 디자인 콘셉트를 일괄 부탁하는 것도 매우 중요하다.

이처럼 다양한 디자인 소재에 따라 분위기는 많은 변화를 가져온다. 공사 전에 거주하고 있는 집을 방문하여 새로운 공간으로 가져와 재사용할 소중한 집기, 소품들을 확인하였지만 완성된 현장에 가져와 코디하기가 매우 어려운 집기들도 있기 마련이다. 그 점에 있어서 고객과 충분한 소통을 거쳐 해결해야 한다.

특히 식탁이 놓이는 위치와 식탁 중앙에 조명과의 밸런스가 매우 중요하다. 벽면이 없는 넓은 공간에 놓이는지 또는 벽면이 있는 곳에 놓이는지에 따라 신중하게 선택해야 한다. 식탁이 벽면이 없는

공간에 놓인다면 선호하는 디자인에서 편안하게 선택하면 된다. 그러나 벽면이 있는 공간에 식탁이 놓인다면 그 벽면의 활용도를 생각하여 깊이 생각하고 조명을 선택해야 한다. 식탁 등 가구 하나로 벽면 전체의 코디를 좌우하기 때문이다.

이처럼 한 제품의 선택은 또 다른 제품과 겹쳐져 중복되므로 잘못하면 혼란한 분위기를 연출하게 된다. 또한, 코디에 있어 의미 있는 그림 작품 한 점은 어느 멋진 코디 소품의 활용보다 더 고급스러운 장식 효과를 가져다준다. 이처럼 제품 하나하나로만 본다면 모두가 멋진 디자인을 가진 훌륭한 작품들이다. 하지만 이들 제품이 그 제품만의 위치에 코디가 되어야만 그 작품으로서의 가치를 빛낼 수 있다. 이처럼 전체적인 밸런스가 맞추어져야 비로소 전체 코디가 이루어져 토탈 인테리어가 완성된다. 이미 디자이너는 어느 제품의 디자인 집기가 들어와야 디스플레이가 되는지에 많은 생각을 하면서 이 프로젝트를 진행하고 있기 때문이다.

2장

분당 LG 하우시스 특강

《누가 인테리어를 말하는가?》 저자 민병원입니다.

오늘 여러분에게 동일 업종의 종사자 간의 모임이 얼마나 필요한가 하는 이야기와 홈인테리어업의 현재와 미래에 관한 이야기를 하고자 합니다.

먼저 여러분께서 몸담고 계신 동일 업종 모임의 중요성에 관하여 이야기하겠습니다. 홈인테리어업에 종사하시는 여러분께서는 과거와 현재 미래를 넘나들 뿐 아니라 최첨단 하드웨어와 미래 과학을 생각해야 하는 업종에 근무하고 있습니다. 홈인테리어라는 업종은 일반적으로 생각하는 것보다 아주 포괄적이고 광범위합니다.

삶을 살아가는 데 있어서 모든 분야를 다 관통해야 하는 특수 직

종이지요. 과거와 현재, 미래를 동시에 살펴야 하며 디자인 측면에서는 클래식, 네오 클래식, 앤틱, 모던, 빈티지 등을 모두 꿰뚫어야 하는 광활한 바다와 같습니다.

수많은 장르를 알아야 하고 고도의 감각을 살려내야 하는 직종이지요. 이뿐만 아니라 동서양을 오가며 그들의 삶과 인테리어를 살펴보아야 하며 그들의 발전상도 알아야 합니다. 또한, 눈 뜨고 나면 하루가 멀다고 다양한 마감재가 출시되며, 이 제품을 사용하여도 무방한지 자세히 검토하여야 합니다. 인류 문명의 흐름을 하나의 광케이블 속으로 불러들여 하나하나 선별하고 디자인으로 풀어내 작품을 완성해가는 과정은 작가 의식이 필요하기도 하지요.

여러분께서는 얼마나 위대한 직종에 종사하고 계시는지 스스로 생각하여 본 적이 있습니까?

하나의 예를 들어보겠습니다. 미생물 한 가지만을 연구하는 사람이 어느 날 미생물에 관한 특출한 연구 논문을 발표하거나 미생물 속에서 새로운 DNA를 찾아냈다고 한다면 그 사람은 그 분야에서 박사학위를 취득하거나 연구 업적 결과에 따라 평생을 교수로 살아가기도 합니다. 이 위대한 업적은 혼신의 노력을 다해 일궈낸 결과이며, 박사학위나 교수가 된다는 것은 누구도 지금까지 해내지 못한 업적을 그만이 일궈낸 결과에 대한 보답입니다.

이처럼 박사나 교수로 추대받을 정도로 최선의 노력을 다하셔야 합니다. 여러분은 한 종목만을 연구 개발하는 것은 아니지만 쉼 없

이 탐구하고 살피고 확인하고 검토해야 합니다. 여러분이 만나는 고객 한 분 한 분이 다양한 분야에서 한 시대의 큰 획을 그으며 살아가는 위대한 분들입니다. 그분들께서 여러분들에게 홈인테리어를 의뢰한 것입니다. 그분들이 원하는 무엇인가를 충족시켜주기 위해서라도 홈인테리어에 관련된 모든 분야를 탑재하여야 합니다.

한 분야만이라도 깊이 있게 검토하고 생각하기도 바쁜 나날들입니다. 이처럼 광범위한 전 분야를 어떻게 혼자 감당합니까? 말도 안 되지요! 그렇기에 모든 분야를 통달하기 위해서 전문가 모임이 절실히 필요한 것입니다. 오래전에 저는 전문가 모임을 추진하면서 전문적인 학술 모임으로 발전하기 위하여 모임 기획부터 학술적으로 접근하였지요. 홈인테리어와 관련된 이론 세미나, 제품 생산업체 견학, 각종 신제품 설명회, 국제 전시회 동행 관람 등 주로 실력을 향상하게 시키는 방향으로 모임을 진행하였습니다.

그때 국내 수많은 홈인테리어 관련 기업들이 우리 모임을 초청하여 제품 생산설비 과정을 보여주었으며 연이어서 새로운 업체를 찾아 방문 견학하였습니다. 실질적으로 생산설비를 살펴보고 그 회사로부터 제품의 특성을 상세하게 설명을 듣고 견학을 하면서, 우리가 평소에 그 제품에 대해 가졌던 생각과는 달리 그 제품들에 대한 믿음과 확신을 갖고 고객과 상담을 할 때 자신감을 가지고 추천을 해준다든지, 또는 현장에 어떻게 시공을 하는 것이 옳은 방법인지 시공 매뉴얼을 보면서 새로운 정보와 지식을 쌓아가게 되었지요.

한번 생각해보시지요, 한 업체가 개인적으로 필요에 의해 상세하게 알고 싶어해도 다양한 정보들을 가르쳐 주는 교육 기관은 어디에도 없습니다. 또한, 혼자서 어느 기업을 찾아가서 제품 생산설비를 보여달라고 부탁을 하면 들어줄까요? 개인이 아니라 모임이라서 가능한 현실이 되는 것이지요. 연이어 수입 패브릭 벽지 등 홈인테리어 마감 소재 전문 업체를 차례대로 견학하면서 우리가 현장에서 사용하고 있는 제품들의 시장을 한 곳 한 곳 넓혀 갔습니다. 이 밖에도 서로서로 동종 업체로 정보를 공유하는 동반자로서의 입지를 구축해갔습니다. 그곳에 모인 회원들은 정말 모임에 최선을 다했습니다.

매월 모임을 할 때 술 마시고 잡담할 시간이 없었습니다. 토론하다 보면 모임 시간이 너무 짧았어요. 제품을 생산하는 많은 업체에서는 우리 모임에 자회사 제품을 어느 업체보다 먼저 소개하려고 모임 일정에 맞추기 위하여 타진해왔으며 연간 행사 신청 업체가 너무 많아 심지어 월 두 번씩 설명회를 추진하는 등 열정이 대단하였습니다.

여러분 서로가 오픈 마인드를 가지고 열린 토론을 하는 계기를 가져보는 이것이야말로 전문가로서 한 발 진일보하는 것은 물론이고 서로를 존중해주고 각 업체의 우수성을 인정해주는 탁월한 선택이 되리라고 봅니다. 서로가 서로를 위하여 업종에 필요한 강의를 한다면 그야말로 대단한 시너지 효과를 보리라 생각합니다. 전

문가인 여러분 스스로가 하는 토론은 초현실적입니다. 말 한마디에 아하! 하고 감탄사가 바로 나옵니다. 상호 간에 양질의 정보를 공유한다면 '그 디자인은 여기로 가면 찾을 수 있다.' 또는 '그 자재 어디에 가면 있다.' 등 바로 정보를 얻을 수 있으니 긴 설명이 필요 없지요. 서로 간의 네트워크가 저절로 형성되어 갑니다. 말 한마디에 우리는 전문가이기 때문입니다.

'여러 종류의 편백 나무 중 어떤 것이 오리지널이다.' '대리석 원판을 구하기 위해 어디로 가면 정말 좋은 제품이 있다.' 등등 우리에게는 지금 실물과 실행 과정이 무엇보다 절실하게 필요합니다. 인터넷 정보망이 아무리 광범위하여도 우리 스스로가 실행하고 검증한 실물 제품을 대신할 수는 없지요. 내가 먼저 노하우를 내놓지 않는다면 그 누구도 먼저 내놓으려고 하지 않습니다. 이 세상 어디를 가도 여러분들 스스로가 진행하는 이 값진 강의와 정보를 취할 수가 없습니다.

특히 이 광활한 바다와 같은 정보를 가지고 연출해야 하는 홈인테리어란 이 업종의 특정상 다양하고 감성적인 첨단의 세계를 혼자서 찾으려고 멀리 있는 길을 돌고 돌아가기에는 매우 어려운 직업군입니다. 평소 한 지역에서 영업함으로 불편한 경쟁자로 서로 만나서 정보를 공유한다는 것이 매우 어렵고 힘든 일이지만 그럼 한번 생각해보자고요. 여러분의 사업장 주변을 잘 살펴보시면 그 지역의 모든 일을 여러분 혼자, 또는 그 지역에서 영업하시는 분들이 몽땅 다 하

십니까? 그러하지 않지요. 대다수의 공사를 생판 모르는 다른 지역 업체들이 와서 수주하여 홈인테리어를 하고 있지 않습니까?

　여러분들께서도 다른 지역으로 고객으로부터 소개받아 다른 지역에서 공사하지 않습니까? 불편한 경쟁자란 생각은 과감하게 접고 지금 바로 시작해야 합니다. 그리고 친형제 같은 사이로 내일을 향해 함께 달려가야 합니다. 그래야 다가오는 미래를 대비하는 홈인테리어의 경영자로서 여러분을 찾는 고객분들을 향해 자신 있는 메시지를 던질 수가 있습니다.
　"고객님 저에게 인테리어를 맡겨주십시오. 최고의 작품을 만들어 드리겠습니다."

도어 디자인을 찾아라

우리가 생활하는 어느 곳이든 문은 존재한다. 도심에 수많은 빌딩과 주거공간이 공존하는 그곳은 문으로 이루어진 공간이 아닐까? 어느 공간이든 사람이 생활하는 곳으로 들어가기 위해 대문을 열고 현관을 열고 중문을 걸쳐 방문을 열고 들어간다. 그리고 장롱이나 가구 집기에도 다양한 디자인의 문들 달려 있음을 알 수 있다. 이 문의 수준에 따라 인테리어가 얼마나 잘 되었는지 가늠하기도 한다.

또한, 어떤 디자인의 문을 선택하는가에 따라 그 집의 메인 디자인이 결정되기도 한다. 아마도 지구상에 있는 문의 디자인이 수십억 종류가 넘을 것 같다. 이처럼 사람이 머무는 공간에는 문이 필수적으로 존재한다. 우리가 홈인테리어를 하면서 어느 부분보다

문과 문틀에 다양한 디자인 연출되고 있음을 볼 수 있다.

때로는 홈인테리어 디자인 콘셉트를 문 디자인으로부터 시작할 때도 있다. 이처럼 문이 우리에게 주는 감각적인 디자인 느낌은 아주 중요하다는 것을 알 수 있다. 다양한 문을 놓고 어떤 디자인을 할까 밤새워 생각하고 긴 고민 끝에 디자인과 컬러가 결정되면 실물로 제작하여 원하는 작품으로 잘 되었는가 확인 작업을 한다. 만족스러운 작품이라고 생각되면 고객에게 보여주게 된다. 고객이 문을 보고 만족하면 그 기대감은 큰 희열로 변한다. 문을 제작하는 소재 또한 정말 다양하다.

그 많은 소재 중에서 원목에 관해 이야기를 하자면 고급 인테리어를 하는 경우 지금도 원목을 선호한다. 아무리 오랜 세월이 흘러도 원목만이 가지고 있는 고급스러움과 중후함을 유지하기 때문이다. 원목 또한 다양한 수종들이 오랜 세월 사랑받고 있다. 일반적으로 잘 알고 있는 문과 문틀을 만들 수 있는 원목이라고 하면 오크, 티크, 월넛, 멀바우, 메이플, 체리, 홍성 등등 많은 원목이 있다. 여기서 한 가지 원목을 선정하여 문과 문틀을 디자인하여 원하는 컬러로 칠을 한다고 생각해보면 얼마나 많은 디자인이 컬러가 나올까? (원목을 칠한다는 것은 기존 원목 색상을 살려 옅게 착색하는 방법으로 여러 가지 컬러를 내는 것을 말한다. 특히 원목 중에 제일 많이 사용하는 오크 원목은 원하는 컬러를 마음대로 연출을 할 수가 있다. 또는 기성 문 중에는 원목으로 제작되어 판매하는 제품들도 있다.)

그 제품들 역시 고급 제품과 저렴한 제품이 공존하고 있기 때문에 잘 선택해야 한다. 최근에는 기성 제품 중에서도 다양한 디자인이 많이 출시되었다. 그러나 기성 제품들의 문제점들은 대부분이 천연 소재인 원목이나 무늬목이 아니라 원목처럼 연출한 필름 소재나 멤브레인(필름을 열처리하여 붙임) 소재로 제작한다는 것이다. 일반적으로 제품에 대해 잘 모르는 사람이 보기에는 원목으로 착각할 정도로 잘 만들어져 있다. 가끔 고객의 요청으로 고급 주거공간을 방문해보면 전체적으로 최고급 마감재들을 사용한 데 비해 중요한 문틀과 문짝 등에 원목 또는 천연 소재인 무늬목을 사용해야 할 곳들을 값싼 필름으로 마감한 현장을 보면 답답함을 느낀다. 무엇인가 한참 잘못되어 있다. 고급 현장은 원목 또는 천연 무늬목으로 제작한 문틀과 문짝이 기본적이다. 그 부분이 잘되어야 오랜 세월 보존할 수가 있다. 필름으로 아무리 멋지게 디자인과 컬러를 연출해도 2~3년 정도 지나면 보기 흉하게 쭈글쭈글 망가져버린다. 잠깐 보기에 좋아 보일 뿐이지 그저 필름은 값싼 가짜 무늬 필름일 뿐이다.

문을 새롭게 디자인 하여 한 세드를 샘플로 제작한다는 것은 말처럼 쉽지 않은 작업이다. 그러나 그 작품 속 문의 디자인을 새로이 변경하지 않고는 전체적인 디자인을 혁신할 수가 없다.

전체 디자인을 문으로부터 시작하고 있지 않은가. 위에서 말한 원목 소재가 아니더라도 우리가 현장에서 사용하고 있는 다양한 소재로 문을 제작할 수 있다는 전제를 가지고 디자인 접근을 한다면 정말 그 대상은 무궁무진할 것이다.

홈인테리어에 사용하는 자재들을 잘 살펴보면 아트월을 만드는 소재들이 아주 많다. 그 소재들로 문을 제작한다고 생각하면 얼마나 다양한 디자인과 컬러가 나올까. 생각만 해도 가슴이 벅차다. 처음부터 창의적인 소재로 디자인을 창작한다는 것은 매우 힘든 과정이다. 이처럼 어려운 실험 같은 과정을 거치지 않고 좀 편한 방법으로 완성된 문을 볼 수 없을까? 새롭고 참신한 문을 찾으려면 쇼핑을 하면 된다. 가구 전문 거리로 나가 명품 가구점에 가보면 본인이 원하는, 또는 진행 중인 프로젝트에 적용할 새롭고 독특하고 수많은 문 디자인들이 조그마한 샘플로 그곳에서 디자이너를 기다리고 있다. 그 가구 디자인들은 오랜 세월을 거쳐 이미 소비자의 취향에 맞춘 검증된 제품들이 아닌가. 그 속에서 마음에 드는 샘플을 몇 가지 골라 그 디자인을 모델로 새로이 각색하면 원하는 작품을 연출할 수 있다. 우리가 살고 있는 이 도시는 이미 디자인의 천국이다. 새로운 디자인을 찾으려고 하지 않을 뿐이다.

작품이 때론 행운처럼

　수많은 현장을 진행하다 보면 가끔 상상외로 매사 걸림 없이 순조롭게 잘 풀려 이루어질 때가 있다. 행운을 잡은 듯 작품이 신기할 정도로 잘 만들어지기도 하는구나 생각이 들기도 한다. 처음 고객을 만나 상담을 하고 이어서 디자인과 견적서를 작성하여 프레젠테이션하는 숱한 과정을 거치면서 단 한 번도 여타의 문제로 지연됨이 없이 고객과 의견이 맞아 일사천리로 순조롭게 진행되어간다. 상황에 따라 고객이 무엇을 원하는지 어떠한 생각에 고심하는지 등의 생각이 상호일치한다는 것은 참으로 대단한 우연에 가깝지 않은가?

　이 프로젝트의 주연은 고객인 것이다.

현장이란 하나의 작품을 완성하기 위해서 디자인부터 초이스, 디스플레이까지 연출해야 하는 무대다. 이 무대를 잠시 홈인테리어 전문가에게 내어놓은 것이다. 고객은 편안한 마음으로 작가가 그려내는 작품 세계에 온전히 믿음과 신뢰를 가지며 흐름에 동조한다. 그리고 작가는 주어진 그 현장을 많은 경력을 토대로 디자인 연출에 최선을 다해 진행한다. 이것이야말로 디자이너가 바라는 최상의 시나리오다. 남녀가 처음 만나 불꽃 튀는 사랑을 하고 이어서 결혼까지 골인한다면 그것은 얼마나 경이롭고 축복받은 만남일까? 그리고 그 드라마틱한 사랑 속에서 솟아나는 에너지는 무엇과도 비교할 수가 없지 않을까? 우리는 상상만으로도 선남선녀의 사랑 이야기를 연상하며 무한 즐거워한다. 이처럼 모든 일이 우연처럼 순조롭게 사전에 예측한 듯 잘 짜인 각본처럼 진행된다. 그리고 참신한 아이디어로 기획된 디자인과 함께 선택되는 수많은 제품의 특성이나 품질들이 마치 이 현장을 위하여 사전에 몇 개월 전부터 미리 준비한 것처럼 착착 맞추어져 진행된다면 그야말로 환상적인 연출이다.

이처럼 수많은 현장을 진행하다 보면 만사가 일사천리로 마감되는 현장은 어쩌다 한 번씩 있을까 말까 한 정도다. 현장 한두 곳의 디자인과 소재가 풀리지 않아 몇 번씩 디자인 수정을 하는 경우, 수많은 마감재를 어렵게 골라 선택했지만 필요한 만큼 물량이 부족한 경우, 또는 그 제품이 지금 품절이 되었다든가 하는 여러 문제가 있다. 때로는 하나하나 그곳에 맞는 마감재를 찾기 위해 몇 번이고 관련 업체를 찾아다니며 많은 어려움으로 헤맬 때가 종종 있

다. 그러고도 흡족한 소재를 찾지 못하여 원하는 제품보다 좀 차선을 선택해야 하거나, 현장 일정상 디자인이 몇 퍼센트 부족한 제품을 사용할 수밖에 다른 방법이 없을 때, 그야말로 기분이 묘하다.

아니 정말 더는 선택의 여지가 없을까? 더 수준 높은 제품은 없는 걸까? 선택의 한계에 부닥치며 참으로 난감할 때가 있다. 그럴 때마다. 마감재 시장의 한계점에 마음이 불편하다. 혹은 다 잘 진행되고 있는데 한두 분야에서 납품받는 제품이 또는 시공 일정이 맞지 않는다든지 여러 가지 예상치 못한 일들이 일어나면 그 부분을 수습하기 위해 많은 어려움과 시간이 필요하다.

하나의 현장이 시작부터 마감에 이르기까지는 많은 변수와 우리가 일반적으로 생각하는 일 외에도 고객은 알 수 없는 숱한 어려운 상황이 벌어진다. 그때마다 오랜 연륜으로 해결하기 위하여 백방으로 노력함으로써 해결의 실마리를 찾아가며 어려움을 안고 진행되어간다. 그런데도 불구하고 프로젝트를 진행할 때 디자인부터 자재 선택이 적절한 시점에 맞추어 사용할 수 있을 때, 현장에 아무런 변수 없이 모든 일이 순조롭게 풀릴 때, 그때를 맞추어 수준 높은 시공자들도 시간을 내어 와줄 때. 그럴 때마다 '와!' 감탄을 지르며 감동하게 된다. 이 극적인 현장이 진행되는 시간 속에 모든 행운이 함께 흘러감을 느껴본다. 이 현장을 보고 '작품이란 가끔 한 번씩 운명적으로 완성되어 가기도 하는구나!' 생각하면서 무한 감동을 하게 된다.

디자인을 공유할 수 있을까?

영국에서는 16~17년 전부터 현재 생존하고 있는 유명 화가들의 그림을 디지털로 인쇄하여 저렴한 금액으로 일반 대중에게 판매며 서로 그림 문화를 공유할 수 있도록 했다.

누군가는 유명 화가의 작품을 구매하여 한정된 공간에서 자기 본인만 또는 그를 아는 지인들만 모여서 그 위대한 창작품들을 감상한다. 또 누군가는 세월이 가면 갈수록 오르는 금액으로 거래하면서 위대한 작품이기 이전에 재산을 증식하는 수단으로 관리한다. 때론 유명세를 치르는 작가의 그림 한 점의 금액은 우리가 상상하기조차 어려울 정도로 고가를 형성한다. 영국 정부는 상류층이나 수집가들이 개인적으로 소장하던 오랜 전통을 파괴하고 생존작가 협의회와 합의해 대량으로 디지털 인쇄를 해서 전 세계 시장에 판

매하는 것으로 결정했다고 한다. 이러한 영국 정부와 영국의 생존 작가와의 결정은 21세기를 대표하는 최고의 결정이며 상상을 초월하는 위대한 선택으로 역사에 수록되리라 본다.

문화적으로나 정서적으로 함께 감상하고 감동하며 힐링을 할 수 있도록 만들어준 이 발상은 참으로 대단한 결정으로 볼 수 있다. 그 위대한 작품들을 만나보기란 어쩌면 평생에 한 번 있을까 말까 한 기회인데, 누구나 명작을 소장하고 어느 장소건 어느 화랑에서나 감상하고 감동할 수 있다. 현재 살아 있는 유명 화가들의 위대한 원작을 디지털로 인쇄를 하면 어느 작품이 진품인지 확인하기가 어려울 정도로 정밀하게 인쇄가 된다고 한다. 이 유명 작품들을 우리나라로 수입하여 아주 저렴한 금액으로, 말 그대로 한 점에 몇천만 원대를 호가하는 명작을 인쇄비 정도의 금액으로 판매하고 있다. 영국의 이 결정은 참으로 대단한 발상이다. 이처럼 모든 예술작품들이 오픈되어 누구든 어디에서나 손쉽게 구매하고 보고 감상할 수 있다면 얼마나 감동적일까? 유명한 작품을 오픈하는 영국의 위대한 공유 결정은 미지않아 전 세계로 확신하여 전개되리라 전망해본다.

유명 화가들의 그림 공유와는 차원이 다른 문제이지만 인테리어의 다양한 디자인을 홈인테리어 업체 간에 서로 공유할 수는 없을까? 생각해보면 일반인에게 열린 공간은 누구나 쉽게 접근할 수 있으므로 창의적이고 기발한 아이디어 또는 특수한 공법과 희귀한 소재로 연출한 작품 등 다양한 각색들을 손쉽게 볼 수 있어 어떻게 보

면 누구나 어디에다 재연해도 될 만큼 오픈되어 있다. 하지만 홈 공간은 제한된 공간이므로 디자이너 스스로가 언론 홍보 매체에 오픈하지 않고는 볼 수 없는 특수성을 가지고 있기에 철저히 베일 속에 숨겨진 공간이다. 이 한정된 공간을 서로 공유하는 방법은 없을까?

새로운 디자인 창작으로 그곳에 아주 잘 맞는 작품이 나오고 그 디자인을 제작과 시공으로 잘 풀어내어 완성하는 과정이 무엇보다 매우 어렵고 중요하다. 여기에는 작품을 완성하기 위해 많은 아이디어와 실험과 때로는 축소된 모형을 재연해보면서 수차례 시도 끝에 완성에 이른 작품들도 있다. 여기서 이야기하는 작품은 일반적인 인테리어를 이야기하는 것은 아니다. 이처럼 창작된 디자인은 톱니바퀴가 서로 정확하게 물려 돌아가듯이 어느 하나도 불필요하지 않다. 그 창작을 또는 디자인을 완성하기 위하여서는 제작과 시공은 서로 불가분하게 필요한 구성들이다. 다양한 자재와 그 작품이 원하는 특수한 제작과 고도의 시공 노하우를 공유한다는 것은 참으로 어려운 일이다. 하지만 그 요소요소에 포인트가 될 수 있는 분야를 수많은 고객과 홈인테리어의 발전을 위해서 공유해야 하지 않을까?

때론 월간지 책장을 넘기면서 소개된 현장을 보다 보면 참신한 아이디어와 탁월한 디자인을 볼 때 감동과 더불어 작품이 완성되기까지의 많은 사람의 노고에도 감사를 표하기도 한다. 완성된 작품을 볼 때 그 작품이 걸어온 멀고 먼 길을 헤아려 생각해보면 얼마나 수고로움이 많았을까? 그러나 그 작품을 보고 있는 디자이너

는 멀리 있는 길을 돌지 않고도 가까이 접근할 수 있다. 우리가 새로운 발상을 하고 그 작품을 실행에 옮기다 보면 때로는 소재와 방법을 찾지 못해 아주 오랜 시간을 돌고 돌아 그 작품의 완성을 위하여 많은 날과 경비를 지출하면서 최선을 다한다. 꼭 똑같이 따라하지 않아도 그 완성품을 공유함으로 좀 더 창의적인 연출이 가능해지기 때문이다. 우리의 생활 속에 있는 많은 명품 역시 처음부터 명품이었던 것은 아니다. 오랜 시간 속에 수정하고 다듬고 조율하다 보면 어느 날 명품으로 탄생하는 것이다.

촬영 세트장 인테리어

영화나 드라마를 촬영하기 위해 세트장 인테리어를 한다. 세트장 인테리어는 영화나 드라마 스토리와 시대적 배경을 주제로 디자인 콘셉트를 잡아 연출 한다.

때로는 품격이 넘치는 공간 설정으로 최상류층을 배경으로 고풍스러운 실내 공간을 유감없이 만들어낸다. 그러나 실제로 현장에 가보면 화면 속에 비치는 카메라 앵글 범위를 제하고는 아무것도 없는 허공이다. 또한, 최고가의 마감 자재들 역시 화면 속에서 보여주는 것과는 많은 차이가 난다. 그러나 그 디자인 연출의 테크닉은 오랜 경륜과 노하우가 만들어낸 그들만의 또 하나의 창작의 영역이다. 드라마의 다양한 주제와 시대적 배경을 인테리어를 소재를 사용해 절묘하게 잘 표현하여 시청자가 드라마를 보는 순간 이

미 상상 속에 연출된 배경만으로도 극 중 스토리를 연상시킨다. 시나리오 속 시대적 배경을 인테리어라는 장르와 타고난 감각을 이용해 자유자재로 연출하다니 얼마나 위대한 창작의 세계인가 감탄이 절로 나온다.

하나의 예로, 그들의 영역에 주거공간 혹은 상업공간 인테리어를 전문으로 하는 실력이 월등한 업체를 선택하여 촬영 현장 주제에 맞는 최고급 인테리어를 한다고 하여도 큰 도움이 되지 않는다. 어쩌면 오히려 과다한 공사 비용과 오랜 시간의 허비로 비효율적인 경비만 초래할 뿐이다.

어느 수준의 인테리어를 원하는가에 따라 신중하게 업체를 선택해야 한다. 여기서 고객은 내가 원하는 업체를 어떻게 선정할 것이며 또한 업체의 수준은 무엇으로 확인할 수 있는가에 어려움을 느낀다. 그러므로 선택한 업체의 포트폴리오만으로 결정할 것이 아니라 그들의 작품이 담긴 실재 현장을 직접 방문하여 확인하며 그 확인 속에서 고객이 원하는 전반적인 요소를 보아야 한다. 그 부분의 판단에 대해서는 오로지 고객의 선택 권한으로 넘어가야 한다. 현장의 완성이란 매우 주관적이다. 어떻게 보면 아주 단순할 수도 있다. 그 현장에 주어진 여건으로서의 완성이지만 현장을 관찰하는 고객의 수준에 따라 그 가치가 매우 다를 수가 있기 때문이다. 하지만 엄밀히 이야기해서 현장을 확인해보고 고객이 만족하면 그 것이 곧 완성이 아닐까?

하지만 현장이라고 하는 곳은 표면적인 완성과 또 다른 완성이 존재하고 있다. 그것은 주관적인 차원을 넘어 실질적인 가치관 속에 그 원칙을 두어야 한다. 어쩌면 발주자는 그 작품의 완성도와 품질의 깊이와 차후 현장에서 일어날 급격한 훼손 같은 변화와 연속성에 대해서는 잘 모를 수도 있다. 아니 어쩌면 정말 모를 것이다.

하나의 작품이 완성되어 좋은 평가를 받는 것도 매우 중요하다. 하지만 그 좋은 평가와 함께 이어지는 작품의 존속 여부 또한 무엇보다 매우 중요하다. 예를 들어 서두에서 이야기한 세트장 전문 인테리어가 있듯이 수많은 인테리어 업체마다 각각의 전문분야가 있고 그 전문분야에서도 또 세분되어 어느 수준에 해당하는 일을 전문으로 하는가에 따라 많은 차이가 난다. 이렇게 세분화하여 수준별로 정리하다 보면 본인이 원하는 쪽에 가까운 결론에 도달하게 된다.

그럼 분야별 수준을 왜 알아야 하는지? 분야별로 들어가 봐야만 하는 이유는 무엇인지? 본인이 원하는 수준에 맞는 업체를 선택하는 것은 왜 중요한가? 왜냐하면, 현상에서 급격히 신행되는 모든 작업 공정이 고객 본인의 의중과 상관없이 선택한 업체의 수준에 따라 모든 것이 일사천리로 결정되기 때문이다. 현장이 끝나고 본인의 생각보다 마감이 잘 되었다면 얼마나 좋을까? 그러나 그렇게 마감된 현장은 대체로 1~2년 정도 시간이 지나야 비로소 하자가 발생하고 잘못된 작업이 표면상으로 나타나기 시작한다. 고객은 그때야 비로소 현장을 상세하게 확인을 하기 시작한다.

평소 생각한 것보다 수준 이하로 형편없는 마감들이 보이기 시작한다. 그땐 상당히 어려운 상황이 벌어진다. 이 황당한 이 상태를 어찌할 것인가? 수습하기가 매우 심각한 문제가 전개된다. 고객의 처지에서는 홈인테리어를 한번 멋지게 해보려던 기대감은 어느새 속상함과 분노로 무너져 내린다.

선택의 순간들

홈인테리어 현장에 착수하기 전에 다양한 장르에서 선택을 하여야 한다. 사전 선택이야말로 매우 중요하다. 최신 트렌드를 우선으로 할 것인가? 실행 프로젝트에 맞추는 것이 우선인가? 홈인테리어에 있어서 우선의 선택은 인테리어의 어느 곳을 두고 이야기를 하는가에 따라 사뭇 달라진다. 집 전체를 놓고 디자인을 함에 있어 고객의 연령대와 가족 구성원, 주어진 환경, 각각의 평수 등등 이러한 내용을 종합하고 다시 하나하나 분리하여 현재 주어진 조건과 모든 부분의 가능성을 열어놓고 디자인에 임해야 한다. 견적하기 위한 디자인 콘셉트는 공사 계약이 체결되면 처음부터 다시 구체적으로 전 분야에 걸쳐 디자인 콘셉트를 실행할 수 있도록 검토해야 한다.

좀 더 디테일하게 풀어본다면 무엇보다 가장 중요한 것은 이 주거공간에서 앞으로 몇 년 정도 거주할 것인가에 따라 디자인에서부터 실행에 이르는 전 과정에 큰 차이가 있다는 것이다. 그러므로 디자인을 함에 있어 고객과의 충분한 조율이 필요하다. 이어서 평소 생활에 불편한 점이나 편리한 점 등을 면밀하게 체크하고 꼭 필요한 것과 또는 필요 없는 것에 대한 선정을 확인하여야 한다. 이 두 가지 쟁점이 무엇보다 중요한 이유는 부족함과 남는 공간에 대한 디자인 분배가 잘 이루어져야 하기 때문이다.

예를 들어 '평소에 신발장 수납공간이 부족하다.' 또는 '어떤 방에는 수납공간이 필요 없다.' 같은 문제점은 사전 체크가 필요하다. 이처럼 선택들이 결정되면 그 점을 참고하여 디자인에 임해야 한다는 것이다. 또한, 보이는 외형적인 디자인과 보이지 않는 공간을 분리하여 디테일한 디자인이 만들어지면 고객으로부터 다시 한번 최종 선택이 이루어져야 한다. 이처럼 전체적인 디자인 콘셉트 역시 실행하는 프로젝트의 성격에 따라 많은 변화를 가져다준다.

우리가 살아가는 주거공간은 평온하고 조용한 공간으로 보이지만 흐르는 세월 속에서 급속하게 변화하고 있다. 신생아가 태어나고 집안의 누군가는 영면에 들고 아이는 하루가 다르게 자라고 누군가는 멀지 않아 분가하고 누군가는 집으로 다시 돌아오고 아무 일 없이 하루하루가 순탄하게 돌아가는 것 같은 우리의 가정사는 조금만 길게 바라보면 이처럼 큰 변화들이 쉼 없이 전개되고 흘러가고 있음을 볼 수 있다. 이러한 변화무쌍함의 모티브를 기본에 두

고 일상의 흐름과 함께 신개념 트렌드를 탑재함으로써 그 가정의 패턴을 디자인에 충족시키는 것이 홈인테리어가 추구하는 디자인의 콘셉트다. 이러한 점에서 일반 상업공간과 여타의 인테리어 디자인과 접근법에서 큰 차이가 있다고 보는 것이다.

일반적인 상업공간의 디자인적 접근은 많은 대중에게 얼마나 기억에 남을만한 디자인을 구상하여 연출하는가에 포인트를 두고 콘셉트를 잡는다고 본다. 그래야 순간 스쳐 지나가더라도 오래도록 기억 속에 남아 있으므로 언젠가 다시 방문하지 않을까? 하지만 주거공간은 그와 정반대여야 한다. 매일 자고 나면 또는 집에서 생활하면서 강렬한 포인트와 이색적인 이미지만을 보게 된다면 얼마나 빨리 싫증이 날까? 보기 좋은 꽃구경도 한두 번이지 않을까?

상업공간과 홈인테리어의 접근 방법이 완전히 다름을 본다. 이처럼 접근 방법에 현저한 차이를 가져온다. 상업공간을 디자인 연출을 한다면 대중적인 면에서 디자이너의 독특한 감각을 담아낼 수 있다. 그러나 홈인테리어에서는 접근 방법이 사뭇 달라야 한다. 디자이너만의 생각 자기만의 디자인을 선택하거나 현재만을 기점으로 디자인한다면 생활 속 많은 부분에서 불편함을 느낄 수 있다. 주어진 한정된 공간에서 생활해야 하는 대상을 상대로 무엇보다 무엇이 더 중요한가를 놓고 신중하게 검토해야 한다. 연세가 많은 분이 계시거나 어린 아이가 있는 주거공간을 디자인한다면 안전에 최우선을 두고 심도 있게 임해야 하며, 젊은 세대들이 거주하는 공간이라면 최신 패턴과 디자인, 컬러에 우선순위를 정하여 디자인에 임해야 한다. 예를 들어 밤과 낮의 생활이 뒤바뀐 생활을 하는 주거공간이라면 그 점을 포인트로 잘 풀어내어 디자인에 임해야 한다.

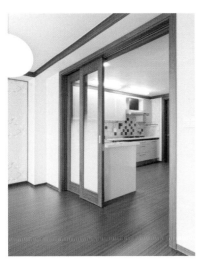

우리가 살아가는 세상에는 생각지도 못한 업종이 상상을 초월할 만큼 많이 있다. 이들의 다양한 생활 패턴이 존재한다. 이처럼 홈 인테리어 또한 그들의 삶 속으로 녹아 들어갈 수 있도록 디자인을 연출하여야만 한다는 프로의식과 사명감을 가져야 한다. 그 사명 감으로 현장의 모든 결과물이 하나하나 완성되어 가기 때문이다.

공간의 특성을 살려야 한다

어느 프로젝트든지 그 현장만 갖고 있는 건축 구조적 특성이 있다. 착수 전 그 현장의 건축 설계도를 구하여 꼼꼼히 살펴보면 보이지 않는 공간들이 존재한다. 예를 들어 초고층 주거공간일 경우 다른 주거공간보다 천장 높이가 높다. 그리고 천장 속 숨겨진 공간 역시 매우 크고 높음을 확인할 수 있다. 그 숨겨진 공간이 정확하게 확인되면 현장에 맞는 디자인 콘셉트를 찾아야 한다. 그러나 그 과정이 말은 쉽지, 높은 천장 속의 매우 혼란할 정도로 복잡한 공간에 어떻게 접근할 수 있을까?

일차적으로 천장을 열고 내부를 보면 여러 가지 내용물들이 설치되어 있다. 건축 구조물인 콘크리트 보가 존재하거나 아니면 H빔 보가 설치되어 있고 환기 공조 배관라인, 에어컨 배관라인, 스프링

클러 배관라인, 전기 배선라인 등등 기타 배관들이 복잡하게 얽혀 있다. 이 배관라인들을 잘 정리하면 나름 원하는 공간을 확보할 수 있게 된다. 그러면 그 정리된 공간을 프로젝트에 맞게 독창성과 창의력을 발휘하여 디자인하면 생각 외로 큰 성과를 가져온다. 천장이 높다는 것은 그 집만의 디자인 활용 면에서 많은 장점이 있다.

그 장점이란 주제는 모든 공간에 다양한 연출이 가능하다는 것이다. 주상 복합 아파트나 일반 아파트들은 내부 천장 공간이 단순하게 획일화되어 있다. 예를 들어 2~3단의 높은 천장에 층마다 간접 조명 디자인을 구상하여 단계별로 조명 조절 디밍 스위치를 설치하는 것, 클래식 한 분위기 연출을 위해 고층 탑의 내부가 연상되게 디자인 연출을 하거나, 완전히 빈 허공의 여백으로 시원하게 열어놓는 디자인을 구성하는 것을 생각해볼 수 있다. 이처럼 공간 확보가 된다면 그곳 디자인 콘셉트에 맞게 다양한 연출이 가능해진다. 혹은 정반대로 거실 천장이 낮은 경우 천장을 열어보면 그 속에도 다양한 내용물들이 존재한다. 그 내용물들을 우회할 방법을 연구해보면 해답이 나온다. 그럼 그곳에 맞는 디자인을 구상하면 된다. 때로는 천장이 낮아서 답답함을 줄이기 위해 기존 천장 자체를 철거하고 노출 콘크리트 상태를 잘 다듬어 그 현장에 맞는 컬러를 선택하여 디자인을 잘 살린다면 최소한 20~40㎝ 이상, 때로는 50㎝ 정도 이상 높이 올릴 수 있는 공간이 확보된다. 낮은 곳에서 20~50㎝ 높인다는 것은 엄청난 공간 확보를 하는 것이다.

또한, 일반 주택의 기와지붕일 경우 경사진 천장을 살려낼 수만 있다면 종전과 완전히 차원이 다른 그 주택만이 가지고 있는 디자인 연출이 가능해진다. 이처럼 어느 주거공간이건 편의상 막아버린 숨어 있는 공간들이 꼭 존재한다. 그럼 그 구조에 맞는 디자인을 연출하면 멋진 공간이 연출된다. 특히 구조변경이 허가된다면 모든 가능성을 열어놓고 과감하게 디자인 변신을 시도할 수 있는 디자이너로서의 창의력을 발휘할 좋은 기회이다.

공사 계약이 체결되어 새로운 프로젝트를 시작할 때, 전체적인 실행 디자인 콘셉트를 선정하기 전에 잠시 멈추고 그 현장만이 가지고 있는 특수성을 잘 살려 디자인 구상을 해보면 뜻밖에 참신한 디자인을 창출해낼 수 있다. 그리고 그 빈 공간에 윤곽이 드러나면 그 디자인과 함께 잠시 멈추어 두었던 전체 디자인 구상을 하는 것이 좋다. 어렵게 돌아가는 동선을 변경한다든지 특히 욕실 양변기 위치가 처음부터 불편한 위치에 놓여 있는 경우가 많다. 기존 양변기 위치를 원하는 곳으로 변경하거나 욕실의 부족한 수납공간을 확보한다면 한정된 공간이지만 설계 디자인에 따라 얼마든지 위치 변경과 수납공간을 확보할 수 있다. 진정한 디자이너는 어느 프로젝트가 마감되고 바로 인정받는 것도 좋지만 그보다 디자이너가 연출한 공간들이 고객의 생활 속으로 녹아들어 그곳에서 삶을 사는 사람에게 잔잔한 감동이 일어날 때 디자이너로서 소임을 다한 결과물에 더 큰 보람을 느끼게 될 것이다.

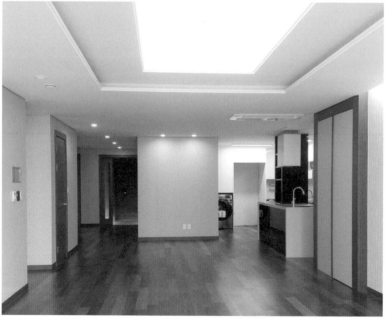

목공 장인과의 대화

현장에서 작업이 한창 진행될 때는 여러 가지 기계 소음으로 인해 대화가 잘 들리지 않는다. 언제부터인가 현장에 많은 공정이 다양한 기계들로 대부분 진행된다. 이처럼 현장에도 많은 발전과 변화를 가져왔다.

민 "김 반장님은 목수 일을 얼마나 하셨나요?"

김 "한 40년 정도 된 것 같네요."

민 "오래 하셨네. 한 30년 전과 요즘의 현장들과 차이가 뭔가요?"

김 "네. 여러 부분에서 많은 차이가 나지요."

민 "그럼 몇 가지만 차이점을 예를 들어주세요."

김 "네! 무엇부터 이야기해야 할지는 잘 몰라도 예전에는 현장에서 일하는 시간이 길어서 많이 힘들었지만 그래도 서로 간에 끈끈한 정이 이었지요. 그리고 고도의 기술을 필요로하는 디자인 작업이 참으로 많았습니다. 새로운 디자인으로된 도면을 받아 작업하다 보면 잘 풀리지 않는다거나 어려운 점이 있으면 서로 도와가면서 일을 했지요. 서로 모르는 것은 배우고 스스럼없이 가르쳐주곤 했지요."

민 "네. 그랬군요."

김 "그리고 저녁에 일이 끝나면 서로가 어울려 포장마차에서 막걸리라도 한잔하면서 오늘 받았던 새로운 디자인에 대한 기술적인 부분들을 풀기 위해 이런저런 이야기를 나누는 기회가 많았지요. 그러다 보니 본인들 만의 기술을 가르쳐주기도하고 또는 새로운 공법을 배우기도 하면서 서로가 친분이 생기고 친형제같이 지내곤 했지요. 다른 현장이 생기면 서로 간에 연락을 주고받으면서 어려운 일들을 함께 풀어나갔지요."

민 "정이 넘치던 그때가 많이 생각나시겠어요."

김 "네. 많이 생각나지요! 하지만 요즘은 전혀 그런 일은 없어요. 작업시간이 예전과 비교하면 아주 짧아진 점은 무척 좋습니다. 퇴근 후 한가한 시간이 많아져 생활이 많이 향상되었다고 보아야 하지요. 하지만 현장에서의 서로 간에 친분은 예전 같지 않아요. 정말 냉정합니다."

민 "또 다른 부분들은 어떻게 변해 가나요?"

김 "현장에서 하는 일 자체도 예전에보다 많이 단순화되었습니

다. 예전에는 정말 기술을 요구하는 작업이 많았지요. 그러다 보니 그 나름대로 자기만의 특수한 기술을 뽐낼 때가 종종 있었지요. 이 현장에는 누굴 데려와야 이 작업을 할 수 있다, 이 디자인은 장 씨 그 양반이 와야 해낼 수 있다, 하는 것 말입니다. 그러나 최근에는 고도의 기술을 요구하는 현장은 별로 없습니다."

민 "왜 그렇다고 생각하세요?"

김 "현장 작업이 정말 많이 단순화되거나 조립식 또는 생산설비에 의해 반제품을 구매해 시공하거나 간단하게 약식 처리하는 곳이 대다수이지요. 특히 현장에 큰 변화는 무엇보다 천연 무늬목 대신 필름이 나오면서 현장 일이 삼십분의 일 정도로 급격하게 줄어들었습니다."

민 "생각보다 일 양이 많이 줄었군요!"

김 "현장을 천연 무늬목으로 작업하기 위해서는 기초 작업부터 정밀한 작업 공정을 거쳐야 하지요. 예를 들어 원목으로 작품을 제작하듯이 도면에 그려진 모형의 디자인대로 정교하게 시공해야 합니다. 그래야 무늬목을 시공하더라도 나중에 하자가 발생하지 않습니다. 천연 무늬목을 시공하는 공정도 수작업이 많음은 물론 난이도가 무척 높아 고도의 기능공이 꼭 필요한 작업 공정들이 참으로 많았습니다. 그리고 그 정교한 작업 과정이 끝나면 칠을 해야 하는 과정 또한 매우 높은 기술을 가진 숙련공이 필요한 부분입니다."

민 "칠하는 공정도 고도의 기술을 요구하지요."

김 "네. 그럼요. 어떻게 얼마나 칠을 잘하느냐에 따라 최고의 제품으로 마감을 할 수가 있으니 말입니다. 지금 생각해보면 대단한 기능공들이 참 많았습니다. 그러나 어느 날 고급 원목과 비슷한 시트지라는 필름 소재가 나오므로 인하여 이처럼 어려운 작업 과정들이 하루아침에 사라져버린 것이지요. 모든 작업을 대충대충 마감해놓아도 시트지를 도배하듯이 붙이고 나면 한 방에 모든 과정이 끝나버립니다. 정교한 칠 작업도 할 필요가 없어지게 됐죠. 현장에 모든 작업 공정은 오분의 일 정도로 급감되고, 그와 동시에 고도의 기능을 가진 장인들이 일할 곳이 사라져가기 시작하였지요. 그때를 생각해보면 황당하지요."

민 "그럼 그때 어려움이 참으로 많으셨겠네요. 작업 현장이 하루가 멀다고 사라지니."

김 "정말 무척 힘든 시절이었지요. 최근에도 가끔 정말 최고급으로 현장을 할 때는 고급 원목과 무늬목을 사용합니다. 천연 무늬목으로 정성을 다해 시공해놓으면 잘 관리만 하면 반영구적으로 사용할 수 있지요. 그러나 시트지로 작업하는 것은 임시로 보여주기 위한 작업에 지나지 않아요. 한 2~3년 지나고 나면 아주 볼품없이 훼손되어가지요. 또한, 시트지와 함께 현장에 큰 변화를 가져온 것은 대부분 손으로 수작업하던 공정들이 새로운 공구와 기계가 다양하게 나오면서 작업 공정이 무척 빨라졌다는 거예요. 예전에는 한 현장을 몇 개월씩 작업하였지만. 최근에는 한두 달 정도면 어지

간한 현장은 끝나지요. 한편으로는 일하는 재미가 없다고나 할까요? 아무튼, 뭐라고 말하기가 그래요."

민 "그러네요! 앞으로도 그 부분은 많은 변화가 올 것 같은데요."

김 "기능 장인들로서는 참 힘든 시기였지요. 때로는 오래된 현장을 부분 보수를 하기 위하여 가보면 예전에 해놓은 인테리어 작업이 20~30년이 지났는데도 섬세한 조각을 만들 듯이 아주 정교하게 만들어져 지금까지 그 상태를 유지하는 것을 볼 때마다 내가 이 작업을 한 것처럼 감회가 새롭습니다. 그때 이 현장에서 어떻게 작업을 하였을까. 상상의 그림이 그려지기도 합니다. 언제부터인가 좀 큰 인테리어 현장들은 58세 이하로 나이 제한이 있어서 큰 현장에 가서 작업하려고 해도 나이 제한으로 할 수가 없습니다. 나름대로 기술 계통에서는 연식이 좀 있어야 고도의 기술을 가지고 있는데 말입니다."

김 반장은 "현장에 얽힌 이야기를 하자면 밤을 꼬박 지새워도 다 못하지요." 하면서 한숨을 내쉰다. 그 한숨 속에는 왠지 모를 애환이 담겨 있다. 오랜 세월 갈고 닦아온 자기만의 감각으로 현장에 사용할 목재를 보고 만지는 순간 목재의 수종과 건조 상태를 파악하고, 자기만의 고도의 기능으로 만든 고급스러운 작품들을 통해 자신의 멋진 솜씨를 보여주고 싶어도 이젠 그런 현장이 없다. 지금의 현실이 고급 기술을 가진 장인으로서 마땅히 인정받을 수 없다는 허탈감을 느끼게 한다. 무엇보다 자기만이 갈고닦은 기술을 누구도 배우려 하지를 않으니 허탈한 마음을 지울 수가 없다.

도장 장인과의 대화

현장에서 칠을 하는 작업은 일반적으로 생각하는 것보다 무척 난해하고 어려운 공정을 거쳐야 한다. 아무리 모든 작업이 잘되어도 칠이 잘못되면 현장은 엉망이 되어버린다. 이처럼 칠은 그 현장에 어떠한 작업 공정들보다 신중히 해야 한다. 그러므로 얼마나 섬세하고 정밀하게 칠을 하느냐에 따라 현장의 수준이 정해지기도 한다.

민 "정 반장님께서는 칠을 하신 지 얼마나 되셨나요?"

정 "한 38년 정도 되어갑니다."

민 "그때와 지금과 현장에 변화는 무엇이라 생각하세요?"

정 "글쎄요, 하도 많아서 무엇부터 이야기해야 할지 헷갈립니다. 현장에서 칠을 뿌리는 작업은 매우 난해하고 어려운 공

정이지요. 넓은 벽면이나 천장을 평편해 보이게 하기 위해서는 정밀하게 칠을 뿌려야 하기 때문입니다. 그렇지 않으면 칠이 건조가 된후 많은 부분이 미세하게 얼룩져 보이기 때문이지요. 이 부분 또한 고도의 기술이 필요한 작업입니다."

정 "현장에서의 작업은 공장과는 달리 환기 시스템이 제대로 되어 있지 않으니 그야말로 뿌연 안개 속에서 작업하는 것이지요. 물론 현장에서도 환풍기를 통해 바람을 창밖으로 내보내지만, 생각과 같이 잘 빨려 나가지는 않아요. 그 상태에서 한참 칠을 뿌리고 나면 얼굴이 분칠한 것처럼 뽀얘집니다. 요즘은 그나마 다행인 것은 도료가 친환경이다 보니 냄새가 나지 않아 천만다행이지요."

민 "그래요. 요즘 도장 자재들도 친환경 자재들이다 보니 예전보다 무척 좋아졌지요!"

정 "정말 엄청나게 발전을 했지요. 15년 전만 해도 락카 칠, 우레탄 칠 등등 칠 냄새가 심하게 나서 작업 공정에 어려움이 많았어요. 요즘은 모든 칠 자재가 친환경이다 보니 작업하기가 무척 편안합니다. 그리고 작업 공구들도 새로운 기계들이 많이 나와 작업을 하는 데 많은 도움을 주고 있습니다.

도장 정 반장님과 최근에 현장 사정에 대해 이런저런 이야기를 나누다 도장 작업에 대한 대화를 시작하였다.

민 "정 반장님은 가구 보카시(초점 흐리게) 칠을 해보셨는지요?"

정 "네 해보았지요. 가구에 보카시를 칠해본 세대와 안 해본 세대로 도장 변화기의 세대가 나누어진다고 볼 수 있지요. 보카시 칠을 해보았다면 연식이 60세 전후 세대쯤 된다고 볼 수 있지요. 그땐 보카시 도장을 할줄 아는 기술자를 최고의 실력으로 인정을 하는 시대였지요. 얼마나 보카시 도장을 잘하는지 그 수준에 따라 지급되는 월급 차이가 크게 났기 때문이지요. 보카시 도장(천연 무늬목의 색깔처럼 보이도록 엷게 염색하듯 칠하는 기술을 말함)이란 좀 어려운 현장을 할 때는 사전에 도장 기술자에게 혹시 보카시 칠을 해보셨는지 물어보아야 할 정도로 보카시 도장이 중요해서요."

민 "네. 그 정도로 기술이 필요한 작업이군요."

정 "네. 그 보카시 작업이야말로 난도 높은 공정이지요. 도장 분야도 깊이 들어가면 아주 다양합니다. 가구에 칠하는 옻칠이라고 들어보셨지요? 우리나라 전통 가구인 자개장들은 옻칠을 합니다. 이 옻칠도 상당한 기술이 필요하지요. 이처럼 칠의 종류도 많습니다. 또한, 칠을 한다고 모두 다 도장 기능공이 아닙니다. 물론 오랜 세월 많은 경력을 가진 기능공은 다양한 기술을 보유하고 있지만 최근 들어서 특수 칠을 하기 위하여 수준 높은 기능공을 찾아보면, 전처럼 쉽게 찾기가 매우 어렵습니다. 도장 자재와 일의 종류에 따라 기능공의 선택이 매우 중요하기 때문이지요."

민 "네. 정 반장님의 말이 맞습니다. 정교한 작업을 하는 기술자가 점점 사라져갑니다."

정 "네. 칠을 하는 작업이 보기보단 무척 난해하지요. 일반적으로 내부 또는 외벽 수용성 도장은 조금만 기술을 연마하면 할 수 있습니다. 하지만 고급 목재에 칠을 하는 기술은 상당한 기능을 가져야 그 원목들의 수종마다 독특하게 가지고 있는 천연 색채를 잘 살려 낼 수가 있기 때문이지요. 그 원색을 얼마만큼 잘 살려내느냐에 따라 그 디자인과 상품의 품격이 살아나기 때문입니다. 그러나 한동안 친환경 도장의 투명 도장 강도가 약해서 시공상에 많은 어려움이 있었지요. 하지만 갈수록 그 강도가 강해지면서 많은 부분이 좋아졌습니다.

민 "그래요! 정 반장님께서 걱정하시는 문제들처럼 우리가 오랜 세월 사용하던 일반 우레탄 도장이나 락카 도장과 동일하게 사용할 수 있는 수용성 친환경 도장제품들이 속속 나오고 있어 작업 현장의 환경도 좋아지고 있으니 정말 다행입니다. 그뿐만이 아닙니다. 금색, 은색 등 특수 도장 색깔이 다양하게 완제품으로 출시되어 누구나 손쉽게 칠을 할 수 있어요. 이 특수 금, 은, 은백색 도장은 콤프레셔 기계로 뿌리기도 하고 붓으로 바르기도 할 수 있는 등 사용 방법이 다양합니다.

정 "그래요 또한 그 특수 금, 은, 은백색 자체도 다양하게 있어 그 컬러를 가지고 원하는 색상으로 조색도 가능하지요. 참으로 대단합니다. 몇 년 전만 해도 상상조차 할 수 없는 일들이 일어난 것이지요. 그전에는 이 부분 또한 우리같이 고

도의 기능공들만이 조색할 수 있는 분야였지요. 그리고 이 특수 도장은 일단 조색이 만들어지면 다시 조금 진하거나 다른 색상과 혼합을 할 수가 없었지요. 그리고 그 특수 도장은 붓으로는 칠할 수가 없었습니다. 특수 도장도 참으로 많은 발전을 가져왔습니다."

민 "네. 도장 자재가 정말 많이 좋아지고 있지요. 앞으로 시급한 문제는 현장에서 칠을 할 때 공기 집진기가 큰 용량으로 소형화되어 만들어져 간단하게 어느 현장이고 손쉽게 비치할 수만 있다면 그야말로 열악한 현장에 획기적인 큰 발전을 가져오지 않을까요? 기대해봅니다."

정 반장님은 대화를 끝내면서 "누구도 칠하는 일을 배우려고 하지를 않아요." 하시며 한숨을 내쉰다. 과연 도장 기능의 고급 기술 누군가가 이어서 전수는 할 수 있을까? 걱정된다. 오래전에 국내 페인트 제품을 생산 개발하는 분야의 어느 이사님을 만나 국내 페인트 제품에 관한 이야기를 한참 나누어본 적이 있다. 그때 그분으로부터 몇 가지 이야기를 들어보았다. 그중에서도 우리의 도장 기술자분들은 오랜 세월 본인이 사용하는 칠에 대한 고정 관념이 너무 강해 아무리 좋은 신제품을 개발해 생산해도 판매가 쉽사리 이루어지지 않는다는 말을 했다. 그 제품을 홍보하기 위하여 큰 건설 현장을 돌며 시공하는 공법을 가르쳐주어도 좀처럼 신제품을 사용하지 않는다고 이야기했다. 국내 페인트 회사에서 수없이 많은 친환경 제품을 개발하여 생산해보지만, 판매가 쉽사리 이루어지지를

않는다고 한다.

그러다 수입품이 들어와 새로운 바람을 일으키면서 소비자들로부터 선호도가 높아지면 그제야 어쩔 수 없이 그 제품을 사용한다고 한다.

젊은이여 기능을 전수하라

날이 갈수록 기능 장인들이 사라져 간다. 이 땅의 젊은이들은 기술을 전수하려고 하지 않는다. 기능 기술자가 돼봐야 장래 희망도 없고 무엇보다 사람들이 느끼는 기술자에 대한 인식 자체가 별로 좋지 않다고 생각하나 보다. 다양한 종류의 기능인들은 자기만의 타고닌 고도의 기술을 누군가에게 가르처주고 싶어도 전수할 사람이 없다. 젊은 사람들이 미래를 생각해 배우려고 해야 그 명맥이 이어질 텐데 말이다.

몇 년 전에 신문에 보도된 내용을 보면 덴마크에서는 벽돌공의 하루 일당이 180만 원이라고 한다. 또한, 미국 배관공의 하루 일당이 150만 원으로 보도된 적이 있다. 이러한 문제는 굳이 덴마크와 미국만의 문제는 아니다. 앞으로 많은 국가에서 고급 인력난 때문

에 어려움에 봉착하리라 본다. 한마디로 기술을 배워도 생활을 할 수 있는 돈이 되어야 많은 시간을 들여 전수하려고 할 것이라는 말이다.

최근에는 인테리어 업종에서 일하던 꽤 많은 기능공들이 캐나다, 이탈리아 등 외국으로 돈을 벌겠다고 나가고 있다. 왜! 소중한 가족을 두고 집을 떠나 해외로 일하러 나가는가? 답은 하나다. 우리나라 현장에서 일반 기능공들의 하루 일당으로 받는 금액보다 아주 높은 일당을 받기 때문이다.

현재 우리나라에서도 기능공의 수급이 부족한 몇몇 업종 중 최고로 높은 일당을 받는 직종이 타일 기능공으로 노임이 제일 높게 책정이 되어 있다. 그럼 타일 기능공의 하루 일당을 얼마를 받고 있을까? 지역마다 조금씩의 차이는 있지만, 식사와 편의를 제공하고 하루 일당이 40~50만 원 전후 정도로 받고 있다. 그리고 정말 능력 있는 숙련공은 약 20~30일 전에는 예약해야 제날짜에 시공할 수가 있다. 이밖에 누수탐지를 하는 기능공 또한 높은 금액을 받는다. 지난겨울에 혹독한 강추위로 인해 많은 가정에서 온·냉 배관 동파 사고가 자주 발생했다. 이로 인하여 누수탐지 및 동파 보수업체는 눈코 뜰 새가 없이 바쁜 겨울을 보내야 했다. 평소 같으면 누수탐지 하는 사람을 잠시 불러 누수가 생기는 곳을 탐지를 확인하고 그 부분을 찾아 보수 처리해주는데 최소한 60~70만 원 이상을 지급해야 한다. 동파 사고가 자주 일어날 때는 하루에 두세 곳 이상 누수탐지와 보수를 본다. 그럼에도 그 누수탐지 장비와 기술을

가진 사람이 없어 누수가 발생하여 아랫집으로 물이 새거나 동파가 발생하여 가정생활에 물을 사용하지 못해 어려움이 많아도 며칠이고 예약을 해야 겨우 순서가 돌아온다.

　이처럼 일손이 부족한 기능공들을 제하고 대부분 기능공의 하루 일당으로 25만 원 전후 노임을 받고 있다. 예를 들어 한 달에 20일 정도 일을 한다고 가정해 계산해보면 500만 원이다. 여기에 상여금, 휴가비, 퇴직금, 연차, 병가, 등등의 혜택은 없다. 세월이 가면서 연봉이 올라가는 것도 아니고 나이가 들면 현장에서 자연적으로 퇴출당한다. 이밖에도 이들에게 많은 어려운 현실들이 다양하게 존재한다. 이런 현실이다 보니 누가 기능을 전수하려고 할까?

　현재 기능공이 부족하다고 바로바로 수급할 수가 없다. 그 누구도 바로 고도의 기능을 쉽게 습득하지 못한다. 지금도 홈인테리어 업계에서는 숙련공을 구하는 것이 날이 갈수록 얼마나 어려운지 업체는 잘 알고 있다. 지금도 분야별로 다소 차이는 있지만, 여전히 기능공들이 많이 부족하다. 멀지 않아 기능공 대란의 위기가 오기 전에 홈인테리어 업계는 지금부터라도 긴급 수습책을 마련해야 하지 않을까? 그 일환으로 일당을 현 생활 수준에 맞게 올려주어야 한다. 하루 일당을 모아 한 달이 되면 그 돈으로 생활을 하는 데 부족함 없어야 누군가가 기능을 전수하고 또한 배우려 할 것이고 고도의 기능의 그 명맥이 이어져 가리라 본다.

　우리 사회에는 대규모의 인력 회사가 상상외로 많이 있다. 수십만 또는 수백만 명이 그들 회사로 출퇴근을 하며 최소한의 생활비

를 마련하기 위해 열심히 생업에 종사하고 있다. 홈인테리어 관련 업체에서도 벌써 십수 년 전부터 시공 전문 업체를 만들어놓고 처음에는 최고의 대우로 그들을 회유하다가 지금은 피 말리는 경쟁의 무대로 내몰아가고 있다.

　이쯤 되면 제품 시공 단가를 회사 마음대로 조정할 것이다. 여기서 소비자에게 부담하는 시공 금액의 상승은 불을 보듯이 뻔하고 그 이익금은 그들의 몫이 될 것이다. 이미 인력시장에서는 오래전부터 자행되어 오는 비극적인 현실이다. 이 모든 것은 결과적으로 고객에게 부담이 된다. 벽돌공에게 주어지는 하루 일당 180만 원, 설비 배관공의 하루 일당 150만 원이라는 금액은 결국은 소비자에게 떠넘겨진 금액이다. 누수탐지하는 기능공에게 최소한 하루 일당으로 60~70만 원은 주어야 한다. 또한, 타일 기능공의 하루 일당 40~50만 원을 지급하면서도 시공자가 부족하여 20~30일 전에 예약해야 한다. 그 이야기는 기능공이 부족하면 일당을 무한정 얼마든지 올려줘야 한다는 이야기다. 이런 현상은 앞으로 더욱 심해지리라 본다.

　고급 인력난에 처해 어려움에 봉착하는 현상은 인테리어 사업을 하는 우리 스스로가 하루라도 빨리 대처하지 못하면 계속 다른 분야로 확산하리라 본다. 앞으로도 이런 현상은 더욱 심화하여 고급 기능공의 대란으로 큰 혼란이 올 것이다. 지금 우리나라에 큰 건설 현장에는 중국 기능공들이 대부분 장악하고 있다. 우리 기능공들이 일할 터전은 고갈되어 가고 중국 기능공들이 없으면 건설을 할

수가 없다고 공공연하게 이야기한다. 왜 이런 일이 벌어지고 있을까? 참으로 참담한 현실이다.

 일 년에 한 번씩 홈인테리어 협회에서 전국 모임을 개최한다. 이 모임 자리에서 많은 분을 만나서 대화를 나누다 보면 몇몇 회원분들이 현재의 기능공 일당이 너무 높다고 이야기하면서 절대 올려주면 안 된다고 말한다. 그들에게 지금 현재 기능공들의 일당을 올려주어야 한다고 현실적인 이야기를 해준다. 홈인테리어 업종에서 일하는 많은 기능공들은 지금이라도 기회가 있으면 우리나라를 벗어나 외국으로 나가 노동을 해서 돈을 벌려고 한다. 오죽하면 그런 생각을 할까? 이 얼마나 가슴 아픈 일인가? 우리의 터전은 중국 사람들에게 다 내어주고 우리는 어디를 간다는 말인가? 우리 선배들은 사우디, 중동, 독일 등 외국에 나가 얼마나 아픈 세월을 보내야 했나. 그분들의 아픔을 알고 있는가? 그때는 나라와 국민이 너무나 가난해 먹고 살기가 힘들어서 어쩔 수 없이 한 선택이었다. 그러나 지금은 우리나라도, 국민도 당당하게 선진국 대열에 올라 있다. 이제는 그 아픔의 고리를 여러분이 끊어주어야 한다. 그러기 위해서도 현실에 맞는 노임을 지급해야 한다.

멈추어버린 설비

25여 년 사이 설비 배관 분야의 자재에 많은 변화와 발전이 일어났다. 하지만 첨단 과학이 하루가 다르게 발전하고 있는 현실에서 국민 생활에 직간접으로 많은 영향을 끼치고 있는 설비 배관 분야는 큰 발전을 가져오지 못하고 어느 시점에서 멈추어버린 것은 아닐까? 25여 년 전과 비교해보면 가정용 보일러는 새로운 신상품들이 조금씩 출시되는 데 비해 설비 배관 시스템 분야는 계속 혼란만 가중할 뿐 별반 달라진 것이 없어 보인다.

어느 가정에서나 매년 겨울이 돌아올 때쯤 되면 이번 겨울에는 어떻게 춥지 않게 한겨울을 보낼 수 있을지 난방 문제로 한 번쯤은 걱정하게 된다. 또한, 실제로 매년 겨울이 되면 난방에 하자가 발

생하여 추운 겨울을 보내야 하는 어려운 가정들이 많이 있다.

현재 놓인 난방에 관련된 여러 문제를 한번 살펴본다면 동파이프의 전성기 시대를 지나 약 25년 전후로 PT 노란색, 난방 배관으로 시공하다 제품의 결점이 발생하면서 20여 년 전부터 노란색, 에이콘 배관 시대로 다시 접어들면서 아주 혼란한 시기를 걸쳐 지금은 대부분 바닥 난방 배관을 엑셀 배관 파이프로 사용한다.

홈인테리어를 함에 있어 설비 배관은 실내 내장 하드웨어로 신중히 검토하고 다루어야 할 중요한 부분임에 두말할 여지가 없다.

설비 난방에 대하여 단계적으로 중요한 부분부터 검토해보자. 주거공간은 평수에 따라 조금의 차이는 있지만 방 스위치를 30평 이하는 한 곳, 그 외 45~60평 이상은 두세 곳에 설치함으로써 불필요하게 소비되는 난방비를 줄이고 더 나아가서는 실내 온도를 효율적으로 관리하게끔 되어 있다.

혹시 외부로부터 공급을 받는 중앙식 난방일 경우 계속 가동하는데도 실내 온도가 올라가지를 않는다거나 또는 어느 날부터 빙이 따뜻해 지지가 않는다면 일차적인 이유는 난방 배관에 에어가 차 있기 때문일 수 있다. 전문가를 불러 바닥 난방 배관에 공기를 빼야 한다. 또한, 각 방 분배기 밸브의 조정으로 사용하지 않는 공간 관리 등등 각 방의 온도 조절이 가능하다.

처음부터 집 전체에 난방 온도가 잘 올라가지 않는다면 난방 배

관 호수 한 라인(한 틀)이 45m를 초과하는지 봐야 한다. 한 라인에 배관 길이가 50m을 넘으면 난방 온수의 순환이 느려짐으로 길면 길수록 온도가 올라가지를 않는다. 이 밖에도 여러 가지 요인들이 있다. 독립된 개인 보일러일 경우 용량 문제와 사용한 지 너무 오래 되지 않았는지? 또는 중앙 공급식이면 세대로 인입하는 계량기 라인에 문제점은 없는지, 공급처의 압력의 문제점 등등 면밀하게 검토해야 따뜻한 겨울을 보낼 수 있다. 매년 겨울마다 난방 문제가 발생하고 있었으나 특별한 해결책을 마련하지 못하고 있다. 생활하는 데 있어서 난방으로 인해 생기는 문제가 하루속히 풀려야 한다.

왜 이 난방 분야가 발전하지 못하고 겨울마다 악순환이 계속 이어지고 있을까? 난방에 관련해서 어느 업체도 막대한 자금을 들여 연구 개발을 하지 않기 때문이다. 이 분야야말로 국민 생활과 밀접한 관계가 있다 보니 국가 차원에서 하루속히 해결해주기를 바란다. 일차적으로 간단한 문제부터 해결한다면 먼저 난방 설비 시공 매뉴얼을 만들어놓고 정부 기관에서 관리한다면 한결 좋아지지 않을까?

생활 속 디자인

우리가 살아가는 공간 속에는 오랜 세월 심혈을 기울여 제작된 수많은 명품 중에서도 특별히 개개인이 선호하는 제품들이 선택되어 우리 가정으로 들어온다. 이 제품들은 오랜 세월 속에 우리와 친숙해 있으며 생활 공간에서 함께 공존하고 있는 제품들이다. 대부분의 제품은 여성분들의 신호도가 높은 것들이다. 특히 여성분들이 선택한 화려한 패션은 무엇과도 비교가 안 될 정도다. 그 화려함과 심플함을 받쳐주는 의상 디자인은 최고의 경지에 이를 정도로 독특한 곡선을 나타내고 있다. 하나하나 자세히 관찰하면 그 의상마다 갖고 있는 품격과 디자인 특색을 볼 수가 있다.

이들 디자인은 수많은 패션쇼를 걸쳐 이 시대를 대표하는 여성들

로부터 또 한 번의 검증을 거쳐 인정받은 작품들이다. 그러므로 그 디자인 속에는 여성들이 선호하는 디자인 콘셉트가 함축되어 있는 것이다. 그들 의상 속에 무한 잠재하고 있는 최신 디자인 트렌드를 하나하나 찾아내어 생활 속 디자인으로 풀어낸다면 얼마나 멋진 작품이 탄생할까? 이처럼 훌륭한 작품을 홈인테리어 디자인에 응용한다면 무한한 상상력들로 펼쳐지리라 생각한다. 또한, 여성분들이 사용하는 화장대 위에 있는 화장품 용기들은 디자인 트렌드 면에서 무척 앞서가는 것을 볼 수 있다. 이들 제품을 하나하나 천천히 살펴보면 부드러운 곡선과 담겨 있는 내용물과 함량이 아주 적절하게 잘 구성되어 있다. 하루가 멀다 하고 신제품들이 치열한 경쟁을 뚫고 출시되고 있기 때문이다. 이 제품들이 담고 있는 내용물을 잘 살펴보면 바쁜 현대 여성들이 빠른 공법으로 화장을 할 수 있도록 최적화된 기법들로 소비자층에게 잘 맞는 기발한 아이디어로 개발한 화장품들이 앞다투어 출시되고 있다.

그 내용물을 담아내는 용기 또한 무한한 디자인을 연출하며 새로운 트렌드를 선도해 간다. 화장품을 담아내는 용기 하나에서도 고객의 순간적인 선택을 끌어내기 위해 외형적인 디자인에서도 내용물의 최첨단 물질에 버금가는 번뜩이는 디자인 아이디어로 용기를 만들어낸다. 수많은 경쟁 제품 중에서 우선의 선택에서 용기의 디자인에 호기심을 끌어내어야 하기 때문이다. 그러므로 감각적인 순간의 선택을 받기 위해 얼마나 많은 고심 속에 출시를 결정했을까? 무엇 하나 가벼이 볼 수가 없다. 그 제품들 속에 우리가 갈망

하며 찾고 있는 디자인과 여성들이 선호하는 컬러가 감추어져 있음을 볼 수 있다. 용기의 컬러를 잘 살펴보면 선호하는 컬러의 흐름을 추측해볼 수가 있다. 하나의 제품으로 바라보기 전에 이 시대의 최고의 절정에 이른 창작 디자인 소재로 살펴본다면 종전에는 보이지 않던 디자인들이 저절로 두각을 나타내기 시작한다. 비로소 다른 세계의 창작품들의 정점에 다다른 디자인을 보게 되다.

홈인테리어와 가구

주거공간에서 가구란 매우 중요한 선택의 부분이며 전체 디자인을 결정짓는 하나의 포인트이기도 하다. 이미 소장하고 있는 가구에 따라 공간 디자인을 선택하는 경우가 많다. 모던, 엔틱, 클래식, 네오 클래식, 빈티지 등등 어떠한 가구를 소장하고 있느냐에 따라 집안 분위기는 매우 달라짐을 볼 수 있다.

우리가 소장하고 있는 많은 그림과 가구들 중엔 하나의 그림과 가구라는 의미를 넘어 소장하게 된 다양한 인연과 사연들을 가지고 있기도 하다. '이 그림은 우리가 결혼할 때 소중한 분으로부터 받은 진한 추억이 담겨 있는 그림이다. 지금도 가끔 이 그림만 보면 그때 아련한 생각늘이 행복감을 심어준다.' 또는 '이 가구는 정말 아

끼고 애지중지하며 다른 가구들은 다 버려도 추억이 담긴 이 가구만은 버릴 수 없다고 이야기를 한다.' 또는 우리의 상상을 초월할 만큼 고가의 제품들도 있다. 그러므로 디자인 선택에 있어 소장하고 있는 가구나 그림에 대해 공사 착수 전에 한 번은 꼭 확인하는 것이 매우 중요하다.

붙박이 가구와 이동식 가구의 선택을 어떻게 배치할 것인가에 따라 홈인테리어 전체의 완성도에 지대한 영향을 준다. 그 집안에 붙박이 가구는 한번 설치되면 반영구적으로 사용되므로 디자인을 선택하는 데 전체적인 콘셉트와 수준에 중점을 두어야 하며 한정된 공간에 수납에 대한 효율을 어떻게 높일 수 있을지 수납에 대한 면밀한 검토가 필요하기 때문이다. 기존 붙박이장일 경우 디자인적으로 변경해야 한다면 몸통은 사용하고 문짝만 교체할 수 있으므로 새로운 디자인 콘셉트로 제작하면 된다.

이어서 소파, 식탁, 침대, 장식장 등을 선택하면서 전제되어야 하는 부분은 구매하는 가구를 어떤 공간에 놓아야 할까 생각하는 것이다. 그리고 그 공간에서 함께 놓여야 하는 다른 기구와 집기가 있는지, 그 공간의 전체 콘셉트와 맞는지 디자인적 측면에서 검토해야 한다. 다양한 종류의 기성 가구들이 존재한다. 그들 가구 중에서 우리의 공간과 잘 맞는 가구를 선택한다는 것은 여간 어려운 일이 아니다.

날이 갈수록 많은 가구가 첨단 하드웨어와 신소재를 사용해 인체

공학적으로 제작되고 있다. 흔히 가구의 기능적인 면이 비슷할 거라고 생각하는 것보다 훨씬 수준이 높아졌다. 그러므로 많은 발품을 팔아서 가구 쇼핑을 하는 기분으로 시간적 여유를 가지고 가구에 대한 최신 정보와 다양한 상식을 배우며 심사를 하듯 몇 가지를 선택하고 최종적으로 결정하는 정성을 들여야 비로소 후회하지 않는 소중한 가구를 가질 수 있다.

홈인테리어 공사를 하다 보면 때로는 이사할 집이 결정되면서 입주를 하기 한참 전에 먼저 서둘러 가구를 구매하는 경우를 가끔 보게 된다. 특히 사는 집보다 큰 평수로 늘려 이사 갈 때 부푼 마음으로 소파, 식탁, 짐대, 책장 등등 기본 가구를 구매하기 위하여 가구

판매장을 돌아보고 마음에 드는 가구를 보게 되면 놓을 위치를 생각하지 않고 구매하거나 수입 가구를 계약하는 예도 있다. 수입 가구일 경우 매장에 샘플만 전시를 하고 주문 오더를 내는 경우가 대다수 있다. 이때는 보통 수입 가구가 통관 입고되는 기간을 3~4개월 정도로 본다. 그리고 공사를 완료하고 입주를 하면서 새로 산 가구를 집으로 들였을 때 매장에서 볼 때보다 크기가 너무 크거나, 작거나, 생각한 것보다 높거나, 매장에서 볼 때와 다르게 색깔이나 집안 분위기 하고 맞지 않을 때 참으로 난처한 문제가 발생한다.

특히 수입 가구는 일정 부분 배상을 하고도 반품 교환이 불가능하기 때문이다. 가구를 미리 선택할 때 저마다의 가구가 놓일 위치와 크기를 파악하는 것이 꼭 필요하다. 평면을 가지고 가구를 선택할 경우 전문가의 의견이 반영됨으로 큰 착오와 실수를 최소화할 수 있다. 또 다른 한편에서는 다양한 라이프 스타일과 감각을 반영하기 위하여 자신만의 취향대로 '맞춤 가구'를 사용하는 사람들도 있다. 맞춤 가구의 좋은 점은 본인의 신체적인 조건과 본인만의 패턴을 반영함으로써 인체공학적으로 편의성을 확보할 수 있도록 가장 적질한 환경을 만들어줌에 있다. 이뿐만이 아니라 가족 개개인의 취향과 생활 습관 등을 반영하므로 만족감 역시 최대한으로 끌어낼 수 있는 장점이 있다. 또한, 선호하는 컬러 선택을 자유롭게 할 수 있으며 이어서 다양한 기능성을 가진 하드웨어를 사용해 개인적으로 필요한 요소를 스스로 선택함은 물론 그로 인해 자유로운 선택으로 전체 조합을 검토함으로써 가족이 원하는 다양한 이미지를 연출하여 합리적인 공간을 만들어낼 수 있다.

이처럼 집에 맞는 가구를 선택하는 것은 다양한 변수를 열어놓고 본인 취향에 맞는 가구를 고르는 것이다. 한번 선택한 가구를 다시 교체한다는 것은 큰 비용을 들여야 하는 것은 물론이고 그로 인해 여러 부분이 혼란스러워지므로 매우 신중해야 한다. 하나의 가구이지만 현명한 선택으로 아름다운 공간을 연출할 수 있다.

3장

견적은 문학이다

견적은 문학이다. 견적이란 잘 쓰인 시나리오여야만 한다. 견적서를 작성할 때 홈인테리어 전체 디자인에 의한 견적을 얼마나 구체적으로 기술하는지 또는 홈인테리어 전반에 사용되는 모든 자재의 금액을 현실에 맞게 신중하게 검토해야 한다. 우리가 수필집이나 소실을 읽을 때 끌리는 무언가가 있어야 그 책을 붙잡고 계속 독서를 하지 않을까? 견적이란 원고는 고객이 원하여 받아 보는 자료이지만 보는 사람으로서는 상당한 기대와 호기심과 때로는 긴장감마저 들게 한다. 우리가 모처럼 보석 가게에서 고급스러운 보석을 고르면서, 또는 특수 의상 디자이너를 찾아가 자신의 모습을 보여주고 어떻게 해달라고 부탁을 하고 결과를 기다릴 때 디자인이 어떻게 금액은 얼마나 나올지 상당히 기대감과 설렘이 들지 않을

까? 이처럼 견적이란 의뢰인에게 어떻게 비치는지 또는 '얼마나 예산에 적중하는지' 그 기대감으로 만들어지는 또 하나의 문학 작품이다.

우리가 잘 알고 있는 '어니스트 헤밍웨이'는 《노인과 바다》를 집필하고 자신이 집필한 이 작품이 '현실적으로 가능한가?' '혹시 너무나 비현실적인 허구가 있는 것은 아닐까?' 등등 생각이 들자 헤밍웨이는 조그마한 배를 타고 그 험준한 태평양 앞바다로 몸소 체험에 나선다. 체험의 바다에서 죽을 고비를 몇 번 넘기고 그 험준한 파도를 헤치며 살아서 돌아온다. 그리고 집필이 끝난 《노인과 바다》라는 단편집을 다시 붙잡고 무려 서른여덟 번을 수정하며 글을 고쳐 쓴다. 그 대작가가 아주 작은 단편 소설을 완성하기 위하여 목숨을 건 사투와 직무실로 돌아와 서른여덟 번을 고친다는 것은 그 작품에 얼마나 많은 애정과 열정을 기울여 작품에 몰두하였는지 여실히 보여준다. 그리고 그 심혈을 기울인 작품으로 전 세계에서 인정하는 노벨 문학 작품상을 받는다. 이 내용은 너무나 잘 알려진 일화다. 의뢰인으로부터 주문받은 견적이라면 이처럼 수십 번이라도 수정 보완을 하여 의뢰인이 원하는 하나의 작품으로서 완성이 되어야 인정을 받는다.

예를 들어보겠다. 의뢰인이 제시한 금액, 또는 이미 사전에 충분한 상담을 한 다음이기에 무얼 원하는지 큰 범위만 가지고 견적에 임한다고 할 때 일차적으로 이번 프로젝트에 드는 모든 자재와 작업 과정을 추리하여 견적을 작성한다. 그리고 합계 금액이 나오면

그 견적을 가지고 고객과 상담한 내용을 토대로 하나하나 풀어 복기하는 과정에 심혈을 기울여 최선을 다하여야 한다. 여기서 중요한 것은 상담할 때 고객은 어느 부분에 최고의 관심을 두고 있는지다. 디자이너의 스타일에 맞추어 풀어갈 수도 있지만, 무엇보다 고객의 관점에서 전문가 스타일로 풀어가는 것이 좋은 방법이다. 그리고 홈인테리어 견적이란 비전문가가 검토하는 문서지만 고객의 가족 중 누군가가 검토를 하여도 긍정적으로 검토할 수 있어야 한다.

홈인테리어 견적은 전문가를 대상으로 작성되는 문서가 아니기 때문이다. 그러나 이 견적서 내용 속에서 진행되는 많은 작업 공정 중에 사용되는 자재들을 의뢰인의 가족 혹은 친인척 중 어느 부분의 전문가가 또는 이 분야에 잘 아는 누군가가 이 견적서를 검토할 수도 있다는 것을 전제로 작성되어야 한다. 견적이란 문서는 서로 지켜야 하는 중대한 약속이다. 그러니 얼마나 철저하리만큼 다각적인 면에서 검토, 수정, 보완해야 하는 문서인지 그 중요함을 인지하여야 한다. 그러니 수십 번을 다듬고 문맥을 수정하고 편안하게 볼 수 있도록, 또는 제시되는 금액에 충격을 받지 않도록 큰 금액은 상세하게 자료를 대입시키는 등등 계속 풀다 보면 나름대로 그 해답을 본인 스스로 찾을 수가 있다. 이처럼 견적을 단편 수필집을 기술해 간다고 생각하고 계속 만들고 다듬다 보면 어느 날 자기가 보아도 잘 쓰인 작품이 되어감을 볼 수 있다. 오랜 세월 홈인테리어 업종에 종사해오면서 지금도 견적서를 작성할 때면 긴장감이 든다.

'혹시 무엇을 놓치고 있지는 않은가?' '혹시 제품 금액에 실수는 하지 않았을까?' 디자인 콘셉트를 잡을 때 현장 답사를 바탕으로 모든 디자인 설계 작업이 진행된다. 디자인이 60% 이상 진행될 때 견적에 임하게 된다. 때로는 견적이 디자인을 견인하기도 한다. 견적을 작성하면서 주어진 예산을 가지고 어떻게 풀어낼 것인가. 처음부터 전체 공사를 한다면 견적서 작성 방법이 달라진다. 예를 들어 1평당 얼마, 그리고 그 예산에 맞추어 견적서를 작성하면 될 것이다. 견적하고자 하는 주거공간이 건축 연도가 얼마나 되었는지 또는 '어느 정도의 수준인지?' 이 부분은 매우 중요한 부분이다.

현장을 체크했을 때 고객과의 상담과는 별도로 전문가가 볼 때 꼭 해야 할 작업이 많이 있다. 이 부분은 디테일하게 기재하여 견적에 꼭 반영하여야 한다. 그러하지 않고 진행한다면 많은 문제가 발생할 여지를 남기는 것이다. 공사 착수를 하고 새로운 문제가 발생해 추가 작업이 이루어지고 현장 공정히 한창 진행 중에도 예상하지 못한 곳에서 계속 추가 문제가 발생한다면 현장에서 전체적인 균형이 깨지는 것은 물론 고객으로서는 생각지 않은 일정 연장과 과다 지출로 상당한 스트레스와 서로의 불신으로 불편한 관계가 되어버린다. 이런 문제점을 사전에 자세히 검토하여야 한다. 대부분은 한정된 예산을 가지고 인테리어에 임하게 되므로 그 예산을 실행에 옮기므로 철저한 현장 답사가 필요한 것이다. 견적을 작성하면서 무엇보다 중요한 것은 그 현장이 가지고 있는 지금의 수준과 기존의 가치를 염두에 두어야 한다는 것이다. 현재의 수준과

동일하거나 업그레이드되어야 한다. 그렇지 않으면 완성 후 1~2년
만 지나면 고객은 그제야 처음부터 잘못되었음을 알게 된다. 현장
마다 다양한 경우의 수가 있겠지만 건축한 지 몇 년이나 되었을까,
연식에 따라 공사의 방향은 사뭇 달라지기 때문이다. 예를 들어 10
년 정도 전후에 건축된 곳이라면, 그리고 아직도 상태가 매우 좋다
면, 사용한 원자재가 고급이라면 어느 부분까지 보존할 것인가 자
세히 검토하여야 한다. 그동안 주거공간에도 많은 부분이 고급화
되어 왔다.

밀라노에서 무엇을 보셨나요?

30년 전 이탈리아 볼로냐에서 열리는 세라믹 전시회 관람하러 갔을 때 이야기를 하려고 한다. 전시장에 도착하여 보니 각국에서 전시회를 보러 온 수많은 인파가 이른 아침부터 전시장에 입장하려고 긴 줄을 서서 기다리고 있었다. 그 많은 사람들의 눈빛은 무엇인가 새로운 신세계를 찾으려는 기대에 찬 모습들이었다. 한참을 기다려 입장해 전시품들을 보기 시작하였다. 전시품 하나하나가 기대 이상으로 독창적이며 새로운 신제품들이 전시되어 있었다. 온종일 전시회를 보고 호텔로 돌아오면서 생각을 했다. 이 엄청난 대규모 전시회를 좀 효율적으로 볼 수는 없을까? 전시회 자체가 지금 우리나라 건축박람회의 7~8배 규모인 데다 신제품으로 출품된 제품들이 수천 가지다. 그중에서도 세계적인 유명 브랜드에서 신

제품을 회사 명성을 걸고 출시를 하는 전시회다. 제품 하나하나가 차기 년도 디자인 트렌드를 제시하는 국제 전시회이다 보니 각 출품 업체들의 불꽃 튀는 각축전을 벌이는 모습들이 타이틀전을 방불케 한다. 전 세계, 각 나라에서 달려온 바이어들을 자기네 고객으로 유치하기 위하여 펼쳐지는 각종 기발한 신제품 설명회 및 귀한 고객을 맞이하는 축제 분위기의 파티가 어우러져 흥분된 분위기와 기획 출시된 신제품을 잘 보여주기 위한 화려하고 환상적인 코디 등 인테리어 디자이너로서는 어느 하나 가벼이 넘길 수 없는 작품들이 수도 없이 많았다.

온종일 전시회를 관람하고 느지막이 호텔로 돌아오면서 많은 생각에 잠겼다. 오늘같이 전시회를 관람하다가는 십분의 일도 깊이 있게 제대로 보지를 못하고 어쩌면 정말 중요한 작품들을 놓치고 말겠다는 생각이 들어 호텔 로비에서 전시회에 같이 온 동료들과 잠시 이야기를 나누며 상의를 하였다. 개인 혼자 아무리 전시장을 상세하게 본다고 누비고 다녀도 이 엄청나게 큰 전시장에 수많은 제품을 하나하나 디테일하게 다 본다는 것은, 또한 본인이 원하는 삭품을 찾는다는 것은 큰 무리라는 것을 바로 알 수가 있었다. 아마도 이번에 전시되는 많은 전시품 중에 아무리 상세하게 살펴보아도 십분의 일도 제대로 볼 수 없을 거라는 건 전시회에 참가한 사람 누구나 바로 알 수가 있다. 그 십분의 일 정도도 대충대충 외형만 볼 정도다.

그리하여 그 자리에 모인 분들께 제안을 했다. 우리가 아무리 잘 살펴보고 다녀도 다 볼 수가 없다. 그러므로 여러분들께서 찾고자

하는 제품과 원하는 디자인을 여기서 이야기를 하면서 서로 생각을 공유하고 전시품들을 관람하면서 다른 분이 찾는 제품을 보게 되면 어느 전시관에 있는 제품인지 메모하였다가 내일 이 자리에서 만나 서로 토론을 하는 것은 어떠한지 제안을 하니 모두들 아주 좋은 생각이라고 흔쾌히 동의하고 다음 날 온종일 전시회를 보면서 종전과는 또 다른 새로운 시각과 방법으로 전시회를 관람하니 자신도 모르게 매우 신이나 있었다.

무엇인가 새로운 것을 발견하면 서로 오늘 저녁에 사람들을 만나면 이야기해줘야지 하는 설렘 같은 게 온종일 기분을 묘하게 만들고 있었다. 그날 저녁에 다시 호텔 로비로 모였다. 그리고 누구라고 할 것 없이 본 최신 디자인과 기발한 아이디어로 창작한 신제품들에 관한 이야기를 나누며 어디에 가면 "김 형이 찾는 작품이 있습디다." 하고 한참 신나게 서로가 그날 본 제품들을 자랑하고 평가하며 무척 즐거운 분위기가 무르익어 갈 때쯤 또 한 가지를 제안했다. "그러면 여기서 또 한 가지를 여러분께 제안하겠습니다. 다름이 아니라 그럼 서로가 생각이 잘 맞는 분들 두세 명씩 팀을 만들어 전시회를 관람하는 것은 어떨까요? 서로가 모르는 관계지만 한 가지의 제품을 놓고 진지한 이야기를 나누다 보면 본인의 생각 외로 좋은 결론을 도출할 수가 있지 않을까요!" 이에 모두 좋다고 한다.

많은 전시회를 관람하다 보면 의외로 덤으로 얻어지는 것들이 많

다. 그리고 많은 신제품을 보면서 순간순간 번뜩이는 아이디어와 나름 전시회를 관람하는 노하우가 생긴다. 그중 하나는 관람객들이 많이 운집해 있는 전시관은 무엇인가 특별한 이슈가 있다는 것이다. 이를테면 기발한 아이디어 제품이거나! 또는 누구나 갈망하는 디자인이거나! 앞으로 유망한 업종의 제품이거나! 그곳은 꼭 관람하여 그 궁금증을 풀다 보면 생각지도 않던 무엇인가 자신만의 수확을 얻게 된다. 두 번째는 출시된 제품을 볼 때 그 제품만을 보지 않고 그 제품을 위해 세팅과 코디를 어떻게 했는가를 전체를 유심히 관찰함으로 새로운 코디 트렌드의 흐름을 동시에 볼 수 있다는 것이다. 세 번째는 그들 제품과 함께 연출된 다른 제품에 관해서도 관심 있게 볼 필요가 있다. 본 제품과 어떻게 연출을 하여 매치를 했는가 이러한 것들 하나하나가 우리가 하는 인테리어에 많은 도움을 주기 때문이다.

이번 전시회는 대자연을 모티브로 영감을 얻은 내추럴한 자연만이 나타낼 수 있는 깊은 아름다움을 잘 표현한 제품들과 감각적이면서 생동감이 넘치고 색감이 더해진 다양한 아이템들이 예전과 비교하면 더 많이 선보이고 있음을 보았다. 아마도 앞으로 갈수록 최신 트렌드는 신(新)자연을 대상으로 재해석되지 않을까! 전망해본다.

도배에 담긴 추억

바쁜 나날을 보내면서 이번엔 도배만이라도 꼭 해야지! 단순한 도배 공사지만 벼르고 별러야 한다. 도배를 시작할 때 3일이면 집 전체를 간단하게 끝내는 것을 몇 번이고 망설인다. 도배하고 나면 새집에 이사온듯 너무도 기분이 상쾌하다. 도배 한 가지만 하는 것은 생각보다 아주 간단하다. 마음의 결정을 하는 데 많은 시간이 걸릴 뿐이다. 가정에서 평소와 같이 생활을 하면서도 큰 불편 없이 도배를 하면 된다. 도배하겠다고 결정하면 시작하기 전에 선택을 먼저 해야 한다. 도배지의 다양한 디자인 패턴과 컬러의 선택은 최고의 효과를 내고 우리 생활에 큰 활력소를 불어 넣어주기 때문이다. 홈인테리어 공사 중 제일 간단한 작업 공정이지만 도배는 아주 중요한 부분 이기도 하다. 어떤 소재로 만늘어진 벽지 인지에 따라

공사 금액에도 많은 차이가 난다. 언제부터인가 도배지가 최첨단 소재와 다양한 컬러, 파격적인 패턴 등으로 천연 대리석보다 금액대가 높은 상상을 초월하는 고가의 벽지가 무수히 출시되고 있다. 이야기를 시작하려다 보니 다른 곳으로 잠시 이야기가 흘러가버렸다.

잘 알고 지내는 고객분의 소개로 도배 견적을 위해 방문하여 상담하다 보니 고객분의 말씀이 "우리 아이가 이젠 벽에 낙서를 하지 않아 도배할까 해요! 그동안 몇 번이고 도배를 하려고 하여도 저 아이가 또 낙서할 텐데 좀 더 있다 해야지 미루다 보니 지금은 벽면만 보아도 정신이 없네요!" 하고 푸념 아닌 푸념을 하신다. 어린 아이를 키우는 다른 집에 비해 벽에 그림과 낙서가 좀 많이 그려져 있었다. 오랜 세월 홈인테리어를 하다 보니 보편적인 가정의 문화가 시간이 지날수록 많은 변화를 가져오고 있는 것을 볼 수 있다. 오래전에는 가정에서 어린아이가 벽에 낙서라도 하면 엄한 벌을 주어 못하도록 강하게 제재를 함으로써 어른들은 아이의 나쁜 버릇을 고친다고 생각을 하였다. 그러므로 아이를 키우는 가정임에도 불구하고 벽에 낙서가 거의 없다. 그로부터 많은 세월이 흐르면서 차츰차츰 벽에 낙서가 보이기 시작한다. 그 이유는 부모님들이 어린 자식에 대해 사랑하는 방식들에 많은 변화의 바람이 불어왔기 때문이다.

이와 더불어 아이의 낙서를 점차 허용하면서 가정마다 조금의 온도 차이는 있지만, 낙서하는 것 또한 성장하는 과정으로 바라보며

또는 즐거운 재롱으로 보고 있기도 하다. 하루가 다르게 성장해가는 어린아이는 성장하면서 천진함과 순수성의 표출인 낙서라는 하나의 표현을 통해 불꽃처럼 창의력의 나래를 마음껏 펼치고 있다. 이러한 무대는 성장하는 아이에게 절대적으로 필요한 것이다. 이처럼 성장이란 상상력을 펼칠 수 있는 또 다른 곳을 부모님들은 아이에게 과감하게 내려놓은 것이다. 아이는 이로 인해 어른들이 상상하지 못할 정도로 무한대의 성장을 표출하면서 세상을 향해 하늘을 날고 있다. 저마다 가정에서는 어느 정도 낙서를 못 하도록 자중을 시켜도 낙서를 하는 아이들이 많다. 아이들만의 꿈의 무대가 필요하기 때문이지 않을까? 예전에는 동내 어디를 가나 넓은 신작로와 마당이 있었다. 그곳에서 친구들과 다양한 놀이를 하며 마음껏 뛰어놀기도 하고 바닥에 낙서를 하며 상상의 날개를 펼쳐보였다. 그러나 지금은 마음껏 뒹굴만한 공터가 없다. 아이들은 성장하면서 때가 되면 부모가 낙서를 못 하도록 제재를 하지 않아도 아이 스스로 낙서를 멈춘다. 상담하러 간 그 집안을 돌아보니 벽에 많은 낙서가 그려져 있었다. 한참을 살펴보다 문득 한 생각이 스쳐 지나갔다.

그리고 도배를 착수하는 날 아침 일찍 그 댁에 도착하여 아이가 낙서한 벽면을 신중하게 살펴보면서 한곳 한곳 체크하였다. 그리고 도배하시는 강 팀장님께 부탁하여 체크 된 30여 곳의 그림 낙서를 A3 용지나 A4 용지보다 좀 큰 크기로 표구하듯 잘 오려내달라고 무탁을 드리고 오려낸 벽지를 사무실로 가져와 멋진 앨범을 구

매하여 정성을 다하여 하나하나 소중한 작품을 정리하듯이 한 권의 추억이 가득 담긴 앨범을 만들었다.

완성된 앨범 속에 그 아이는 얼마나 많은 상상의 생각을 펼쳤을까 생각을 하면서 앨범 책장을 넘기며 동화 속으로 들어가 보았다.

3일에 걸쳐 도배가 끝난 뒤 말끔히 정리 정돈을 하고 하루가 지난 후 그 댁을 방문하여 소중하게 준비한 세상에 하나밖에 없는 귀중한 앨범을 고객에게 건네주었다. 그 앨범을 받은 고객은 생각하지도 못했던 선물에 무척이나 감동하였다. 고객은 어린 딸과 앨범 책장을 넘기며 무척 즐거워했다. 어린아이의 낙서라는 주제로 만들어진 앨범은 먼 훗날 어쩌면 큰 보물이 될 것이다. 그 천진난만한 어린아이가 상상의 나래를 마음껏 펼쳐보였던 순간들! 먼 훗날 어쩌면 그 상상 속 동심의 낙서처럼 동화 속 삶을 살아가고 있을지도 모른다.

마음속 노트

디자이너의 능력이란 어디까지일까.

거실이라는 한 공간을 두고, 몇 명의 전문 디자이너에게 의뢰한다. 주제는 제한된 공간 하나지만 다양한 디자인이 만들어진다. 때로는 전혀 생각지도 못한 획기적인 디자인을 펼쳐 보이기도 한다. 그 디자인을 받아 현장을 완성하는 과정과 그 작품의 완성도에서도 어느 수준의 경력자가 실행에 옮기는가에 따라 많은 차이가 난다. 때로는 디자이너가 구상한 그 작품의 기대치보다 아주 수준 높은 시공이 이루어지기도 하지만 반대로 디자이너가 생각한 수준 이하로 마감이 이루어지기도 한다.

여기서 이야기하는 깊이 있는 작품이란 누가 보아도 디자인과 완성도가 완벽하고 설묘하게 이루어져 인정받는 작품을 말한다. 하

나의 참신한 디자인이 그 빛을 보일 때까지는 정말 많은 고뇌가 필요하다. 평생 이 일을 하면서도 늘상 새롭고 참신하고 뛰어난 디자인이 없을까, 고뇌하며, 이 넓은 세상 어디를 가나 그 무엇을 보아도 그저 평범하게 바라보지 않는다.

그 속에 감추어진 무엇인가 신비한 형체가 존재하고 있지 않을까 하는 생각에서 모든 제품을 뜯어보게 된다. 그러다 보면 때로는 아주 예상치 못한 곳에서 신선하고 충격적인 디자인의 모티브를 찾아내기도 한다. 하나의 예를 들어보면 알루미늄으로 제작된 몰딩을 다양한 디자인으로 출시해 판매하고 있다. 이 몰딩들은 산업체각 분야에서 다양한 제품에 사용하게끔 만들어져 판매하는 기성 제품들이다. 이들 알루미늄 몰딩을 홈인테리어 분야에서는 천장 간접등 박스 몰딩으로 또는 걸레받이로 붙박이장, 씽크, 각종 수납장 등등 여러 포인트에 변형하여 제품 제작에 사용한다. 이외에도 여러 분야에서 수십 가지가 넘는 이들 몰딩을 샘플로 구매해 단면으로 재단하여 그 모양을 잘 살펴보면 그 디자인 곡선의 다양함과 선명한 라인의 디자인이 시선을 자극할 정도로 많다. 그런 샘플을 보고 있으면 심플한 가구 디자인 제작에 활용할 수 있는 그림이 그려진다. 또한 그 알루미늄 몰딩을 응용하여 현장에서나 또는 공장에서 가구를 제작하는 데 사용한다면 상상외로 멋진 가구 몰딩으로 디자인이 완성될 것이다. 그리고 이어지는 다음 생각은 '이 디자인을 완벽하게 제품으로 완성시킬 숙련공은 누구일까?' 혹은 '주어진 멋진 디자인을 어떠한 첨단 하드웨어와 연결하여 품격 있는 제품으

로 제작을 풀어내야 할까'이다.

그러나 한번 생각해보자. 우리가 하나의 제품을 만드는 데 필요한 알루미늄 몰딩을 디자인하여 이를 금형으로 제작한다면 그 하나의 제작비는 수천만 원 이상, 상상을 초월할 정도로 큰 금액을 들여야 가능하다. 이처럼 새로운 작품이란 생각을 골똘히 한다고 나오는 것은 아니다. 평소에 접하는 모든 사물과 항시 대화함으로 마음속 노트에 차곡차곡 기록 함으로 언제든 실행하고자 하는 그 현장에서 적소에 꺼내어 연출해낼 수 있다. 때로는 그토록 몰입해 높은 완성도로 풀려고 해도 몇몇 부분이 디테일하게 풀리지 않는 숙제가 현장 시공을 하면서 좀 더 구체화한 디자인으로 풀리기도 한다.

모든 예술의 세계는 보이지 않는 끝없는 고뇌 속에 영감으로 창작이란 시공간을 넘어 실체를 찾아 미로 속에 헤매고 있는 것이 아닐까! 새로운 디자인을 찾으려고 수많은 전문 서적을 보고 관련 하드웨어를 살펴보면서 끊임없는 연구를 하지만 좀처럼 그 모습을 보여주지 않는다.

그러다 다양한 국제 전시회를 관람해보면 때로는 기발한 아이디어로 상상의 벽을 깨고 출시된 작품들 속에서 신선함에 깜짝 놀랄 때가 있다. '아니 저런 디자인도 가능하구나!' '허허 저런 공법도!' '아니 저 부분을 활용하면 기가 막히는 디자인이 되겠구나.' 하는 확연한 작품들을 만나게 된다. 우리가 맞이하는 모든 분야를 이처럼 폭넓게 바라봄으로써 마음속 노트에 무한 저장을 하므로 수없이 펼쳐지는 현장 곳곳에 하나의 작품이 되어 감동으로 뿌려진다.

디자이너들은 본인의 영역을 넘어 신세계로 찾아다녀야 하며 그 노고야말로 고객이 갈망하는 참 디자인에 대한 보답이요 나의 발전인 것이다. 본인이 디자인하고 구상한 생각들이 현실에서 하나의 작품으로 완성되어 가는 과정은 숱한 노고의 열매가 익어 결실을 보는 과정이 아닌가! 어찌 그 감동을 말로 다 표현할 수가 있을까?

미니멀리즘 하우스

인테리어 공사가 마감되고 몇 개월 정도 지나서 액자를 한 점 걸 어달라는 부탁을 받고 그 댁을 방문하여 보니 공사가 며칠 전에 끝 나고 입주하여 깔끔하게 정리를 한 것처럼 너무나 정리 정돈이 잘 되어 있었다. 그림 액자를 한 점 걸어드리고 그 댁을 나오면서 마 음속으로 '참으로 정리 정돈을 잘하시는 분이시구나!'라고 생각을 하면서 사무실로 돌아왔다. 그리고 또 얼마 후 간단한 A/S 신청을 하셔서 방문하여 보니 공사가 끝나고 1년 가까운 시간이 흘렀는데 도 입주 때와 변함없이 정리 정돈이 너무도 깔끔하게 잘 되어 있었 다. 장롱문 손잡이가 흔들려 보수를 보려고 문을 열어보니 와! 하 는 외마디 탄성이 나온다. 장롱 내부에 정리된 신사복 바지와 상의 가 일정하게 정리가 되어 걸려 있는 것이 고급 신사복 판매장보다

더 정리 정돈이 잘 되어 있었기 때문이다. A/S를 해드리고 사모님께 여쭈어보았다.

민　　"사모님. 어떻게 관리를 하시길래 이처럼 정리 정돈이 잘 되어 있지요?"

사모님　"인테리어를 잘해놓은 다른 집들도 우리처럼 정리가 잘 되어 있지 않나요?"

민　　"물론 다른 집들도 관리를 잘합니다. 하지만 사모님 댁처럼 이 정도는 아니지요. 정말 고급 모델하우스 같아요! 생활하다 보면 매사가 마음 같지가 않아요. 정리한다고 하지만 그것도 어느 정도 한계가 있는 것 같아요. 사모님께서는 나름대로 생활 지침서가 따로 있으신 것 같네요?"

사모님　"네! 어떻게 아셨지요. 하하하. 저는 저 나름대로 몇 가지 규정을 정해놓고 그 규칙에 따라 정리 정돈을 해요."

1) 모든 식생활에 필요한 소모품에 대해서는 단기간 사용 기간을 정하고 그 기간까지만 사용할 물량만을 구매하고 여유분은 구매하지 않아요.

2) 평소 사용하던 생활용품들은 아무리 좋은 물건이라도 6개월~1년간 사용하지 않는 물건은 누구에게 주든지 정리를 하지요.

3) 모든 의류 역시 1~2년 동안 계절이 두 번 바뀌는 동안 한 번도 사용하지 않는다면 아무리 좋은 의류라도 누군가에게 필요한 사람에게 주거나 정리를 하지요.

4) 주방에서도 가능한 한 장기간 냉장고나 냉동식품은 두지를 않습니다.

5) 새로운 집기나 제품이 필요하면 구매하기 전에 구매할 제품과 교체할 대상을 선정 후 구매합니다.

6) 명절 때나 혹은 아는 분으로부터 선물이 들어오면 망설임 없이 가까운 분들에게 들어온 선물을 바로 다시 줍니다.

민　　"네! 네! 사모님 대단하시네요. 이렇게 관리한다는 것이 정말 말처럼 쉽지 않은데 말입니다. 사모님께서는 벌써 오랜 세월 정리 정돈하는 것이 생활 습관이 몸에 배어 계시는군요!"

사모님　"아니요. 사장님이 인테리어를 고급스럽게 잘해주셔서 그런 거지요! 하하하."

아마도 이 사모님 댁처럼 위에서 이야기한 습관을 만들어야 하지 않을까? 우리의 가정생활 문화도 시대의 흐름에 따라 서서히 진화하고 있다. 이처럼 깔끔하게 정리한다는 것은 정성을 다하여 노력해야 하는 무척 어려운 과성들이다. 가정생활에서 어느 한 부분도

가벼이 얻어지는 것은 없다. 얼마나 많은 애정을 쏟아야 조금씩 이루어진다는 것을 우리는 잘 알고 있다. 그리고 쉼 없이 집안 정리에 원칙을 세워놓고 불필요한 부분들을 하나하나 정리해 간다면 어느 순간부터 여유롭고 쾌적한 공간으로 큰 변화를 가져온다. 이 또한 삶의 크나큰 행복이 아닐까?

　홈인테리어라는 공간은 공사가 끝나는 순간 모든 관리는 고객의 주관적인 생각 속으로 돌아가 가족의 새로운 희망을 담으며 힘찬 출발을 시작한다. 그리고 생각해보니 언제부터인가 일반 가정에 물건을 장기 보관하는 창고 개념이 점차적으로 없어지고 있는 것을 볼수가 있다. 예전 같으면 가정마다 창고는 필수적으로 필요한 공간이었다. 언제부터인가 건축되는 주거공간들은 별도로 창고를 만들지않는 것 같다. 그만큼 가정생활 문화가 단출해지고 있다는 의미이다.
　최근 들어 미니멀리즘의 신개념 트렌드를 선호하는 사람들이 급속히 늘어나고 있다. 이 흐름의 물결은 우리의 가정생활 패턴에도 큰변화를 가져다준다. 가족과 함께 편안하고 정서적인 공간으로 거듭나기 위해 저마다 큰 노력을 기울이고 있다고 보아야 한다. 우리가사용하는 모든 생활필수품 및 집기들은 언제든지 필요하거나 원하면 핸드폰이나 인터넷을 통해 손쉽게 구매를 할 수 있다. 심지어 바로바로 배송이 가능해짐으로 굳이 미리 많은 물건들을 저장해놓을필요가 없다. 홈인테리어 업체에서 수행하는 프로젝트 역시 미니멀한 시대적 변화의 트렌드에 빠른 속도로 다가가야 하지 않을까?

상담은 완성되었다

고객과 상담을 하려면 마음을 비우고 만나야 한다. 방문 상담을 하러 갈 때 고객을 만나기 전에 우선 옷, 머리, 표정 관리까지 점검이 필요하다. 나의 오늘 하루라는 시간 속 여러 가지 상황들이 몸과 마음, 그리고 표정에 고스란히 남아 있기 때문이다. 많은 생각 속에 경직된 몸도 좀 풀고 음성도 소리 내어 웃어도 보고 잠시 워밍업을 하여 나만의 상담 모드로 전환한 다음 고객을 만나야 한다.

첫 만남이든 두 번째 만남이든 고객은 나의 맑은 표정을 원한다. 온갖 생각들에 잠겨 있는 수심 가득한 나의 모습을 고객은 원하지 않는다. 내가 무표정하고 경직되고 어두운 표정을 원하지 않아도 흐르는 시간 속에 복잡하고 다양한 마음에 여러 생각이 조금이라도

있다면, 아니 본인이 느끼지 못하여도 가볍게 본인 스스로가 풀어 버리는 습관은 매우 중요하다.

상담의 첫 번째 기본조건은 밝은 표정과 정중한 자세와 친절함이다. 이어서 방문을 하였을 때 그 집을 새로 구매하여 입주하는 것인지, 아니면 얼마나 살았던 곳을 인테리어하는 것인지에 따라 상담하는 방법은 매우 차이가 있다. 생활하고 있는 공간을 인테리어할 경우 제일 좋은 상담은 방문한 댁에 전체 분위기를 빨리 읽을 수만 있다면 최고의 상담이 될 것이다. 최근에 그 집안에 큰 변화와 변동 또는 집안 행사가 없는지 확인하는 것이 우선 필요하다. 그 변화와 변동에 집안 분위기는 많이 달라지기 때문이다. 그리고 현재의 인테리어 상태, 그리고 집안 중요한 곳에 세팅된 작품들을 알아볼 수만 있다면 상담은 쉽게 풀린다. 그 집 안으로 들어서면서 천천히 살펴보면 고객만의 생활 습관과 스타일 취향과 디자인 콘셉트와 다양한 컬러 패턴 등 무엇을 선호하고 있는지 큰 내용을 바로 알 수 있기 때문이다. 대부분 고객은 상담을 시작할 때 새로운 트렌드를 원하지만, 장시간 상담을 하고 체크해보면 최신 트렌드로 인한 너무 큰 변화를 원하지 않음을 알 수 있다. 어느 정도 윤곽이 나오면 그 감으로 상담에 임해야 한다. 지금의 분위기보다 한 차원 업그레이드된 분위기를 연출하여 상담한다면 제대로 적중하는 상담이 이루어진다. 이미 인테리어 상담을 하고자 하는 모든 내용이 그 집 분위기 속에 존재하고 있기 때문이다. 누가 미켈란젤로에게 물었다. 어떻게 이처럼 훌륭한 조각 작품을 만들 수 있습니까?

이 질문을 받은 미켈란젤로는 이렇게 말한다. "이미 이 작품은 저 대리석 안에 존재하고 있었습니다. 다만 내가 세상 밖으로 꺼내어 놓은 것뿐입니다."라고. 예술의 천재 작가인 미켈란젤로 머릿속에 이미 조각 작품은 존재하고 있었다.

여기서 고객의 마음을 읽지 못한다면 장시간 상담하여도 핵심을 놓치고 공허한 이야기만 되풀이하다가 끝나고 만다. 그리고 그 고객은 자기 취향을 알아주는 다른 디자이너를 찾게 된다. 고객의 마음속에는 어느 정도 윤곽이 나와 있다. 그 집 전체 분위기를 점검해보고 나름대로 감을 잡듯이 고객 또한 디자인 콘셉트나 얼마 정도의 예산으로 공사했으면 하는 것에 대충 예산을 생각하고 있다는 것이다. 그러므로 무엇보다 고객과 충분한 교감을 한 다음 해당 고객에게 맞는 최신 트렌드와 수많은 마감 소재들의 선택에 이르기까지 광범위한 영역을 풀어내어 고객이 긍정적인 반응이 나올 수 있도록 설명해줘야 한다. 디자이너는 전문가 다운 면모를 보여주어야 한다. '제가 바로 고객께서 찾고 있는 홈인테리어 전문가입니다. 저에게 공사를 의뢰하십시오.' 하는 메시지를 강하게 던지는 것이다.

여기에서 더욱더 프로페셔널한 상담은 인테리어 관련 상담을 뛰어넘어 그 집만의 핫한 이슈를 고객과 함께 공유할 수 있는 스토리 속으로 접근하여 대화를 풀어 갈 수만 있다면 그야말로 최고의 상담이 될 수 있다. 어떠한 내용의 이야기가 되든지 서로 공감하고 독특한 이야기늘을 끌어내어 심도 있게 상담할 수만 있다면 고객으로서

는 자기와 커뮤니케이션이 잘되니 자기가 원하는 인테리어를 다른 업체보다 섬세하게 디자인과 선택에 대한 믿음을 줌으로써 깊이 있는 상담을 별도로 하지 않아도 신뢰와 믿음이 생겨 이미 잘해줄 것으로 믿기 때문이다. 거기까지 이루어진다면 이미 상담은 완성되었다.

비교 견적을 받는 사람들

홈인테리어에서 비교 디자인 견적이라는 것이 가능할까? 단순한 내용 안에서 디자인 견적이라면 현실적으로 가능하다.

최근에는 인터넷이나 모바일에서 누구나 간편하고 손쉽게 기본적인 수준의 견적을 무료로 해 준다. 광고까지 하면서 경쟁이 치열하다. 그 비교 디자인 견적은 말 그대로 몇 가지 디자인 스펙을 정해놓고 그 틀 안에서 정해진 디자인 콘셉트와 나름 선정된 자재를 대상으로 이미 몇 평짜리는 얼마라고 견적이 정해져 있다면 그들 방식대로 하면 된다. 마치 슈퍼마켓 매대에 놓여 있는 한정된 물건을 골라 구매하듯이 또는 일반 대형 가구 판매장에서 필요한 가구를 정찰표에 의해 구매하듯이 주어진 그 틀 속에서 제품을 고르는 방식이라면 가능하다. 그러나 새로운 디자인과 본인만이 원하는

제품을 비교 견적이라는 것이 무의미하다.

　예를 들어 왜 불가능한지 한번 생각하여 보자. 고객이 원하는 다양한 디자인, 자유로운 자재 선택, 디테일한 마감 등등 모든 면에서 선택할 수 있을 정도의 높은 수준이 갖추어져야 하기 때문이다. 동일한 현장에 같은 평형이라도 디자인 콘셉트, 하드웨어의 장착, 자재 선택 또는 실행의 결과 등 많은 경우의 수에 따라 너무도 많은 차이를 가져다준다. 이처럼 그곳에 맞추어 이루어진 디자인의 수준에 따라 작품의 완성도에 차원이 다르다. 하나의 공간을 디자인과 실행을 어떻게 하느냐에 따라 그 차이는 완전히 다른 결과물이 나온다.

　한번은 고객을 수차례 만나 현장을 답사하고 그 현장에 사용할 예산을 타진해 디자인 견적을 제출하고 결과를 기다리고 있을 때쯤이었다. 누군가가 잘 아는 분으로부터 소개를 받고 상담을 받겠다고 하여 만나보았다. 상담을 받겠다고 회사를 방문한 고객분이 참고로 가져온 도면은 우리 회사가 디자인한 도면을 회사명 부분을 보이지 않게 카피한 것이었다. 알고 보니 앞전에 견적을 받아 보았던 고객분이 경영하는 회사의 전무였다. 조금 이야기를 나누다가 바로 "이 도면과 견적서 내용은 저의 회사 디자인과 견적서 내용입니다."라고 이야기를 하니 그분은 어찌할 바를 모르면서 얼굴이 빨개졌다. 그 회사 전무 이야기를 들어보니 회사 회장이 이 디자인 견적을 가지고 몇 곳에서 비교 견적을 받아보라고 해서 몇 군데를 방문할 예정이라고 이야기를 한다.

오랜 세월 동안 홈인테리어를 하였지만, 우리 회사 디자인 견적을 가지고 상담을 받으러 방문한 것은 처음 있는 일이었다. 이와 유사하게 다른 회사 디자인을 가지고 찾아오는 경우가 가끔 있다. 반복되는 이 일을 어찌하면 좋을까? 해결할 방안은 없을까?

한가지 예를 들어보려 한다. 우리가 생활하는 주거공간에는 어느 곳에나 욕실이 있다. 이 욕실의 디자인 견적을 예상해보면 대부분 욕실은 한 평 반 남짓한 평수다. 이 적은 평수임에도 업그레이드된 디자인 연출이 10가지 이상으로 다양하다. 디자인들 속에서 중요한 것은 정식으로 공사한다면 최소한 10여 일 정도의 공사 기간이 소요된다. 공사 금액에서도 자재 선택을 어떻게 하느냐에 따라 10배 이상 차이가 난다. 욕조 한 품목만 놓고 봐도 저가와 최고가의 가격 차이가 무려 100배까지 넘는 제품들이 존재한다.

욕조 하나에도 2~3천만 원이 넘는 제품들이 있다. 또한, 수납공간 확보를 어떻게 하느냐, 쾌적한 공간을 만들기 위하여 환기 공조, 하수 봉수함, 첨단 하드웨어 장착을 어떻게 하느냐 또는 다양한 자재 초이스에 따라 금액대가 상상을 초월한다. 반대로 약식 공사를 한다면 3일 정도면 충분하다. 공사를 어떠한 공법으로 진행하느냐에 따라 공사 금액은 큰 차이가 난다. 거기에다 제작, 시공, 마감 수준 역시 상당한 차이를 가지고 있다. 이처럼 다양한 변수를 어떻게 풀어낼 것인가. 욕실을 저렴하게 공사를 했다는 이야기를 들으면 '욕실에 꼭 필요한 핵심 부분들이 빠뜨리고 겉으로만 보여주기 위한 약식 공사에 정해진 저렴한 자재로 시공하였구나!' 하고 생각하게 된다.

마음에 드는 디자인에 환기 공조와 봉수함이 완벽하고 최첨단 하드웨어를 사용하고 좋은 자재와 수준 높은 숙련공으로 이상적인 욕실을 완공했는데 더 저렴한 금액으로 공사했다는 것은 어느 업체가 해도 현실적으로 있을 수 없다. 또한, 아무리 멋진 디자인으로 환상적인 욕실을 만들어도 환기가 안 되고 악취가 난다면 그 고통은 말로 표현할 수가 없다. 건강에도 치명적이다.

큰돈을 지급하고 여러 날 고생을 하면서 공사했지만 다양한 문제 등으로 하루라도 빨리 그 공간에서 벗어나고 싶다고 하소연하는 고객분들을 만날 때 참으로 안타깝다. 이런 문제가 발생하지 않도록 하는 방안은 진정 없단 말인가? 홈인테리어 사업을 하는 사람으로서 이처럼 황당한 현장을 만날 때 참으로 망신스러움에 어찌하면 좋을지 민망스럽기까지 하다.

디자인과 견적서를 유료화하자

변호사와 치과 의사와 얽힌 일화가 있다. 어느 변호사가 치과에서 여러 차례 치료를 받고 있을 때 즈음 치과 의사가 진료받는 환자에게 물어본다.

의사 "혹시 실례가 안 되면 여쭈어보겠는데요, 어느 업종의 회사를 하세요?"

변호사 "네. 저는 변호사입니다."

의사 "네! 그러시군요."

그리고 몇 차례 더 치료를 받으면서 친해지고 있을 때쯤 치과 의사는 혼자서 골똘히 생각한다. 기회가 되면 저 변호사에게 처가 쪽

소송 건에 대하여 조금 물어봐야지 하고. 그리고 변호사가 치료를 받으러 올 때마다 궁금한 내용을 메모해놓았다가 물어보았다고 한다. 그리고 수개월이 흘러 치과 치료가 끝나고 병원비가 청구되어 계산을 받고 나서 얼마나 지났을까? 치료받던 변호사 환자로부터 법률 상담비가 청구되었다는 일화가 있다.

우리가 살고 있는 세상엔 수많은 직업군이 있다. 그 직업 중에는 언변으로, 행동으로, 손으로, 아이디어로, 디자인으로, 연기로 등으로 작업을 하면 그에 따른 대가로 수수료로 받거나 지급하기도 하는 내용이 법으로 정해져 있다. 홈인테리어를 직업으로 하는 우리 업종에도 디자인과 견적을 유료화하는 법이 시행되었으면 얼마나 좋을까 생각하여 본다. 홈인테리어 업을 경영하다 보면 디자인과 견적으로 인하여 많은 일이 일어난다. 때로는 여기저기 몇 군데에서 비교 디자인 견적을 받는 고객들이 있다. 어찌 생각하면 당연하고 별것 아닌 듯 보인다. 아니 인테리어 공사를 하려면 디자인 견적을 확인하는 것은 당연하지 않나. 그럼 알아보고 해야지 확인도 않고 아무 데서나 한 번에 견적하고 공사를 한단 말인가? 고객은 말도 안 되는 소리라고 이야기할 것이다.

그럼 디자인과 견적이 진행되는 과정을 한번 생각해보자. 하나의 예로 약 45평 아파트나 주택 공간을 기준으로 전체 공사를 의뢰한다면 1차, 2차 상담을 걸쳐 디자인과 견적이 완성되기까지는 짧게는 4~5일, 길게는 2주 정도가 소요되는 긴 시간이 필요하다. 먼

저 1차에서 간단한 상담을 해보고 구체적인 상담이 필요하다고 생각이 들면 현장 답사를 하게 된다. 현장 상태를 자세히 분석하여야 하고 현장을 살피는 과정에서 혹시 보지 못하거나 놓치는 부분은 없을까, 특히 디자인적으로 참고해야 할 곳은 세밀하게 사진 촬영을 하여야 하며 현장에 현 상태에 머물고 있는 시공 자재들의 보존 상태 여부를 면밀하게 관찰을 하여야 한다. 또한, 디자인적으로 구조변경을 할 경우 건축 허가 도면을 준비한 다음 디자인과 견적이 시작된다.

디자인 설계 물량도 10~20커트가 넘을 정도에다 견적서도 18~20페이지가 넘는다. 그 자료를 준비하는 데 필요한 인원 1인 이상이 2~3일 정도 작업을 해야 한다. 거기에다 새로운 트렌드나 신소재 또는 첨단의 기능을 요구해오면 그 분야를 충족하기 위하여 현장에 사용할 각종 비교 샘플과 보드, 사진 자료 등등 적어도 최소한 일주일 이상 걸리는 방대한 디자인 견적 작업이 필요하다. 이처럼 정성을 다하여 준비한 디자인과 견적 자료를 '예산이 맞지 않는다.' 혹은 '디자인이 마음에 들지 않는다.' '아무런 생각 없이 본인이 원하는 취향이 아니다.' 등으로 끝나버리고 말 때 그 허탈함이야 이루 말할 수 없다. 그 많은 시간의 수고로움은 어디에서 보상을 받을 수 있을까? 현실적으로 비교 디자인 견적이 있을 수 있을까? 그럼 왜 완벽하게 디자인 견적을 해야 하나. 그렇게 디테일하고 자세하게 디자인 견적을 하지 않을 경우 공사 착수를 하고 나면 다양한 부분에서 연이어 새로운 디자인과 견적이 추가로 발생하기 시작한다.

하나의 평형을 가지고 인테리어를 좀 한다는 홈인테리어 업체에 디테일한 디자인 견적을 십여 곳에서 받았다고 한다면 아마도 동일한 디자인과 견적은 없을 것으로 본다. 디자인 견적을 의뢰하는 사람이 디자인과 자재 초이스에 이르는 과정과 시공되는 수준까지 정밀하게 조목조목 명시를 하여 넘겨준다고 하여도 많은 차이가 있을 수밖에 없다. 하물며 실행하는 회사마다 제각기 디자인 콘셉트에서 많은 차이가 날 것이고 그 현장을 바라보는 생각과 접근하는 수준이 동일하지 않으므로 견적을 여러 곳 받는 것은 어디까지나 고객 본인의 수준과 원하는 디자인과 예산에 맞추어 보려는 생각일수도 있다. 또는 지금 홈인테리어 트렌드를 알기 위하여 또는 시장의 흐름을 보기 위하여 여러 업체에서 디자인과 견적을 의뢰할 수도 있다.

정말 비교 디자인 견적이 필요하다면 정당하게 대가를 지급하고 받아 보아야 하지 않을까? 때로는 디자인 견적을 제시하면 검토를 해보고 "예산이 또는 디자인이 맞지를 않아 죄송합니다."라고 정중하게 본인의 입장을 이야기하고 "디자인 견적을 하시느라 수고가 많았습니다."라고 인사치레를 하며 디자인 자료와 견적서을 돌려주는 고객분들도 있다.

이처럼 때로는 고객분들도 디자인 견적이 나오기까지 얼마나 많은 시간과 심혈을 기울려 노력을 하였는지 알고 있다. 이처럼 디자인과 견적이 아무런 대가 없이 허비되는 것을 막기 위해서라도 디자인과 견적을 유료로 하는 법이 하루속히 시행되었으면 얼마나 좋

을까 생각하여 본다. 그래야 소비자도 또한 업체도 떳떳한 거래가 성립되지 않을까 생각해본다. 그러면 디자인 견적만을 제공하는 새로운 업종이 생겨나 고객이 원하는 디자인을 편안한 마음으로 받아서 검토하여 보고 마음에 흡족한 디자인이 있다면 그 디자인으로 견적을 받고 공사에 임하면 된다.

지금도 디자인만을 유료로 해주는 전문회사가 있다. 한 현장을 3D로 디테일하게 디자인해주는 데 45평 기준으로 약 3천만 원 정도를 받고 있다. 이 디자인 전문회사에서는 45평형의 모델을 다양한 각도에서 투시도를 보여주어 자유롭게 디자인 선택을 할 수 있도록 설계해준다. 이처럼 섬세하게 하는 것이 진정한 3D 디자인이다. 그래서 디자인 책정 금액이 높다. 이 정도로 큰 금액을 주고 일반 소비자가 디자인을 의뢰하지는 않는다. 이 디자인 전문 업체는 건설 회사를 상대로 아주 큰 프로젝트만 하는 업체들이다.

일반 소비자가 원하는 디테일한 디자인 업체는 현실적으로 없다. 광고에서 소개하는 3D 디자인을 간단하게 해주는 디자인 업체도 있다. 이 그림 같은 3D 디자인은 단순한 그림에 지나지 않는다. 위에서 이야기한 3D로 디테일하게 디자인을 한 작품과 비교해보면 만화책과 정밀한 캐드로 비교하는 것과 같다. 그러므로 만화 그림 같은 3D 디자인보다 차라리 정밀한 캐드 디자인이 구체적이고 현실적이다. 고객은 이런 부분에서 매우 혼란스러워한다. 그러나 머지않아 만화 같은 3D도 차츰 첨단화되리라 본다.

주방 공사 착수 전에
가전 확인이 필요하다

요 몇 년 사이에 우리가 생활 공간에 사용할 다양한 가전들이 속속 출시되고 있다. 요즘 계절에 상관없이 미세먼지가 심각할 정도로 많이 발생한다. 이처럼 환기 문제가 심각하다 보니 새로운 공기청정기가 전자 가전 생산 업체마다 대대적으로 홍보전을 펼치며 하루가 밀다고 신제품들을 속속 출시하고 있다. 고가의 환기 공조기, 미세먼지 제어기. 이 밖에도 가정용 전자 제품들이 새로운 디자인 패턴과 다양한 용량으로 크기가 다른 최신 냉동, 냉장, 세탁기, 건조기 또는 의류관리기 등 다양한 가전제품들이 가정주부들을 유혹하며 하루가 멀다고 최신 모델이 출시되고 있다.

이처럼 각종 신제품이 출시 되고 있으니 홈인테리어 디자이너 역시 최신모델로 출시되는 가전제품들에 대한 확인과 검토를 숙지하

여야 한다. 현실이 이러하다 보니 홈인테리어 디자인을 실행에 옮기기 전에 어느 종류의 기기들을 얼마나 구매할 것인가 사전에 조율하여야 한다. 미리 가전에 대한 디자인 계획을 세우지 못한 채 현장이 마감되고 난 후 가전을 구매하여 설치하려면 디자인적으로나 현장의 여건상 설치하기가 매우 어려울 수도 있고 때로는 공간 설정에 한계가 있으므로 설치할 수가 없을 수도 있다. 또한, 설비 배관을 다시 하거나 전기 콘센트를 이설하여야 하는 등의 많은 어려움이 발생한다.

고객이 공사 의뢰를 하기 전에 급한 마음으로 디테일하게 생각하지 않고 가전 구매를 먼저 하는 경우를 가끔 본다. 여기서 큰 문제점은 최신 가전들이 우리가 평소에 사용하던 가전들과 완전히 다른 크기의 모델들이 많다는 점이다. 아예 현장에 맞지 않는 사이즈가 큰 제품을 구매하여 난감한 입장에 처한 일들이 종종 있기 때문이다. 가전 역시 공사를 착수하기 전에 디자이너와 충분한 의견을 나눈 후 구매하기를 바란다. 그러므로 디자이너는 새로운 가전의 목록과 그 가전의 용량 및 설치법 등 선택하고자 하는 제품에 대하여 사전에 충분한 설명을 함으로써 차후에 발생할 수 있는 설치 불가 문제 또는 용량에 대한 매뉴얼 등 세심한 이견 조율이 필요한 것이다. 그렇게 디테일하고 세심한 디자인을 반영하여 밸런스가 맞는 멋진 주방과 다용도실이 완성되어간다.

생활 속 필요한 가전

홈인테리어 분야에서 오랜 세월 경영하다 보니 생활에 필요한 특수한 가전에 대한 이야기를 몇 가지 풀어보려고 한다.

🎤 한겨울에는 뜨거운 온수를 한참 틀어놓아야 욕실이 따듯해진다. 난방이 잘 안 되는 추운 욕실에는 전장형 온풍기 실치하면 한겨울에도 춥지 않게 샤워를 할 수 있다. 이뿐만 아니라 한여름 장마철에도 습한 온도를 날려버리고 머리를 말릴 때도 그 온풍기를 드라이 대용으로 사용할 수도 있다.

다용도실 또는 발코니에 단열이 잘 안 되어 심한 결로로 인하여 한겨울에는 곰팡이가 끼어 많은 문제가 발생하는 곳에는 천장형 또는 벽걸이형 온풍기를 사용함으로 사전에 이런 문제들

을 방지할 수 있다.

🎤 신발장에 신발 살균 소독기를 겸한 건조기를 설치한다. 살균 건조기는 장마철이나 비가 오는 날 외출을 하고 귀가하거나 외부 운동을 하고 나면 신발이 많이 젖어 있다. 이때 바로 신발장에 보관하면 신발이 많이 상하기도 하지만 냄새가 심하게 나므로 건조를 하여 보관하면 매우 상쾌하다.

🎤 겨울철 밀폐된 공간이나 환기가 안 되는 곳 또는 가스레인지나 화력을 사용하여 산소가 부족한 공간에 산소 발생기를 설치하여 부족한 산소를 공급하는 것이 좋다.

🎤 주방에서 생선구이, 바비큐, 스테이크, 양념구이 등의 음식을 조리할 때 심한 음식 냄새가 진동한다. 이 냄새를 방지하기 위해 오븐 업 후드를 사용하면(오븐 업 후드 안에서 요리를 직접 할 수 있도록 만들어진 기기) 요리하는 모든 냄새가 배기 팬으로 직접 빠져나가므로 집안에 냄새가 사라져 쾌적한 환기를 유지할 수 있다.

🎤 거실이나 주거공간에서 전동 커튼에 타이머를 설치한다. 예를 들어 한 여름철에 거실이나 여타의 공간에서 햇빛을 강하게 받는다면 그 열기가 집안 전체를 활활 달아오르게 한다. 또는 한 여름에 외출했다가 돌아오면 집안의 뜨거운 열기는 대단하다. 바로 에어컨을 가동하여도 좀처럼 그 열기는 가라앉지 않는다.

이때를 위해 해가 정남향에 위치하거나 석양이 지는 시간대에 전동 커튼이 덮이도록 설치한다면 그 열기를 잠재를 수 있다. 전동 커튼은 겨울밤 극심한 추위도 막아준다. 타이머 기능은 홈인테리어 공간에서 조명 난방 환기 다양한 분야에 설치하면 우리 생활에 많은 도움이 된다.

🎤 반지하실 같은 공간 또는 밀폐된 공간 그 외 다용도실 같은 공간에 습도가 높아 결로로 곰팡이가 생기거나 많은 어려움이 있을 때 공간 평수에 맞는 제습기를 사용하면 쾌적한 공간으로 사용할 수가 있다.

이 밖에도 우리 생활 속에서 불편한 부분들을 대처하기 위하여 찾아보면 다양한 제품들이 우리의 생활을 업그레이드시키고 있다. 직간접적으로 우리 생활에 큰 활력소를 불어 넣어주는 이런 다양한 생각들은 고객으로부터 해결책을 부탁을 받고 실행에 옮겨진 생활 속 가전들이다.

너무 불편합니다

불편을 호소하는 고객을 따라 그 댁을 방문한 적이 있다. 처음 언뜻 보기에는 고급 소재로 인테리어가 그런대로 깔끔하게 되어 있었다. 그러나 고객은 전체 인테리어를 다시 하겠다고 말하며 무척 속상해 하고있었다. 고객이 속상해하며 하나하나 지적하는 부분들을 자세히 살펴보니 도저히 이해가 가지 않은 곳이 보기보다 아주 많았다.

몇 가지 예를 들어본다면 첫 번째는 기본적으로 바닥 수평이 맞지 않아 가구를 놓았을 때 기울어져 한쪽 면이 더 높아보였다. 두 번째는 벽에 설치된 상부 수납장들에 수납하면 그 무게를 지탱하지 못하고 상부에 부착된 가구가 무척 휘어 형태가 망가짐은 물론이고, 세 번째로 벽체의 수직면이 10~15㎜ 정도가 기울어져 있는

것. 네 번째로 고급 주택에 설치된 환기 배기 공조, 난방 룸 스위치 등 기본 시설물을 완전히 무시한 점 다섯 번째로 집 전체의 순환 공기 흐름을 막아버린 점 등등 홈인테리어라는 특수한 공간에 관한 아무런 상식과 생각 없이 디자인 실행을 하였구나 하는 생각이 들었다.

시공할 때에는 주거공간만이 갖추어야 하는 우선순위가 몇 가지 지켜져야 한다. 먼저 외부 창으로부터 원활한 통풍 라인이 이루어져야 하며 두 번째로 수납공간이 확보되어야 하고 세 번째로 냉ㆍ난방 환기 배기 시스템이 갖추어져야 한다. 그러고 나서 디자인 콘셉트가 완성되어야 한다. 또 다른 문제점 중에서 몇 가지만 더 본다면 오픈 창이 있는 곳에 장식장을 설치하였고, 자유로이 흐르는 동선을 곡선으로 돌아가게끔 처리했다. 또 생활하면서 꼭 필요한 부분별 수납공간들은 너무나 부족하고 조명의 조도는 침침해 어두운 카페 같은 분위기를 연출하였다.

우리의 많은 가정생활 자체가 동일해보이지만 상세하게 들어가보면 타인의 삶과 비교 불가능한 부분들이 의외로 많다. 저마다 사정들이 있기에 서로 비교해볼 수도 없다. 이처럼 그들만의 아주 다른 주거공간을 만들어내지 못한다면 아무리 환상적인 디자인과 최고급 자재로 인테리어가 완성되어도 전체적으로 본인에게 맞게 공간 디자인을 다시 하는 경우가 있다.

입주자가 고급 아파트나 빌라를 분양을 받고 나서 본인이 원하는

콘셉트와 맞지 않기 때문에 입주하기 전에 홈인테리어를 다시 하는 경우가 많다. 그들이 돈이 많아서가 아니라 본인의 생활 방식과 콘셉트가 맞지 않기 때문이다. 그래서 불편하게 사느니 매우 속상하고 아깝지만 막대한 비용과 시간을 들여 본인들의 생활에 걸맞게 디자인과 공사를 의뢰하는 것이다.

한번은 입주한 지 얼마 되지 않은 아주 고급 주택에 상담을 가보니 주방 싱크대 하단 장 전체를 교체해달라고 한다. 그 이유는 상판 높이가 너무 높아서 사용하기가 매우 불편하기 때문이라고 한다. 비싸고 최고급인 독일 유명 브랜드 싱크대다. 싱크대의 하단 높이를 실측해보니 970㎜다. 우리가 보통 사용하는 높이는 850㎜ 전후로 높이를 낮게 조정을 하여 설치를 한다. 막상 보기에는 잘 모른다. 그러나 사용해보면 그것도 하루 이틀이지 점점 피로감을 느끼며 스트레스를 받게 된다. 본인이 몸에 맞지 않는 남의 옷을 억지로 입은 것과 진배없다. 왜 이런 일이 발생했을까? 건설 회사에서 독일 유명 브랜드를 직수입으로 진행하면서 디테일하게 검토를 하지 못해 문제가 발생한 것이다. 이런 일이 있다면 얼마나 황당할까. 그런데 정말 그런 일들이 의외로 많다. 새로운 집에 이사를 왔는데 환기 공조를 사용해본 적이 없어 환기 필터를 교체하는 것도 몰라 몇 년을 살아도 알지 못하는 분도 있다. 사용 매뉴얼이 상세하게 되어 있어도 관리실이나 책임자 누군가가 구체적으로 설명해주지 않으면 아무도 모른다. 이처럼 황당한 일들이 너무도 많이 발생한다.

이 고객은 인테리어 공사 전에 모든 부분에서 디자인 결정을 했다고 한다. 그러나 완성 후 그 공간들이 이렇게 나오리라고 생각하지 못했다. 고객이 포괄적으로 디자인에 접근한다는 것은 말처럼 쉽지 않다. 오직 전문가를 믿고 전문가가 설명하는 대로 따라갈 수밖에 없다. 조금은 자존심도 상하고 불편하지만 아무것도 모르는 초보자가 전문분야를 견학하듯이 한 곳 한 곳 디테일하게 물어보고 심도 있게 검토를 하는 것이 무엇보다 중요하다.

분쟁과 소통

우리가 일반적으로 생각하는 상식의 범위는 얼마나 넓고 깊을까? 그 넓이와 깊이를 얼마나 인정하고 감수하며 살아갈까. 일반적인 상식 속에서도 미세한 견해 차이는 엄연히 존재한다. 우리가 생각하는 그 일반적인 상식의 범위라도 섬세하게 살펴본다면 그 틈이 얼마나 넓을까? 아주 미세하지만, 다양한 생각의 차이를 가지고 살아가는 사람들도 이 세상에는 무수히 많이 존재한다. 그 미세한 생각의 차이는 평소에 우리가 생활하는 데는 아무런 문제가 없다.

하지만 일단 여러 가지 다툼의 문제가 발생하면 평소에는 느끼지도 못하던 아주 작은 생각의 차이에 조금씩 틈이 보이기 시작하다 보면, 어느 순간 커져 걷잡을 수 없이 하나의 쟁점이 되어 확연히 수면 위로 드러난다. 이처럼 잘 나타나지노 않은 단순한 문제섬

을 촉발의 시점에서 조금만 더 섬세하고 깊이 있게 관찰한다면 한결 소통하기가 쉬워지지 않을까 생각해본다.

홈인테리어 업을 경영하는 사람들을 만나 대화를 나누다 보면 가끔 고객과의 분쟁에 휘말린 다양한 이야기들을 듣는다.

홈인테리어 사업을 하는 사람들 나름 누구나 한두 번쯤은 깐깐한 고객을 만나 고생한 경험이 있다. 나름 깐깐하고 빈틈없고 정확한 고객을 대하는 디자이너가 생각 한번, 한 발 더 물러나거나 깊이 있게 들어가지 못함으로 벌어지는 소통의 온도 차이가 아닐까? 고객이 업체에 추구하는 것은 어쩌면 아주 단순하고 당연한 일일지 모르지만, 그 한 가지를 명쾌하게 처리하지 못하는 문제로 인해 때로는 아주 미세한 대화의 벽을 넘지 못하므로 작은 마찰이 증폭되어 돌이킬 수 없는 일대 사건으로 휘말리게 된다.

고객은 정말 다양하다. 그리고 현장은 살아서 움직이는 생물이므로 각자가 느끼는 호감도 역시 각양각색이다. 첫 만남에서부터 디자이너가 고객을 대하는 친절과 예절에 만족하는 고객, 디자인과 견적에 만족하는 고객, 제삼자의 소개와 인맥을 중요시하는 고객, 브랜드와 더불어 깔끔한 현장 진행에 만족하는 고객 등등 만족감을 느끼는 포인트가 제각각 다르다. 반대로 위와 같이 같은 이유 중 어느 한 가지가 소홀하거나 기대치보다 몇 퍼센트 부족하거나 무엇인가에 불편함을 느끼게 되면 고객은 아주 사사로운 감정으로 기분을 상해할 수도 있다. 이처럼 단순한 일로 시작된 갈등은 불씨가 되어 되돌릴 수 없을 정도로 확산이 되기도 한다. 그 분쟁으로 인

하여 현장이라는 경계선을 사이에 두고 서로가 적이 되어 한 치의 양보도 없이 적대감으로 치닫고 있다는 것이 큰 문제이다.

디자이너는 고객의 독특한 생각들을 하나하나 헤아려 담아내지 못하는 것이 분쟁의 단추가 시작된다는 것을 인정하여야 한다. 어떻게 수많은 고객의 심정을 다 헤아릴 수 있겠는가? 하지만 나를 찾아온 고객이 아닌가? 최선의 노력을 다하여야 한다. 무엇보다 분쟁의 싹이 보일 때 바로 수습해야 한다. 고객에게 정중하게 잘못을 인정하고 용서를 구하여 최선을 다하겠다고 하라. 그것만이 이 고통스러운 터널로 들어가기 전 고객의 화난 마음을 되돌려 처음 만남으로 복귀할 수 있는 방법이다. 홈인테리어 사업을 하다 보면 정말 다양한 고객을 만난다. 때론 상상외로 생각지 못한 강적을 만났을 때 '아! 오늘부터 새로운 장르의 멘토를 만나겠구나. 한 수 제대로 배워야지.'라고 생각한다면 마음이 편안하지 않을까?

현장은 끝없는 교육의 장이다. 우리가 하는 홈인테리어 업종은 무엇보다도 한 가족을 만나 그 가족의 마음을 움직이는 업종이다. 한 사람만의 생각이 아닌 가족이라는 하나의 믿음으로 이루어진 소중한 공동체라는 생각을 항시 염두에 두어야 한다. 그런 생각을 해야 가족이라는 굴레 속에서 하나의 사건이 한곳으로 의견이 편중됨으로 삽시간에 증폭되기도 하고 아무 일도 없는 것처럼 간단하게 수습되기도 한다. 이처럼 가족이라는 특수 공동체를 대상으로 모든 프로젝트가 진행되어야 한다는 것이다. 아무리 단순한 일이 생겨도 가벼이 보아서는 안 된다. 순간적인 잘못된 생각으로 확산의

조짐이 발생하면 수습하기가 매우 어려운 것은 가족이라는 틀 속에 가두기 때문이다. 고객과의 분쟁이라는 이 주제는 어떻게 다가가 는가에 따라 득과 실의 큰 결과를 가져다주는 뜨거운 감자다.

초토화되어가는
소규모 인테리어

스케일이 큰 영화를 보면 특수효과를 사용해 그 작품을 최고의 클라이맥스까지 끌어올리기도 한다. 우리나라 영화의 장엄한 특수효과는 전 세계적으로 그 실력을 인정받고 있다. 특히 초대형 전쟁 영화에서 화면 가득 펼쳐지는 웅장한 규모의 특수효과를 얼마나 현실감 있게, 디테일하게 잘 연출하느냐에 따라 그 영화에 흥행을 좌우하기 때문이다. 특수효과를 실화처럼 연출하는 것은 관객들에게 큰 갈채를 받고 잊지 못할 감동을 안겨준다. 이처럼 우리의 상상을 초월하는 다양한 분야에서 큰 발전과 변화가 생기고 있다. 그러나 영화가 아닌 현실에서 잘못 연출된다면 그로 인하여 많은 피해자가 발생한다.

요즘 젊은 사람들이 보이스피싱에 감쪽같이 속아 많은 사기를 당한다는 뉴스를 본다. 10여 년 전 노인들이 당하던 전화 사기처럼 머리가 맑고 총명한 젊은 사람들이 맥없이 당하는 걸 보면서 오히려 안 당하는 것이 신기하기까지 하다.

TV 홈쇼핑을 통해 홈인테리어 홍보가 물밀 듯이 쏟아지고 있다. 그 업체들의 홍보 자료를 보면 기본이 무료상담, 무료견적, 12~36개월 무이자 할부, 3년간 무료 A/S, 계약과 동시에 다양한 상품 증정 등등 많은 부분에서 모두 공짜이거나, 무료 서비스를 해준다. 이처럼 홈인테리어 관련 TV 홈쇼핑 광고가 막대한 자금력을 동원해 홍보전을 진행하고 있다. 홈쇼핑 광고에 소개되고 있는 홍보 내용들은 홈인테리어라는 격조 높은 특수 직종의 디자인과 프로젝트를 한 다발로 묶어 마치 마감 시간에 값비싼 물건을 대폭 할인해 판매하듯, 또는 막판 입찰로 경매에 부치듯 헐값으로 홍보하고 있다.

이 홍보전 이면에는 공사를 수주하기 위해 동원된 열악한 홈인테리어 업체들이 줄 서 대기하고 있다. 그나마 그 대열에서 밀리지 않으려고 최선의 노력을 다하고 있지만, 경쟁에서 조금씩 밀리는 업체는 하청업의 종말을 찍고 폐망하고 만다.

기업의 이익을 위해 소규모 인테리어 업체를 소모품으로 사용하는 악순환은 벌써 10년 넘게 반복되고 있다. 기업들은 교묘하게 법망의 테두리에 파고들어 그들 업체는 홈쇼핑에서 공사를 수주하는 행동이 마치 위기에 처한 어려운 홈인테리어 업체들을 구조해주는 것인 양 생색을 내면서 아무런 죄책감도 느끼지 않고 당연하게 자행하고 있다.

이들 기업은 막대한 자금력을 동원해 잘 만들어낸 훌륭한 홍보물로 인해 홈인테리어 시장 전체가 깡그리 초토화되고 있다. 또한, 이들 기업의 열띤 홍보전은 많은 소비자들에게도 피해를 불러오고 있다. 소비자가 광고에 나오는 저렴한 견적이나 푸짐한 선물에 호기심을 느껴 공사를 의뢰한다고 해보자. 여기에서 공사를 의뢰한 고객들은 몇 퍼센트나 만족할까? 그 나머지 고객들은 기대치 이하의 형편없는 완성도에 울분을 토하며 소비자 고발과 소송을 해보지만, 상대는 그 소송만을 담당하는 막강한 법무팀을 운영함으로써 고객은 혼자 끝이 보이지 않는 분쟁과 소송이 진행된다.

이러한 일들을 사전에 막을 수는 없는 걸까? 최첨단 미디어의 발전으로 화려한 컬러와 다양한 디자인을 광범위하게 연출해 소비자들의 마음을 송두리째 잠식해간다.

홈페이지나 모바일 등 홍보물로 인한 혼란스러운 피해 사례들이 수도 없이 발생한다. 모바일 홍보물로 인한 또 다른 경우의 문제점은 모든 홈인테리어 업체가 동일하지 않다. 예를 들어 열 단계 수준의 레벨이 있다면 그 업체가 어느 수준의 레벨인가, 고객 본인 원하는 기대치의 수준인가를 먼저 체크하는 것이 매우 중요하다. 미디어 정보 사회에서 생기는 폐단 중 하나가 아닌가 생각한다.

어느 홈인테리어 업체에서 광고를 하기 위해 돈을 주고 홈페이지나 홍보물 제작을 무탁한다면 홈페이지를 제작하는 업체는 그 금액

에 상응하는 프로그램을 만들어준다. 간혹 의뢰한 업체의 수준과 다르게 홈페이지나 홍보물은 누가 보아도 손색이 없을 정도로 완벽하게 만들어놓으면 아무리 총명한 고객이라도 그 업체를 수준 높은 업체로 볼 수밖에 없다. 인테리어 업체의 실력 수준이 어느 정도이건 광고와는 아무런 상관도 없다. 홍보물 광고와 홈페이지를 제작하는 회사는 그 회사 나름대로 멋진 광고물을 제작해 줌으로써 광고를 부탁한 의뢰인으로부터 실력을 인정받는 것이 무엇보다 중요하기 때문이다. 일반 고객은 홈페이지 홍보물이 보여주는 격조 높은 수준에 현혹되어 큰 기대를 걸고 홈인테리어 공사를 의뢰하고 마감 후 수준이 생각하는 것보다 너무 형편없는 졸작이라 황당하여 손해배상을 받으려 소송에 휘말리는 경우들을 많이 본다.

지금 우리가 살고 있는 대한민국은 IT 강대국으로 수많은 정보가 넘치고 있다. 이 정보들이 우리의 삶을 윤택하게 한다. 하지만 물밀 듯이 몰려오는 그 정보들이 다 좋은 것만을 전달하는 것은 아니다. 때로는 그 정보로 인해 큰 피해를 보기도 하고 큰 혼란을 초래하기도 한다. 그 혼란을 최소화하려면 확인 또 확인하는 것만이 자신을 보호하고 원하는 것을 취할 수 있는 방법이다.

공간 문학

4장

감동을 드립니다

고객이 감동하는 것만큼 보람되고 의미 있는 일이 있을까? 어쩌면 우리가 삶을 살아가고 있는 공간에서 일어나고 있는 많은 행위 대부분은 감동을 주고 감동을 하고 또한 그 진한 감동을 어떻게 연출할 수 있을까 하는 생각들에 모든 포커스가 맞추어져 있지 않을까?

그러나 그 감동을 만들어내기 위해서는 무던히 노력을 다하여도 쉽게 주어지지 않는다. 홈인테리어 업에 종사하는 우리는 매번 수행하는 프로젝트 내의 분야별로 세분화된 실행에 사전 준비를 철저히 하고 있을까? 홈인테리어 속에 깊숙이 포진되어 있는 많은 분야에 연구 분석을 쉼 없이 하고 있는가? 그리고 고객에게 평가를 받고 감동을 선사할 자신은 가지고 현장에 임하는가?

여타의 질문은 실행하는 프로젝트가 큰 현장인지 아주 작은 보수

공사인지 하는 작업 규모에 따라 다소의 차이는 있을 것이다. 하지만 새로운 디자인으로 시작하여 완성하기까지, '고객에게 잘 해드려야 할 텐데.' 하는 생각을 가슴에 담고 프로젝트를 진행하는 것은 고객에게 인정을 받고 감동을 드리려는 최선의 노력을 가지고 모든 작업을 진행하려는 마음 때문이다.

어느 현장이건 프로젝트를 수행하는 데 있어 무엇보다도 그 현장만이 가지고 있는 디자인과 구조의 특색을 완전히 파악하여야 한다. 그리고 보이는 면도 중요하지만, 표면상 보이지 않는 분야이지만 다양한 분야에 하드웨어 기능으로 작동하는 부분을 정밀하게 검토하여 스스로 보강하는 것 또한 전문가로서 감동을 연출하려고 하는 노력의 일환이기도 하다.

고객에게 감동을 드린다는 것은 말처럼 쉽지가 않다. 우리가 추구하는 목적을 위해 혼신의 노력과 최선을 다할 때 그 결과에 따라 감동은 그 답을 해준다. 사람들은 많은 부분에서 최선을 다하면서 살아가고 있다. 홈인테리어 연출이란 다양한 분야의 테크닉과 첨단 소재를 하나의 공간으로 연출하는 고도의 작업 과정이다. 또한, 무단한 각고의 노력으로 이루어내야 비로소 그 완성도에 따라 감동이라는 감성이 냉철한 결정을 내린다.

많은 영화 작품들이 막대한 자금을 들여 제작되지만, 영화관에 걸어보지도 못하고 사라져버리는 작품들이 많다고 한다. 무대에 올려보지도 못하고 사라져버리거나 어렵게 상영관에 올리기는 했

는데 상영을 얼마 하지 못하고 흥행에 실패하고 내려야 하는 경우가 종종 있다. 흥행 실패의 여러 이유가 있겠지만 그중 큰 이유는 그 작품 속에 깊은 감동을 만들어내지 못했다는 점이고 또 다른 이유는 무엇보다도 우리 민족만이 가지고 있는 정서에 상처를 주어 실패의 원인이 되고 만다. 많은 자금을 투자하여 출연진들의 혼신의 힘을 다하여 시대적 배경 설정이나 웅장한 스케일 등등 다양한 면에서 잘 만들어진 작품이지만 이처럼 시나리오 실수로 흥행에 실패하는 대작들을 볼 때 참으로 안타까움을 금할 수가 없다. 가끔 흥행 실패로 관객이 들지를 않아 곧 내려야 하는 작품을 시간을 내어 영화를 관람해보면 아! 저 부분이, 아! 저 흐름이 등등 막대한 자금을 들여 어렵게 제작한 이 작품을 힘들게 하고 있구나! 생각하게 한다.

하나의 작품 속에 감동이란 극적인 요소를 찾아내 연출을 하였지만 반대로 감동을 저해하는 부분이 조금이라도 보이면 어렵게 만들어진 진한 감동을 단숨에 삼켜버린다. 그만큼 감동과 감성은 민감하게 공존하고 있기 때문이다.

우리가 수행하는 홈인테리어 프로젝트 역시 공사만 깔끔하게 마무리된다고 잘 된 것은 아니다. 우리 민족만의 정서가 뚜렷하게 존재하듯이 가정마다 독특한 패턴과 컬러와 취향이 존재하고 있기 마련이다. 이 부분을 때론 고객 스스로가 부분별로 콕 찍어 이야기하는 경우도 있지만, 의외로 고객 대부분은 디자이너에게 전체를 부탁하고 '잘해주겠지.' 생각만 하고 구체적으로 이야기하지 않을 때

가 많다. 디자이너는 그 집만이 가지고 있는 디자인 패턴을 디테일하게 검토하여 새롭게 재구성하여 현장에 충분히 반영해야 한다.

그러나 그 프로젝트를 수행하는 디자이너가 고객의 생각을 벗어나 디자이너 본인의 패턴과 취향만 가지고 일방적으로 그 프로젝트에 몰입하여 무리하게 진행해 고객과의 작은 의견 차이로 콘셉트가 맞지 않는다면, 현장이 완성된 후 난처한 상황이 발생한다. 우리가 최선을 다해 디자인과 실행 작업을 하여 집이라는 무대에 작품을 올리면 그 작품은 오랜 시간 그곳에서 고객의 생활 속 다양한 부분에 만족을 심으며 감동으로 남아 있어야 한다. 그리고 시간이 지날수록 생활 속 공간으로 그 가치를 인정받아야 한다. 그 작품은 관객인 고객을 위한 작품으로 제작이 완성되었기 때문이다.

그러나 그 현장 전체든 부분이든 인정받지 못해 다시 철거라는 험난한 무대에 올려진다면 이 얼마나 비참한 작품의 종말인가. 그 작품의 종말의 원인을 살펴보면 다양한 이유가 있겠지만, 무엇보다 생활하면서 여러 가지로 불편하다는 점이다. 또는 디자인과 패턴이 본인과 맞지 않는다는 점이 문제다. 우리가 홈인테리어를 하는 이유는 생활에 불편을 최소화하고 디자인과 트렌드에 만족감을 느끼려고 하기 때문이다. 최우선으로 이러한 문제들이 개선되지 않는다면 아무리 앞서가는 최신 트렌드로 고급 자재로 마감하여도 그저 보여주는 형식적인 전시품에 지나지 않을 뿐 우리가 생활하는 공간과 호흡하지 못한다면 큰 의미가 없다. 고객 개개인의 취향과 성향과 수준의 차이는 엄격히 존재한다. 그러나 감동은 그 모든 것틀을 뛰어넘어 연출할 때 비로소 답을 해준다.

02

금속공예

철(Steel)과 오일 페인팅(Oil Painting)의 접목을 통하여 투박하고 차가운 철이라는 소재가 편안하고 산뜻한 예술 감각이 살아 숨 쉬는 금속공예가구로 탄생하였다. 제작 가공성이 뛰어난 철제만이 가지는 다양한 형태적 무한한 표현성. 그 철 위에 그림 소재인 유화 물감으로 표현의 풍부함과 부드러움으로 조화를 이룬 높은 미적 완성도로 장소와 시간의 한계성을 초월하며 클래식하고 중후한 분위기에서 모든 감각의 표현까지 어떤 분위기 연출도 가능하게 제작을 하였다.

지구상에 철재로 제작된 가구는 수도 없이 많다. 철만이 가지고 있는 다양한 연출을 보면서 아마도 철이야말로 인류 문명에 있어 최고의 발명품이 아닌가 생각한다.

옛날에 대장간에서 용광로 불에 무쇠를 붉게 달구어 쇠망치로 두들기며 원하는 형태의 조형물을 만들 듯, 이 철을 가지고 조형화하는 과정은 완성된 무쇠 작품의 표면에 녹 방지 초벌 작업을 하고 몇 차례 철 보존 작업을 한 다음 유화 물감으로 그림을 그리듯 감각적인 터치를 하는 것이다. 그리고 투명체 도장을 하면 최종 작품이 완성된다.

이 과정으로 오랜 시간을 걸쳐 다양한 금속공예 작품 270점을 창작하였다. 그 창작 가구의 규격은 장식용 소품이 아니라 고급 가구로 실생활에 사용할 수 있도록 콘솔, 응접탁자, 책장, 책상, 코너 장식장, 테이블, 침대 사이드 테이블, 인포메이션 안내대, 등등 여러 장르에 대작들로 다양한 공간에서 사용할 수 있도록 제작한 작품들이다. 또한, 이 작품들의 특이한 점은 제품의 도색을 유화 물감으로 터치함으로써 색조 감에 특출한 다양성 있는 컬러를 표현했다는 것이다.

그 창작품들을 널리 알리기 위해 박람회에 출품 준비를 하던 중에 '혹시 다른 나라에 동일한 제품이 있다면 그 나라 제품을 카피하는 모양새가 된다면 얼마나 망신스러울까?' 하는 노파심이 생겨 고민 끝에 이탈리아, 독일, 프랑스 등 몇 개 나라에서 확인을 하기 위해 비행기를 타고 날아가 그 나라 박람회 또는 백화점 등등을 동일한 제품이 있을 만한 곳들을 가보았지만 내가 만든 작품과 비슷한 것도 없었다. 국내로 돌아와 큰 긍지와 자부심을 가지고 박람회에 준비에 박차를 가했다.

그리고 1995년 3월에 코엑스 리빙디자인 페어에서 금속공예 작품 전시회를 개최하였다. 그 전시회가 열리는 기간 동안 세계 최초로 공개되는 금속공예 작품을 보기 위해 신문 기사와 입소문을 타고 전국에서 금속공예와 관련된 수많은 관람객이 구름처럼 몰려와 장사진을 이루며 끝이 보이지 않는 긴 줄을 서서 금속 작품을 관람하였다. 이처럼 전국에서 수많은 관람객이 금속공예 작품을 보러 오리라고 상상조차 하지 못하고 눈 깜짝할 사이에 박람회 일정이 정신없이 끝나버렸다.

　그 전시회를 계기로 철제가구의 새로운 이정표가 세워졌다. 전시회가 끝나고 전국에 많은 대학 조소학과에서 금속공예 공모전 개최를 수차례 부탁받았고 심사숙고 끝에 공모전을 개최하기로 결정했다. 서울에 있는 5개 대학 조소학과 유명 교수분들을 심사위원으로 위촉하고 6개월 정도의 준비 기간을 걸쳐 공모전을 개막하였다. 종로구 혜화동에 있는 (지금은 없어짐) 무역 포장센터에서 큰 상금을 걸고 국내 최초로 금속공예 공모전을 개최하였다.

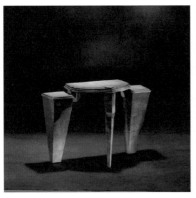

전국에 많은 대학에서 금속공예 작품들을 출품하여 심사위원으로부터 1차 심사를 통해 입선 작품을 결정하고 1차 심사를 통과한 작품들을 대상으로 5인의 심사위원분들의 엄격한 심사를 통해 대상·금상·은상을 선정하여 발표하면서 금속공예 공모전을 성황리에 마감하였다.

공모전을 열기 전에 코엑스 리빙디자인 페어에서 개최된 금속공예 작품 전시회가 끝나고 어느 날 잠을 자고 일어나니 금속공예 예술 분야에 유명한 사람이 되어 있었다. 국내 많은 일간지에 수차례 소개됨은 물론 각종 월간 잡지에도 기사와 작품 사진이 실렸다. 이어서 국내에 예술인과 관련된 행사라면 어느 곳이든 초청장이 날아왔다. 그 행사에 참석하면 특별히 귀빈석을 마련해주었다. 그 많은 행사 중 하얏트 호텔 야외 스케이트 장에서 열린 '예술인 송년회 밤'에 부부 동반으로 초대되어 참석하여 보니 입장하는 입구에서부터 국내 유명한 영화감독과 톱스타분들과 한 분 한 분 일일이 악수를 하며 입상을 하여 슬거운 송년회 밤을 보내기노 했다. 그때 꿈

을 꾸는 것처럼 무한 감동을 느꼈다. 또한, 서울역 옆 남영동에 자리하고 있는 국내 최고의 '아트센터'이만 원장으로부터 초청장을 받고 그곳에 방문하여 보니 아트센터 2층부터 5층까지 전 층 홀에 나의 금속공예 작품이 멋지게 코디되어 전시된 것을 보고 '와!' 하는 탄성이 절로 나왔다. 국내에서 최고로 유명한 '아트센터'에 나의 작품을 전 층에 전시해놓은 것을 보고 크나큰 감동을 받았으며 이만 원장님께 깊은 감사를 드렸다.

또한, '한국 도자기' 회사의 로비에도 나의 작품을 전시해놓았으며 이 밖에도 국내에 많은 중소기업이 나의 작품을 회사 로비에 전시해놓았다. 특히 외국으로 수출하는 회사에서는 우리나라에서 제

작한 금속공예 작품의 우수성을 외국인에게 보여주기 위해 회사 로비에 전시를 해놓았다고 이야기하면서 무척 자랑스러워 하기도 하였다. 그때 받은 크나큰 감동들을 지금도 잊지 못한다.

이 철제 작품들을 디자인 제작하게 된 동기는 오랜 세월 홈인테리어 현장을 진행하면서 목제만으로는 해결할 수 없는 부분들, 또는 난해하고 난이도가 높은 부분을 해결하기 위해서였다. 철제로 접근하여 많은 현장을 진행하다가 '혹시! 철만이 가지고 있는 고풍스러운 작품을 제작할 수 없을까?'라는 생각을 하게 되어 그 뒤로 시간이 나면 한 점 두 점 철제로 작품을 제작하기 시작했다.

이 철재 작업의 부드러운 곡선과 유연성, 다양한 기법들은 현장에서 작업을 하며 해결하기 어려운 부분들에 완성도를 높이는 데 크게 이바지했다. 이로 인하여 현장에서는 여러 모형의 기법에 많은 변화를 가져다주었다. 다양한 디자인을 연출할 수 있을 뿐 아니라 상상의 날개를 한 차원 업그레이드하는 중요한 계기가 되었다.

현장에서 목재로 작업을 하는 데 난이도가 높아 목재만으로 제작 시공하기가 어려운 부분이 있으면 당연히 철제나 철판으로 제작 시공하기로 하고 디자인을 하여 철 전문 업체에 부탁하면 레이저 컷팅으로 원하는 디자인을 손쉽게 제작을 하여 가져다준다. 철판을 레이저로 컷팅하는 기술이 무한 발전을 하여 어떤 난이도가 높은 디자인이든지 가능하다고 보면 된다.

최근에 주택 인테리어 공사를 하면서 계단 진입 핸드레일과 2층 난간 공간 프레임을 철재로 디자인했다. 목재나 철 기둥을 사용하지 않고 10㎜ 두께로 아주 심플하게 강화 유리만으로 마감하여 고

객으로부터 극찬을 받은 바가 있다.

　현장을 진행하면서 어렵고 난해한 공간이 있다면 고정 관념을 깨고 '그곳에 어느 소재를 사용하여 디자인할 것인가.'라는 디자이너로서 생각의 정형화된(또는 국한된) 틀을 깨고 접근을 하는 것은 매우 중요한 창작의 세계이다. 이처럼 금속이란 소재는 우리가 생각하는 이상으로 창작의 새로운 반전을 가져다준다. 아무리 난이도가 높고 어려운 디자인이라도 한번 시도해보면 저절로 본인 스스로가 철의 완성도에 감탄하게 된다.

액자 속 감추어진 그림

우리가 생활하는 주거공간을 방문해보면 벽에 걸려 있는 다양한 그림 작품들이 눈에 띈다. 이들 작품은 우리가 삶을 살아가는 순간순간에 감동과 희열을 안겨주는 건 물론 그들 작품을 주제로 다양한 이야기를 나누기도 한다. 이처럼 수많은 소중한 작품이 우리와 공존하고 있다. 가정마다 거실 또는 여러 곳에 명화와 더불어 여러 장르의 수준 높은 그림들이 전시되어 있다. 이런 그림 작품들을 수집하고 본인이 원하는 공간에 걸어둠으로써 그 작품에 공감하기도 하고 자신이 선호하는 취향을 표현하기도 하며, 또한 그림의 희소성을 가진 그림을 소유함으로써 투자 가치를 가져오기도 한다.

하지만 작품을 감상하기 위해 가까이 다가가 그림을 바라보면 그림 표면에 투명 유리가 끼워져 있어 그 유리로 인하여 반대편의 사

물이 반사되거나, 그림을 보고 있는 본인의 얼굴이 거울처럼 비추어 보이기도 한다. 이처럼 반사 현상이 일어나다 보니 정작 그림의 감상은 큰 의미가 없다. 그 그림들은 형식적으로 코디용으로 그곳에 걸려 있을 뿐 그 그림 작품의 가치는 표면에 끼워진 유리로 인해 반사되어 실제 명화의 깊은 참모습을 보여주지 않는 것이다. 그 위대한 작품들이 제대로 보이질 않으니 큰 의미 없는 하나의 그림 작품이기보단 장식 소품으로 걸려 있을 뿐이다.

그나마 복도나 내실 공간에 걸려 있는 그림들은 조금은 낫지만, 그 역시 천장 조명이 들어오면 본인의 얼굴이 반사되어 그림 작품으로 보여주고자 하는 큰 의미가 없다. 특히 외부로부터 빛이 들어오는 창 정면을 향한 벽면에 걸린 그림들은 그 현상이 더욱 심하다. 이런 현상들은 그림을 전문으로 판매하는 매장에도 물론이고 큰 전시회에 가보아도 보게 된다.

여러분의 거실 벽에 걸린 그림은 잘 보이는가? 혹시 표면 유리에 반사가 되어 잘 보이지 않을 경우, 화폭 속에 작품이 가지고 있는 참모습을 보기 위해 표면에 유리를 끼우지 않고 감상한다면 작가가 작품을 위해 감성과 열정을 다해 표현한 화폭 속에 깊게 담겨 있는 섬세한 붓놀림 테크닉과 화려한 유화 터치의 섬세한 색채감 등 수많은 장르의 세계를 또 다른 시각에서 폭넓게 감상할 수 있지 않을까?

하지만 그림 보호를 위하여 불가피하게 유리를 끼운다면 그림 액자에 사용하는 특수 무반사 무색상 유리를 끼워서 작품이 의도하고 있는 세계로 좀 더 가까이 다가가 감상할 수가 있다. 일반 시중

에서 거래되는 대부분의 그림 액자들이 일반 투명 유리로 끼워 판매한다. 이 투명 유리에도 미세하게 푸른 컬러가 느껴진다. 수많은 명작의 참모습을 유리 뒷면으로 감추어버리기 때문에 작품이 가지고 있는 그 깊이의 세계로 들어갈 수가 없다.

　그래서 오래전부터 이탈리아에서 유리를 끼우고도 작품을 감상할 수 있는 특수 무반사 무색삭 유리를 수입해 판매하고 있다. 이런 특수 무반사 무색상 유리는 1·2·3등급으로 나누어져 등급별 금액 차이가 있다. 특수 유리의 금액은 일반 유리 금액에서 약 10배 정도 비싸다. 특수 무반사 유리로 일반적인 액자에 끼운다고 하여도 액자 크기에 차이는 있겠지만 약 30~50만 원 정도면 가능하다. 1·2·3등급짜리 제품으로 특수 유리를 끼워도 등급별로 조금 섬세한 차이가 있을 뿐 작품을 감상하는 데 크게 지장을 주지는 않는다.

　그럼 처음부터 수준 높은 작품들을 특수 유리를 끼워 판매해야 하지 않을까? 그런데도 불구하고 시중에 판매되는 그림 액자를 판매하는 매장을 방문해보이도 모든 그림은 이직도 일반 유리를 끼워 판매한다. 특수 무반사 무색상 유리가 있다는 것을 그림 액자 전문 매장이나 화랑에서도 알고 있지 않을까? 그런데 왜 사용하지 않는 걸까?

04

요리와 인테리어

요즘 TV에서 방영하는 프로그램 중 요리 관련 프로그램이 많은 인기를 누리고 있다. 요리 문화를 지나 머지않아 클래식 문화권으로 진입해가는 하나의 흐름이라고 한다.

TV 프로그램에서 요리 경연을 하기 위하여 전문 요리사들이 출연하여 한 가지 요리 주제를 놓고 주어진 식자재로 정해진 시간 내에 얼마나 맛있는 요리를 만들어내는가. 그 짧은 시간 속에서도 맛깔나는 음식을 만들며 최선을 다해 요리 작품을 완성한다. 같은 식자재로 요리를 하더라도 사람마다 각자의 레시피와 테크닉으로 아주 다른 맛을 만들어낸다. 이 얼마나 신기한가. 음식을 잘하는 사람들을 두고 타고난 손맛이 별도로 있다고들 이야기한다.

그 타고난 요리 실력에 사람들은 열광한다. 이렇게 만들어진 요

리는 시각적으로나 후각적인 면에서도 요리의 최고봉을 찍는 것과 같다. 우리 옛말에 보기 좋은 떡이 먹기도 좋다고 하지 않던가. 아마도 미식가들의 심사에도 그 부분에 높은 가산점을 줄 것으로 본다. 또는 전문 요리사가 출연하여 자기 나름대로 특별한 요리를 만들어내는 경연대회. 그 요리를 심사하기 위하여 유명 연예인과 미식가들이 집중하고 관심을 보이며 심사를 하는 과정을 관객들도 아주 흥미 진지하게 바라보며 즐기는 모습 들은 시청률을 높여준다. 사전에 준비된 똑같은 식자재지만 어떤 요리사가 자기만의 레시피를 가지고 요리를 하느냐에 따라 맛의 차이가 현저하게 다르니 말이다.

인기를 끌고 있는 요리 경연대회와 같이 홈인테리어 분야에서도 매년 이른 봄날이면 개최하는 건축 관련 박람회를 연다. 홈인테리어의 다양한 분야에서도 도배 한 분야를 선정하여 여러 디자이너가 관람객 앞에서 도배지 초이스를 할 때 어떻게 감성과 감각을 최대한 살려내는지, 디자인과 섹션별 컬렉션을 구분해 상세한 설명을 하고 도배지 트렌드에 관해 앞으로의 비전을 제시한다면 벽지에 대한 일반적인 고정 관념을 고차원적으로 끌어올릴 수 있는 계기가 되지 않을까! 이 분위기를 이어 끝없이 펼쳐지는 독창성에 대해서도 깊이 있게 풀어낸다면 관람객들에게 찬사를 받음은 물론 지금까지 한 번도 대중들 앞에서 소개되지 않은 도배 분야의 디자이너에게 많은 갈채를 보내는 특출한 자리가 된다면 보람이 있는 행사가 되지 않을까?

이어지는 이벤트로 전문 디자이너와 시공 장인이 한 팀이 되어 자기들만의 감각적인 디자인과 컬러를 선정하고 홈인테리어 디자이너와 일반 관람객이 동일하게 심사를 하는 경연대회를 개최한다면 이 또한 홈인테리어의 새로운 장을 여는 좋은 기회가 되리라 본다. 도배를 주제로 경영 대회가 열린다면 아마도 홈인테리어 도배 분야가 어떠한 과정을 통해 완성되어 가는지 리얼하게 보여주고 관람객에게 신선한 감동을 심어주리라 생각해본다. 일반적으로 도배하는 것을 아주 간단하게 생각할 수도 있지만 실제로 숙련공인 도배사가 직접 벽지를 시공 마감까지 하는 것을 보면 도배를 간단하게 시공하는 것으로 생각하는 일반 관람객에게 '도배가 많은 테크닉이 필요한 최고의 기술을 요구하는 직종이었구나' 하고 감탄하게 할 것이다.

박람회에서 관객에게 보여지는 것 외에도 벽지 시공에는 고도의 기술을 요구하는 부분들이 수없이 많이 있다. 때론 현장에서 수입 벽지를 시공하면서 신중하게 검토해야 하는 경우가 있다. 높은 가격대의 수입 벽지가 오리지널 실버 컬러의 금속 질감 벽지일 경우 풀칠을 하고 접어놓게 되면 접힌 부분에서 접힌 자국이 생겨 사용할 수가 없다. 또는 무광에 민감한 벽지일 경우 일반 시공 공법으로 벽지와 벽지 연결 부분을 롤러로 접착하는 공법으로 시공을 하면 벽지가 건조되고 나서 서로 연결되는 자리가 롤러로 인해 변색이 일어나 사용할 수 없게 되는 경우 등등 다양한 시공 공법들이 그 제품마다 있으므로 특별히 참고하여 시공에 임해야 한다.

이처럼 모든 벽지의 시공 방법을 다 보여줄 수는 없지만 한정된 시간에 관객에게 보여주는 현장감 넘치는 이 기획은 다양한 디자인과 수준 높은 실력의 숙련공이 함께 어우러지는 작품 세계로 많은 관람객에게 잔잔한 감동을 줄 것이다. 동일한 공간 속에 단순한 벽지로 시공했는데 어떻게 이처럼 사뭇 다른 느낌이 들까? 한 공간을 벽지 한 가지로 연출한 것뿐인데 이처럼 멋지단 말인가! 그 마감된 벽지를 보고 관객들은 하나같이 감동하며 아낌없는 갈채를 보낼 것이다. 이 기획의 흐름을 타 연장 선상에서 관객들의 추천을 모은 다음 경연대회에서 원하는 품목은 무엇인지 설문 조사를 해서 홈 인테리어의 전 분야를 세분화하여 일반 대중의 이슈가 될 수 있는 부분을 선별 채택하여 경영 대회를 개최한다면, 우리가 몸담은 공간들이 새로운 기류를 만나 또 하나의 신세계가 열릴 것이다. 매해 봄이 오면 건축박람회가 열린다. 그리고 홈인테리어 파트의 이벤트도 함께 열린다. 이와 더불어 황홀한 벽지 한 폭 속에 봄이 찾아온다.

전원생활의 로망

많은 사람이 도심에서의 복잡한 생활을 언젠가는 벗어나고 싶어 한다. 어느 정도 나이가 들면 전원으로 돌아가야지 하며 저마다 전원생활에 대한 로망을 가지고 있다. 그러나 전원으로의 이전이 말처럼 쉽지는 않다. 경제적인 문제가 해결된다고 해도, 막상 가려고 마음으로 결정하여도 어느 곳으로 어떻게 갈 것인가. 여기서부터 풀어야 할 난제들이 있다.

우선 몇 가지만 생각해본다면 우리가 지금 생활하는 이 도심에 오랜 세월 길들어져 있다는 데에 한 맥을 짚어본다. 나를 중심으로 촘촘히 짜여 있는 생활 방식들이다. 지금 내 주위에 가까이 포진하고 있는 생활 필수 요소들, 그중에서도 무엇보다 나이가 들면서부터 종합병원이 가까이 있는 것이 매우 중요하다. 또한, 오랜 세

월 같이한 다양한 인맥들, 문화 활동 등등 어느 하나도 소홀히 다룰 수 없다는 것이다. 멀리 떨어져 있다 보면 본인이 원하든 원하지 아니하든 상관없이 모든 환경이 점점 멀어지기 때문이다. 이 부분들을 감내할 수 있을까. 그리고 본인의 생활 패턴에 따라 다양하게 접해오던 환경 역시 져버리기엔 생각같이 간단하지가 않다. 자식과 친인척 간의 왕래 역시 처음에는 호기심에 또는 인사치레로 방문하지만 그 또한 일시적인 것에 불과하다.

홈인테리어를 하면서 가끔 아주 멋진 전원주택에 상담차 방문을 해보면 제일 먼저 외로움을 많이 이야기한다. 이곳으로 이주하고 세월이 흐르면서 많은 사람으로부터 서서히 잊히는 소외감을 이야기한다. 전원생활에 익숙하지 않다는 것이다. 태어나서부터 오랜 세월 도심에 길들어져 있는 생활 방식을 어느 한 순간부터 아주 다른 세계로의 귀환이란 말처럼 단순하지가 않다. 반대로 전원에서 평생을 생활해온 분들이 모처럼 도심으로 나들이를 하여 며칠만 생활하다 보면 하는 이야기는 "야! 이처럼 정신없는 곳에서 어떻게 살지! 나는 공짜로 모든 걸 다 준다고 해도 못 살 것 같다. 아마도 생활환경의 변화는 중년이 지나면서 많이 느껴지는 것 같다. 삶과 생활 습관을 바꾸려면 오랜 기간 사전 연습이 꼭 필요하지 않을까? 전원생활에 뜻이 있다면 과연 그곳에서 살 수가 있을까부터 냉정하게 생각해보아야 한다.

평소 잘 알고 지내는 고객분께서 양평에 전원주택을 구매하셨다고 인테리어 공사를 부탁해왔다. 그리고 디자인 견적을 제시하고

인테리어 공사에 착수하였다. 그 고객분은 도심의 생활을 하루 속히 정리하고 공사가 마감되면 이곳으로 이주를 하려 한다며 전원생활에 대한 큰 로망을 이야기하면서 한껏 부풀어 있었다. 그런 고객에게 "이주는 좀 살아보시고 천천히 하셔도 되지 않을까요?"라고 말씀을 드리니 무슨 말을 그렇게 서운하게 하느냐고 매우 기분 상해하신다. 그리고 한 보름 정도 지나 다시 한번 권유를 해보았다. 그때 역시 별 반응이 없었다. 그리고 공사가 마감에 이르렀을 때 다시 한번 이야기를 하면서 대안을 드렸다. "정 그러시면 이주하시는 것은 좋으나 도심에 지금 살고 계신 집은 매도하시지 마시고 이곳에서 한 6개월이나 1년 정도 살아보시고 마음이 흡족하시면 그때 전원으로 이주를 진행하시면 어떠할지요." 하고 정중히 제안을 드리니 그때 생각해보겠다고 하시고 공사를 마감하고 바로 그 꿈꾸던 전원생활에 입성하셨다.

그리고 그 일을 까맣게 잊어버리고 얼마나 세월이 지났을까 그분으로부터 도심에 있는 집에서 만나자고 연락이 와서 찾아뵙게 되었더니 무척 반가워하시며 그때 조언해주셔서 정말 감사하다고 이야기를 하신다. 몇 개월 동안 전원에서 살아보았는데 처음에는 자연과 환경이 너무 좋아서 참으로 행복했다 하시며 한 6개월 정도 전원생활을 해보니 어느 날부터인가 적적하고 외롭고 아무도 찾지 않는 무인도에 와 있는 듯한 소외감 때문에 다시 살던 이 집으로 돌아와 주말에만 가끔 올라가 전원에서 생활할까 한다고 말씀하신다. 처음엔 전원생활에 자신감이 가득했는데 생활 습관을 바꾼다

는 게 생각보다 무척 힘들다고, 여기 살던 곳으로 돌아오니 마음이 한결 편안해졌다고 하신다.

사람은 습관에 의해 길들여진다고 한다. 전원에 길들여지려면 몇 개월, 아니 몇 년이나 필요할까? 로망을 꿈꾸는 그 생각 자체가 몇 배 행복을 심어줌으로 로망을 가슴에 품는 것은 그 무엇보다 삶에 큰 희망과 비전을 가져다준다. 행복이란 마음속에 간직하고 많은 상상을 연출할 때 최고의 클라이맥스까지 희열을 만들어낸다.

임대와 보상

우리가 사는 도심에는 주거공간을 전·월세로 임대받아 생활하는 사람이 무척 많다. 전·월세로 임대를 받아 생활하다가 이사를 나갈 때 다양한 분쟁들이 일어난다.

언제부터인가 전·월세로 이사를 들고 나갈 때 그 집 내부 공간에 보존 상태를 나름대로 점검을 해보고 파손된 부분이 있는지 상태를 확인 여하에 따라 세입자와 집주인 간에 보상 문제가 심각해 법적인 문제로까지 야기되기도 한다. 건축주는 원상복구를 원한다. 세입자는 말도 안 되는 이야기를 한다면 항의한다. 상업공간인 사무실이나 영업장소의 경우 임대를 받아 세입자의 필요에 따라 실내 인테리어를 하여 사용하다가 이사를 나갈 때 새로 들어오는 세입자가 지금 상태대로 사용하겠다고 한다면 그대로 누고 이사를 나

가지만 대부분은 처음 입주할 때 그 상태로 원상복구를 해주고 나간다. 전·월세 계약서에도 명시가 되어 있다. 이점에 대하여 누가 문제를 제기하지 않아도 통상적으로 일반화되어 있다.

약 10년 전부터 고급스러운 인테리어와 모든 집기 가전을 갖추어 임대하는 가격대가 아주 높은 원룸들이 생기기 시작하였다. 그 고급 원룸은 몸만 들어가서 살 수 있도록 모든 것이 완벽하게 갖추어져 있다. 예를 들어 본인의 의류와 간단한 생필품 및 먹을 식자재만 가지고 가면 생활할 수 있게 말이다. 식생활을 하면서 살기에 5성급 호텔보다 편리하게 되어 있는 것이다. 또한, 이러한 고급스러운 원룸만을 선호하는 젊은 층들의 수요가 아주 많이 늘어나고 있다고 한다. 그 원룸에 입주하여 생활하다 이사를 나갈 때 세입자와 건물 관리인과 함께 기존에 설치된 가구 및 생활 집기 등 기타 부분 전체 공간에 손상 여부 등 현재 보존 상태를 철저히 점검한 다음 그 손상 여부에 따라 보상을 해야 한다. 물론 입주할 때도 같은 과정을 거쳐 두 사람이 합의에 따라 계약을 체결하였다. 임대차 계약서에도 상세하게 기록되어 있다.

그러나 가끔 특이한 경우가 일어난다. 일반 주택에서 전·월세로 몇 년간 살다가 이사를 나갈 때 손상된 부분들이 있다면 간단한 문제로 해결되지 않을 때가 있다. 한 세입자가 홈인테리어가 아주 잘된 고급 저택에서 4년 동안 살다가 이사하게 되었다. 그런데 집주인이 이사 나갈 집에 인테리어 전문가를 불러 상세하게 살펴보고

손상되고 파손된 부분들을 하나하나 점검을 하여 그 부분에 대해 디테일하게 견적서를 작성해 그 자료를 증거로 이사 나갈 세입자에게 보상을 요구한다. 이 난처한 문제를 어떻게 보아야 하는가? 월세나 전세를 몇 년 살다가 나가는데 너무 야박하지 않은가.

하지만 그 또한 간단히 볼 문제가 아님을 짐작하게 한다. 그 보상을 요구하는 금액이 몇천만 원이 넘는다면 심각하다. 고급 저택에 이사를 들어갈 땐 현재 보존 상태를 서로가 잘 확인하고 그 상태에 대해 서로의 서명 계약이 꼭 필요함을 인지하여야 한다. 서로 확인 절차도 없이, 그 부분에 대한 분명한 계약 체결도 없이 몇 년이 지난 후 자칫하면 세입자는 큰 손해를 볼 수 있다. 홈인테리어 소재의 많은 부분이 소모품이기도 하지만 세월과 같이 수축 팽창 등으로 퇴색 마모되어감을 고려하여야 한다. 그 현장에 사용한 시공 자재가 소모품으로 인하여 오랜 시간이 지나 생긴 다양한 원인 외에 별도로 기존의 고급 자재를 사용상의 부주의로 많은 파손이 발생할 수도 있으며 또는 여타의 실수로 파손했다면 세입자가 그 책임을 져야 한다.

예를 들어 바닥에 최고급 원목 마루 또는 최고급 대리석이 시공되어 있다면, 또는 고급 원목 수종으로 문, 몰딩, 걸레받이 기타 등등으로 시공이 되어 있다면 사용상의 부주의로 하자가 발생하면 그 부분을 보수하는 데 큰 비용이 들어간다. 고급 원목 마루 한 평에 백만 원이 넘는 자재들이 있기 때문이다. 하지만 앞에 살던 사람 또는 살면서 시간이 흐름으로 인해 자연적으로 훼손이 되어가는 소재일 때 처음부터 하자가 있는 것을 모르고 전체적인 것을 책임을

져야 한다면 큰 분쟁으로 치달을 수 있다. 그러므로 입주 전에 파손 부분 등을 자세히 검토하여 상세하게 사진을 찍어 자료를 상호 간에 남겨놓는 것이 무엇보다 중요하다.

이처럼 사전에 준비하므로 큰 분쟁은 막을 수 있다. 사전 준비를 하지 않고 보상 문제가 제기될 때 그 파손 부분에 대한 보상 금액이 상상을 초월한다면, 그리고 그것으로 인하여 그 금액만큼 공탁을 걸고 보증금을 내어주지 않는다면 얼마나 심각한 분쟁으로 야기될까? 실제로 이런 일들은 심심치 않게 일어나고 있다. 결국, 전세를 살다 나가는 사람이 사전 대비를 못함으로 생각지도 않은 황당한 일을 당했다고 말한다. 그러나 집주인은 세입자가 자기 집처럼 소중하게 관리를 안 함으로 파손이나 훼손이 된 부분들을 보상을 청구할 수밖에 없다. 훼손된 부분을 원상을 시키기 위해서는 큰 비용이 들어가기 때문에 당연히 보상을 청구할 수밖에 없다고 봐야 한다. 이처럼 쌍방이 철저하게 사전 확인을 못함으로 일어난 분쟁 사태는 간단하게 해결될 문제가 아님을 인지하고 그때야 비로소 합의점을 찾아보려고 애를 쓴다. 그러나 이미 쌍방은 막대한 피해와 함께 분쟁으로 치닫고 있다.

박람회

매월 다양한 분야에 각종 박람회가 국내외에서 개최되고 있다.

오랜 역사와 전통을 가진 박람회에 참석하기 위하여 많은 기업이 야심 찬 기획 속에 박람회 출품작을 준비한다. 국내외 기업들을 초청하며 대규모로 개최되는 각종 박람회는 대중들의 많은 관심 속에 최신 디자인 트렌드를 내놓으며 화려하게 개막을 한다. 그 박람회에 출시되는 품목과 브랜드 등을 관람하기 위해 관련 업체의 사람들과 또는 새로운 아이템을 찾기 위한 전문가들 그리고 박람회에 관심이 많은 일반 관람객이 구름처럼 모여든다. 몇몇 특수 박람회를 제하고 대부분의 전시품이 우리의 삶과 생활에 밀접한 관계가 있기 때문이다.

홈인테리어 업종에 종사하는 분들 대부분이 건죽 관련 박람회만

을 주로 관람하러 간다. 홈이라는 공간은 우리가 삶을 살아가는 특별한 공간이다. 그러하므로 정말 헤아릴 수 없을 만큼 다양한 공간 연출이 필요하다. 어느 공간이든 언뜻 바라보기에는 그 디자인이나 그 컬러가 동일해 보일지 모르나 디테일하게 들어가 보면 정말 다양한 변수로 변화무상함을 볼 수가 있다. 그렇기에 많은 고객들이 새로운 트렌드와 신소재로 홈인테리어를 마감하고 나면 고객은 무한 감동을 한다. 이처럼 다양하고 변화무상한 공간연출이 필요한 공간이 바로 홈인테리어 공간이다. 이처럼 무궁무진한 디자인 연출을 하기 위해서는 그 이상의 상상력과 창의력으로 신선한 창의성을 연출하여야 한다.

그러한 창작의 아이템을 찾기 위해서라도 다양한 각종 박람회를 찾아 관람하고 다른 업종의 창작품들을 깊이 있게 관찰한 후 감동과 감탄할 수 있어야 한다. 우리는 언제부터인가 본인도 모르는 사이에 나름 본인만의 편견을 갖고 있다. 나름 무엇은 되고 무엇은 안된다고, 이런 점은 찬성하고 이런 점은 반대한다는 틀이 형성되어 있다는 것이다. 본인 스스로가 싫어하거나 취향이 아닌 것은 제외하고 본인이 선호하는 마감 자재만을 초이스하려고 한다. 그러나 한번 생각해보자. 우리는 매번 새로운 고객을 만나 디자인 트렌드를 염두에 두고 신소재를 선택해야 한다. 이 선택이야말로 디자이너로서 꼭 지켜져야 하는 기본이다.

디자이너 본인의 폭넓은 견문을 쌓아가기 위해서도 다양한 박람회를 관람하여야 한다.

우리가 수행하는 프로젝트와 아무런 관계가 없는 것 같은 박람회이지만 아예 상상조차 할 수 없는 기발한 창작을 만나게 될 때 그 창작품들은 그들만의 다른 범주의 세계가 된다. 그들은 그 창작품으로 미래를 향해 과감하게 서로서로 견인해가며 하루가 다르게 발전하고 있다. 한 시대를 관통하는 또 다른 업종의 창작품들이야말로 홈인테리어 디자이너의 감각적인 감으로 관심 깊게 관람하여야 한다. 더 나아가서는 우리가 몸담고 있는 홈인테리어 분야와 최대한 접목을 시켜야 하는 아주 중요한 분야이다.

　그 전시회에 출품된 작품들은 전 세계를 향해 출사표를 던지기 위해 얼마나 많은 날을 깊이 있게 창작에 정성과 열정을 다했을까 생각해본다면 모든 전시품을 간단하게 보아 넘길 제품들이 아님을 알 수 있다. 수많은 전시품 속에는 신제품으로 디자인 트렌드 면에서 특출나게 앞서가는 제품들이 국내뿐 아니라 전 세계 시장을 겨냥한 전초전으로 출사표를 던진 제품들이 굳건하게 자리하고 있다는 점이다. 이들 제품을 보면서 '아! 정말 창작을 잘했구나!' 하고 알아볼 수만 있다면 감탄과 환호가 저절로 나올 것이다.

　이런 귀중한 박람회는 며칠 안 되는 짧은 전시 일정이 끝나면 1~2년을 기다려야 다시 한자리에 집결한다. 이처럼 소중한 박람회를 다시 보고 싶어도 어디에 가도 전체적인 작품을 볼 수가 없다. 나는 한 30년 전에 어느 박람회를 보고 감동을 하여 무려 박람회 기간 내내 시간을 내어 계속 관람을 했던 적이 있다. 그 이후로 어떠한 박람회나 소규모 전시회라도 시간이 허락만 한다면 날

려가 신선한 작품들을 보면서 감동하며 무한한 상상을 하였다. 우리와 아주 가까운 곳에서 눈 앞에 펼쳐지는 신세계들 얼마나 귀중한 박람회인가. 이처럼 다양한 업종의 박람회를 자주 관람하다 보면 처음에는 큰 느낌과 보는 즐거움이 없을 수 있다. 아마도 전체 20~30% 정도밖에 보이지 않던 디자인 제품들이 전시회를 거듭 관람을 할수록 점점 많은 부분이 보이기 시작하기 때문일 것이다. 그때부터는 오히려 다른 업종의 전시회에 더욱 많은 관심을 끌게 되므로 모든 전시회를 포괄적으로 관찰하는 마음에 큰 스펙트럼이 형성되는 것을 볼 수 있다. 이쯤 되면 디자인의 상상력이 몸과 마음을 황홀한 환상의 세계로 날아오르게 한다. 우리는 미래를 향해 창작을 꿈꾸는 홈인테리어 디자이너가 아닌가.

가정 내 안전사고

키 큰 서랍장이 앞으로 넘어져 어린아이가 크게 다쳐 많은 사람이 충격을 받는 사고가 발생했다. 우리가 생활하는 가정의 공간에서도 생각 외로 적지 않은 안전사고가 빈번하게 발생하고 있다. 주거공간 내에서도 아무런 의심 없이 일상적으로 사용하고 있는 제품이 때로는 상상외로 발생하는 사고는 크나큰 불상사와 때로는 돌이킬 수 없는 큰 아픔과 피해를 준다. 가정에서 빈번하게 일어나는 사고 중에 몇 가지만 생각해본다.

주거공간 안에서 제일 많이 사용하는 주방 싱크대 상부 수납장은 이상이 없는지? 상담하기 위하여 가정을 방문하게 되면 습관적으로 양해를 구하고 싱크대 개수대 위 상부 장을 열어본다. 그럼 대

부분 가정에서는 개수대 위에 있는 상부 수납장 안에 접시, 주발 등 도자기류나 크리스탈 유리 컵 제품들을 선반 가득 올려놓는다. 예를 들어 그곳 싱크대 상부 수납장에 올려진 접시, 도자기류, 유리컵 용기들을 꺼내어 큰 여행용 가방에 담아 들어보면 혼자서는 옮길 수가 없을 정도로 그 무게가 대단하다. 이처럼 싱크대 상부 장이 엄청난 무게를 감당하기에는 무리임을 알 수 있다.

싱크대 상부 장 문이 닫혀 있는 지금 상태에서 측면을 자세히 살펴보면 장 하단 부분이 아래로 많이 휘어 있음을 확인할 수 있다. 현재 눈에 보일 정도로 아래로 휘어져 있다면 상당히 위험한 상태이다. 싱크대 상부 장이 가중한 무게를 견디다 못해 무너져 내린다면 상상을 초월할 정도로 큰 사고로 연결된다. 다행히 사람이 없을 때 무너진다고 하여도 귀중한 용기들이 파손으로 큰 피해를 보게 된다.

그 원인은 다양한 이유가 있겠지만 무엇보다도 싱크대 상부 장을 사용한 지 5~6년 정도까지는 그 엄청난 하중을 견딜 수 있으나 오랜 시간이 지나면 모든 부분이 노화되어 기능을 조금씩 상실하게 되므로 가능하면 무거운 용기는 히부 장이나 키 큰 장에 수납하기를 권장한다. 사전 준비를 제때 하지 못하고 이 위중한 상태를 내버려 둔다면 대형 사고로 이어질 수밖에 없다. 그때 사고를 수습하면 이미 그 피해는 돌이킬 수 없다.

또한, 현관 바닥, 욕실 바닥이 매우 위험하다. 우리가 생활하는 공간 중에서 제일 많이 사용하는 부분은 현관 그리고 욕실, 다용도

실이다. 이곳의 바닥이 미끄러우면 낙상 사고가 발생할 수 있다. 실제로 현관 바닥에서 넘어지거나 욕실 바닥에서 넘어져서 골절사고가 빈번하게 발생한다. 현관과 욕실, 다용도실은 거실 높은 곳으로부터 아래로 바로 진입하는 곳이므로 무의식중에 미끄러움에 대한 대처 준비가 바로 되지 않을 수 있기 때문이다. 현관, 욕실, 다용도실의 바닥은 미끄럼 방지 타일을 사용하여야 한다.

낙상 사고에 대한 사전 대비가 필요하다. 천장 조명 낙하 사고의 대표적인 거실 등 또는 식탁 등의 경우 일반적으로 생각하는 것보다 무거운 제품들이 많다. 시공 전에 시공할 천장이 달고자 하는 조명의 무게를 오랜 기간 견딜 수 있는지 특별히 검토하여야 한다. 당장 달기에는 문제가 없을 수 있다. 하지만 오랜 세월 그곳에 매달려 있어야 한다면 신중히 검토해야 한다. 무거운 중량을 견디지 못한다면 시공 방법을 견고한 부분인 천장 위 옹벽에 앵커볼트를 박아 고정하는 방법을 모색하여야 한다. 일반적으로 생각하는 것보다 오랜 시간 천장에 30~40kg를 달아놓으면 하중을 견디지 못하여 조명이 떨어지거나 천장이 휘어 내려 사고가 발생한다.

한겨울에 다용도실 외벽 또는 발코니 등에 단열 부족으로 인한 결로 동파 사고가 자주 발생한다. 기존 단열 페어 글라스에 한 번 더 16~22㎜ 페어 글라스를 덧붙이는 공법으로 냉난방에 많은 도움을 준다. 실제로 LH 공사 시범 주택 전시장에 가보면 단열 페어 글라스에 대한 실험 샘플을 만들어놓고 적극적으로 권장하고 있다. 페어 글라스를 한번 덧대는 것으로 인하여 한겨울에 동파 사고

를 미리 방지할 수도 있음은 물론 세계 기상이 온실화되어가는 요즘 뜨거운 열기를 차단하는 데 많은 도움이 된다.

이 페어 글라스 단열 공법은 생각보다 큰 비용이 들어가지 않는다. 가까운 홈인테리어 매장에서 견적을 의뢰해보면 바로 금액을 확인할 수 있으며 시공은 하루면 가능하다. 여기서 꼭 참고해야 할 중요한 내용은 단열 페어 글라스를 시공하기 전 기존 유리에 선팅지나 필름이 부착되어 있는 경우 꼭 제거하고 시공해야 한다는 것이다. 선팅이나 필름이 부착돼 있으면 뜨거운 태양열로 인한 유리와 유리 사이의 열로 인해 유리 파열 사고가 날 수 있다.

09

고수와 만남

고객과 만남은 현시대를 성공적으로 삶을 살아가고 있는 대가들과 소중한 만남이다.

또한, 고객 한분 한분은 어느 분야에선가 금자탑을 쌓아 올린 대가일 것이다. 최첨단 분야에서 또는 우리의 옛 전통의 맥을 이어온 분들, 세계 시장에 수출을 하시는 분 등 정말 다양한 분야의 고수 분들을 때로는 예술 분야의 대가, 세계적인 석각들, 그 한분 한분 만날 때마다 머리가 저절로 숙어진다. 새로운 고객을 만나 공사를 착수하기 전에 이분은 누구일까 어떠한 분야의 대가일까? 무척이나 궁금해진다. 그러기에 이분의 생활 공간에 인테리어 디자인을 시공하는 것에 대한 긍지와 보람으로 하나하나 신중하게 디자인에 임하게 된다. 이분들 나름대로 사선에 꼭 참고해날라고 하며 부탁

하는 부분들이 있다. 고객의 요구사항에 따라 전체적 디자인 콘셉트를 조율해 간다. 그러므로 고객과 함께하는 참신한 디자인은 홈인테리어 디자이너와는 아주 다른 모티브에서 출발하는 새로운 개념의 연출을 부여함으로 생각 외 높은 효과를 가져다준다.

고객이 특별히 부탁한 부분을 잘 녹여 구상하여 현실성 있는 디자인으로 연출하므로 상상외 큰 효과를 거두기도 한다. 그는 누구인가? 이 시대에 성공한 대가가 아닌가?

때로는 한 부분만을 부탁할 때도 있다. '우리 집은 조명 연출에 최선을 다해주기를 바란다.' 그럼 조명으로서 연출할 수 있는 디자인으로 최대한 집중을 한다. 모든 홈인테리어 공사에서 LED 조명 교체는 필수다. LED 조명을 사용하면서 전체 조명을 감성적 간접등으로 직접 불빛이 보이지 않도록 연출하고 밝기 조절을 디밍으로 하고 필요에 따라 별도로 한 라인을 추가로 설치함으로 원하는 최대한 밝기를 극대화할 수 있도록 한다. 또한, 조명 컬러는 4,000개의 컬러를 기본으로 하고 별도로 필요한 공간에 컬러를 한두 가지 세팅을 하므로 분위기 연출이 필요하도록 별도 컬러 삽입을 한다. 최근에는 간접 조명을 위주로 자유자재로 연출할 수 있도록 다양한 디자인으로 출시된 수입 몰딩들이 클래식 또는 모던한 디자인에 사용할 수 있도록 잘 만들어져 있다. 이 몰딩들의 특징은 간접 조명으로 몰딩을 사용할 수 있도록 제작이 되어 있으며 그 제품의 특징은 천장 몰딩은 기본이고 걸레받이, 코너, 아트월 등등 원하는 곳 어디에나 사용할 수 있도록 다양한 디자인으로 모든 몰딩이 간

접 등 몰딩으로 시공할 수 있도록 제작이 되어 있다는 것이다. 이들 제품을 사용함으로 고객이 원하는 어느 곳이건 간접 조명이 가능하다.

또 다른 고객은 우리 집은 가능한 한 많은 벽을 오픈할 수 있도록 부탁하기도 한다. 열린 공간을 연출하려면 많은 어려움이 뒤따른다. 우선 구조상 벽 철거가 가능한지 건축사와 상의를 하여 지역 구청에 허가를 받아 그 프로젝트 디자인에 임해야 한다. 그 또한 제작 시공상에 상당한 아이디어가 필요한 부분이다. 평소에는 누가 보아도 기존 벽처럼 보여야 하며 필요에 따라 벽을 한 면으로 열거나 천장으로 접어 올려 정리를 한다. 이 역시 기존의 홈인테리어 구조물처럼 공간 확장에 큰 흔적을 남기지 말아야 하는 고도의 기술이 필요하다. 이처럼 고객분들은 전 세계를 순례하면서 본인이 보고 감동한 작품들을 스케치로 그려 보여주기도 하시고 때로는 사진이나 영상으로 촬영하여 보여주시면서 부탁하기도 한다.

다양한 분야에 희귀하거나 특출한 디자인을 보게 된다. 최근에는 정말 최첨단 하드웨어가 상상외로 많이 출시되었다. 우리가 일반적으로 상상하기 어려울 정도의 크기나 무거운 하중을 감당하는 하드웨어들이 있다. 이처럼 아주 다양한 요구들을 고객분의 부탁으로 그 내용을 상세하게 메모하여 그 메모에 담긴 내용을 디자인으로 옮겨 다시 미팅하면서 현장이 진행되어 간다. 모든 현장이 그러하듯이 한 현장 한 현장에서 그분들만의 독특한 공간으로 연출하

기 위하여 최선을 다한다. 새로운 디자인에 도전하면서 상상의 벽을 깨며 완성 후 최고의 보람을 갖는다. 이 모든 것이 이 시대를 관통해가는 대가분들이 부탁한 창작 아이디어들이 나에게 주는 최고의 선물이다.

현장을 촬영하며

홈인테리어 화보집을 출간하기 위하여 완성된 현장에 사진작가를 초빙하여 현장 촬영을 시작하였다. 그리고 그날 촬영한 화보 영상을 다음날 이메일로 받아 컴퓨터 모니터로 작품 사진들을 한 컷한 컷 한참을 살펴보았다. 무엇인가 마음에 들지를 않아 다음 날예정된 촬영을 취소하고 촬영한 사진을 수도 없이 보고 또 보았지만 어디에서부터 무엇이 잘못된 건지 원인을 찾을 수가 없었다. 그래서 외국 화보집 몇 권을 급히 구매하여 원인을 찾기 위해 넓은책상 위에 책들을 펼쳐놓고 왜 다르게 보이는지 확인 작업에 들어갔다. 그 결과 몇 가지 차이점을 확인할 수가 있었다.

1. 어느 각도에서 복표불을 촬영하는가 하는 문제늘. 예를 늘어

협소한 공간을 검토하여 본다면. 욕실의 좁은 공간을 촬영한다고 하면 그 협소한 공간에 카메라와 사진작가가 들어가기 때문에 사물과 카메라 렌즈와의 거리가 더욱 가까워지므로 영상에 잡힌 공간은 대부분이 세면기를 찍으면 양변기가 절반 이상이 잘리고 어느 한 곳이고 제대로 전체를 촬영하지 못한다는 점이다. 그렇다고 문밖에서 프레임을 걸치고 촬영을 하면 그 한 두 컷 정도이며 전체적으로 원하는 부분을 촬영하는 데 한계가 있다. 때문에 폭넓은 구도를 잡기 위해 많은 시도가 필요하다. 작가는 욕실 안에 들어가지 않고 촬영기만 넣어 감각적으로 셔터를 누르는 방법으로 수차례 촬영하면 목표물에 포인트를 잡아 좁은 공간이지만 최대한 넓게 담을 수 있다. 이 방법은 모든 좁은 공간에 활용함으로 좀 더 멀리서 전체 완성된 작품을 담을 방법을 찾아내었다. TV 드라마 촬영 현장에 가보면 가상 스튜디오를 만들어놓고 세트장 외곽에서 촬영하는 모습을 볼 수 있다.

2. 그 프로젝트를 수행한 디자이너가 생각한 전체 색감과 사진작가가 가지고 있는 색감에 차이가 있음을 보았다. 사진작가에게는 사진작가로서의 영역에서 바라보는 작품의 세계가 존재하고 있다. 이미 그 현장에서 화보집 촬영을 시작하면서 카메라에 사진작가가 원하는 컬러가 세팅되어 있다는 것이다. 사진작가는 어떠한 공간을 촬영할 것인가에 따라 촬영 전에 그들만의 컬러 선택에 많은 심혈을 기울인다. 하지만 이 화보집을 어떠한 콘셉트와 컬러로 갈 것인가를 디자이너가 우선 선택하여야 한다는 것이다. 사진작가가

임의대로 선택하는 컬러는 디자이너가 디자인을 실행하면서 생각한 컬러가 아닐 수 있기 때문이다. 그렇기에 사진작가가 선택한 컬러가 본인이 원하는 컬러인지 꼭 확인이 필요하다.

디자이너가 만든 작품이지만 사진작가의 손으로 넘어가면 그때부터 그 작가의 작품이 되어버린다. 하지만 그 현장은 디자이너의 현장이고 사진작가는 의뢰를 받아 화보집을 출간하기 위하여 촬영을 대신 해주는 작가다. 분명한 것은 사진작가는 디자이너가 원하는 느낌으로 색상을 맞춰주어야 할 것이다. 그러므로 구역마다 디자인 콘셉트가 다르고 컬러가 완전히 다른 점을 감안하여 그 콘셉트에 맞게 컬러를 정밀하게 조정하여 촬영에 임해야 한다.

3. 어느 시간대에 어느 공간을 촬영할 것인가 선택이 매우 중요하다. 오로지 조명에 의해 현장을 촬영한다면 조명의 밝기와 색감, 빛의 흐름에 대한 연출 등등 많은 기법을 동원하여 아무런 시간적 구애를 받지 않는다. 그러나 조금이라도 외부로부터 자연의 빛이 들어오는 곳이라면 그때는 많은 생각을 하여야 한다. 하나의 공간이 자연의 빛이 유입되면서 시각적으로 바라보는 현장의 느낌과는 화보집 속의 컬러 감도는 아주 다른 느낌으로 연출되기 때문 있다. 실제로 햇빛이 강하게 실내로 유입되는 맑은 날 한 공간을 1시간 간격으로 6시간 정도를 촬영해보면 그 결과는 하나의 거실 공간이지만 햇빛이 강하게 유입되는 시차에 따라 완전히 다른 느낌을 가져다준다. 이처럼 같은 공간을 촬영함에 있어서 치밀한 시간 계획이 꼭 필요하다. 그 집의 농향을 감안하여 아침에 또는 저녁에 해

가 질 무렵 아니면 날씨가 흐린 날 등등 외부로부터 들어오는 빛의 감도를 철저히 체크하여 작품에 강한 외부 빛으로 하여금 손상이 가지 않도록 촬영에 임해야 한다. 물론 카메라 장비가 특수 장비라면 촬영하고자 하는 작품에 또 다른 그 장비에 맞추어 새로운 촬영 기법으로 연출을 만들어내어야 한다.

4. 마감 디스플레이 코디가 완성되어야 한다. 국내 화보집들을 제작하는 사진작가분들을 폄하하는 것은 아니다. 사진작가가 하나의 작품을 촬영하기 위해 얼마나 많은 심혈을 기울여야 하는지 조금은 안다. 한 작품을 영상에 담기 위해 수십 번 찾아가 촬영할 시간 또는 날씨 등등을 조율하여 어렵게 때를 기다리고 그리고도 한순간의 찰나를 놓쳐버리는 안타까운 이야기들을 많이 들어보았다. 사진작가들의 그 강한 인내와 자존심은 여타 작품 세계와 동일한 경지를 가지고 있다. 홈인테리어 현장 화보 촬영은 대부분 한 현장을 단 1~2일 정도에 전체의 공간을 담아내는 촬영을 하다 보니 또한 짧은 시간에 영상 편집을 할 정도로 열악한 현실이 이분들의 작품 세계를 더욱 이렇게 만들기도 한다.

진정한 작가들은 흔히 말하는 화보를 멋지게 보이기 위하여 하는 포토샵 처리를 하지 않는다. 어떻게 하면 촬영하고 있는 현장을 작품 그대로를 담아낼 수 있을까에 혼신을 다하고 있다. 그 포토샵 처리는 자연스러운 하나의 공간을 인위적으로 연출하고 색감을 덧입히며 보정하여 안개막을 덧씌우는 작업에 불과하다. 사진 전시회에 가보면 그 사진 화폭 속에서 살아 있는 생동감이란 현실 그대

로 얼마나 잘 표현을 하였는가에 작품에 완성도가 담겨 있는지 느낄 수 있다. 그러나 보도되는 많은 화보를 볼 때 작품은 훌륭한데 코디가, 혹은 컬러가, 또는 너무 성의 없이 촬영하였구나! 하는 안타까움이 드는 작품을 만나면 왠지 씁쓸하고 답답함을 느낀다.

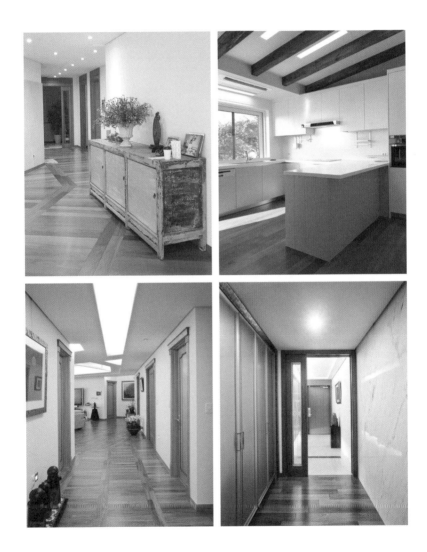

11

오버랩

　동료들과 영화를 관람하고 한자리에 모여 영화 감상에 관해 대화를 나누어보면 나름대로 큰 차이는 없지만, 영화가 주는 감동이 조금씩 다르다. 그 영화를 보는 사람마다 살아온 삶의 깊이만큼, 또는 나름 영화가 가지고 있는 스토리에 얼마나 몰입하여 관람하는 가에 따라 때론 본인과 아주 다른 느낌의 이야기를 내어놓기도 한다. 이처럼 한 편의 영화를 놓고 다양한 이야기가 끝없이 전개되어 간다. 또는 작품성 있는 영화를 다시 한번 영화를 깊이 있게 감상해 본다면 때론 다른 느낌으로 보이기도 한다. 이처럼 사람이 가지고 있는 감성과 지성의 수위는 단정 지어 가늠하기가 매우 어려운 것 같다. 문학 소설 또한 그렇다. 본인이 15세에 처음 접했던 소설을 10년 주기로 읽어도 다른 느낌으로 다가온다. 그가 살아온 경륜

과 세월이 읽고 있는 문학 소설 속에 오버랩되어 읽히기 때문이다.

그 문학 소설을 읽고 있는 당시 나의 감정과 지성이 또 한 번 개입되어 문학의 페이지를 넘긴다. 이 시대를 대표하는 유명 피아니스트 두 분을 초대하여 같은 무대에서 관객을 모셔놓고 같은 명곡을 각자 연주를 하여도 저마다 강렬한 울림으로, 관객을 사로잡는 경쾌한 테크닉으로 시작하여 명상적인 선율에 흐름을 낭만적인 분위기로 연주는 하지만 사뭇 다른 진한 감동과 여운을 준다. 그 연주곡에 연주자의 극적인 감성과 함께 연주가 완성되어감으로 연주자마다 또 다른 천상의 세계로 감동을 연출해내기 때문이다. 그러므로 동일한 작품의 공연을 몇 차례씩 보아도 볼 때마다 감동이란 큰 희열이 연이어 관객의 가슴을 사로잡는다.

예술가의 세계는 상상을 초월한다. 그러므로 관객은 흥분하고 환호하며 무한 감동을 한다. 이처럼 스펙트럼의 둘레나 파워를 단정지어 이야기할 수가 없다. 같은 업종에 같은 일을 하고 있지만 동일한 전시회를 보고 느끼는 디자인적 감성은 사람마다 사뭇 다를 수밖에 없다. 각자가 병행하고 있는 디자인과 실행들이 저마다 스타일과 그 흐름에 과녁이 되어 사물을 관찰하고 있기 때문이다. 또한, 그 자신이 바라보는 나름 독창적인 그만의 작품 세계가 엄연히 존재한다. 그러므로 타고난 저만의 감각과 감성, 경륜 등이 그 작품과 함께 투영될 테니 각자 다를 수밖에 없는 것이다.

홈인테리어를 의뢰한 고객도 본인의 주거공간에 하나의 작품을 완성하기 위하여 본인이 살아야 하는 공간 디자인에 대한 다각적인 의견을 주는 것 또한 매우 긍정적 액션이 된다. 상업공간 인테리어와 달리 한 가족만을 위해 구성하는 인테리어이므로 그 부분에 충분한 의견을 제시해주는 것은 실행에 앞서 많은 도움을 준다. 예를 들어 '우리 딸은 깔끔하게 정리 정돈을 잘하는 아이입니다. 수납장 제작에 신경을 써주세요!' '우리 아들은 스포츠용 소품을 많이 가지고 있답니다. 어떻게 정리를 하는 것이 좋을지 사진을 보여주면서 부탁합니다.' 또는 '우리 가족은 영화 관람, 독서를 좋아합니다.' 등 다양한 취향에 대한 의견제시가 무엇보다 중요하다.

또한, 다른 차원에서 의뢰인은 실질적으로 홈인테리어와 아주 다른 세계의 전문가이지만, 그분만이 가지고 있는 또 하나의 영역으로 접근하는 방법 또한 매우 흥미롭고 현실적인 일이 아닐까?

나는 평소 건축 구조학에 관심이 많다. 자연과 친환경에 대해 좀 알고 있다. 오페라 또는 음악 등 그만이 타고난 테크닉과 월등한 자질과 감각이 있다면 그 감각적인 에너지가 이 프로젝트에 클로즈업되어 준다면 큰 시너지 효과로 작품은 극대화되지 않을까? 다른 영역의 세계에서 스스럼없이 던지는 디자인에 대한 팁, 단편적인 생각들은 진지한 토론을 통해 초현실적 감각으로 살아날 수 있다. 편견 없이 던지는 서술적인 말 한마디에 바로 '예!' 하고 인정한다. 그 또한 전문가이기 때문이다. 이처럼 다양한 순간의 생각들은 하나의 목적을 향해 오버랩되어 작품으로 형성화되어 간다. 많은 프

로젝트를 실행하다 보면 실제로 고객으로부터 생각지도 못한 다양한 팁과 아이디어를 얻어 디자인에 도움을 받은 적이 꽤나 많이 있다. 예를 들어 서재에 한정된 공간 벽면에 많은 책을 수납할 수는 없겠냐는 고객의 물음에 '네! 알겠습니다.' 하고 바로 소장하고 있는 책들의 크기 별로 분리를 하고 높이와 깊이를 확인하여 분리된 권수와 전체 권수를 확인한 다음 시중에서 판매하는 일반 책장보다 두 배 이상 수납을 할 수 있도록 슬라이딩 책장을 최소한의 깊이로 제작하여 설치해드렸다. 완성된 책장을 보시고 무척이나 좋아하셨다.

그 책장을 제작한 이후 값진 경험으로 수차례 그 방법을 업그레이드하여 사용하고 있다. 또 한 번은 '우리 집은 병풍, 그림, 등등 사이즈가 큰 물건들을 소장할 곳이 마땅하지가 않아요. 어떻게 수납할 방법은 없는지요?'라는 질문에 '네! 연구하여 만들어드리겠습니다.' 대답을 드리고 많은 생각 끝에 기발한 아이디어로 현장 실험에 들어가 방에 붙박이장을 설치하면서 좌우 상단 서라운딩 몰딩으로 인해 조금 남는 공간을 이용해 벽면에서 2m가 넘는 높이에 폭은 30㎝, 깊이는 70㎝의 수납공간을 좌우로 두 곳을 제작했다. 그 작품을 보시고 감탄을 하신다. 때론 아주 큰 그림 액자일 경우 수납을 하기 위해 붙박이장 뒷면 공간을 이용해 측면에서 사용할 수 있도록 제작을 해드린 곳도 있었다. 우리 가정에 실질적으로 이처럼 큰 물건 들을 수납할 곳이 마땅하지가 않다. 그렇다고 창고가 별도로 있는 것도 아니다. 이 또한 몇 번의 실행을 걸치면서 하나의 특수 수납공간으로 자리를 잡아가고 있다.

필요에 따라 수납공간의 넓이 15~50㎝까지는 디자인에 지장을 받지 않고 제작이 가능하다. 붙박이장을 전면에서 바라보며 좌우 수납공간을 설치하고 표면을 벽체와 동일하게 도배지로 마감해서 붙박이장의 디자인을 한층 고급스럽게 업그레이드하는 것과 같다.

또한, 모든 가정에 소형 금고가 필요하다. 이 역시 설치할 곳이 마땅하지가 않다. 이들 금고를 잘 보이지 않게 설치하기 위해 많은 방법을 사용하고 있으며 매번 새로운 프로젝트를 실행할 때마다 금고를 설치하면 좋을 곳과 방법에 대하여 많은 생각에 잠긴다. 이처럼 고객의 부탁 속에 많은 지혜와 아이디어가 살아 있다. 그 순간적인 감성 디자인을 받는 순간 아! 찰나에 예! 하면서 때로는 전율을 느끼기도 한다. 왜 이런 기막힌 생각을 못 했을까? 그 신선한 아이디어와 고객의 부탁들은 몇 번이고 디자인 검토를 하여 두세 번에 걸쳐 실행하다 보면 또 하나의 구체화한 실물 디자인으로 자리를 잡게 된다. 새로운 디자인들은 다양한 생각들로 하나하나 구체화하여 완성되어간다. 그러므로 매번 새로운 고객을 만나면서 현실에서는 보이지 않는 신세계에 대한 기대감으로 마음을 설레게 한다.

화보집 인쇄

화보집을 출판하기 위하여 생전 처음으로 인쇄소를 방문하게 되었다.

찾아간 인쇄소는 국내에서 상당한 규모로 인쇄 업계에 많이 알려진 업체였다 사전에 방문하기로 약속한 시각보다 3시간 전에 찾아가 다양한 화보들의 인쇄가 진행되는 과정을 흥미진진하게 실펴보았다. '사진작가와 홈인테리어 현장 촬영을 하면서 이런저런 문제점들을 겪었으니 화보집을 인쇄하는 이곳에서도 아마도 흐름이 비슷하지 않을까.' 하는 나름의 노파심이 잠재하고 있었기 때문이다. 마침 다른 홍보물의 인쇄가 먼저 진행되고 있었다. 그때 인쇄하고 있는 홍보물은 백화점 광고 팸플릿이었는데 전 과정을 천천히 지켜보면서 마음속으로 화보집 인쇄에 펼쳐질 다양한 생각들이 머릿속

으로 속속 포착되어 들어왔다. 그러나 이곳에서 제작되는 많은 화보나 다양한 인쇄물들이 그들 나름대로 하나하나 디테일한 노하우와 가치관을 가지고 오랜 세월 제작되어 고객으로부터 인정을 받았으므로 오늘의 기업이 뿌리를 내리고 큰 기업으로 자리 잡고 있지 않았겠는가. 이곳은 그들만의 영역인 것이다. 나 또한 그들의 깊이 있는 가치관과 내 생각이 조금이나마 보탬이 된다면 나의 작품을 멋지게 펴낼 수 있지 않을까. 여기서 그들과의 대화를 시작하면서 내가 생각하는 내용을 건의했다.

1. 인쇄물을 판독하는 사무실의 주등에서 나오는 형광등 컬러는 주광색 6000K 컬러로 화보집의 다양한 색상을 판독하는 데 한계가 있다는 점을 인식시키고 진행되는 과정을 함께 바라보았다. 인쇄가 시작되기 전에 몇 컷을 먼저 인쇄하여 팀장이 인쇄물을 판독실로 가져오면 현미경 같은 확대경으로 지금 인쇄된 화보에 전반적인 문제점이 없는지 먼저 사진으로 만들어진 샘플 원고와 비교를 하면서 컬러와 느낌 등을 확인하고 조금의 수정을 부탁하면서 팀장에게 넘겨주면 바로 인쇄가 시작된다. 판독이 진행되는 과정이 아주 잠시 확인하는 정도이며 조금 문제가 있다고 생각하면 그 부분을 수정하여 한 판을 다시 인쇄하여 점검하는 정도로 아주 빠르게 진행이 되어갔다. 한참을 그 과정을 바라보다가 조금 바쁜 판독이 끝날 때쯤 판독을 하는 이사님과 대화를 시작하였다. 사진 촬영에서 생긴 일들을 이야기를 드리고 컬러에 대한 충분한 교감을 나누며 이사님의 통의하에 인쇄 판독을 함께하기도 하였다. 우선 그 판

독실에 전구를 4000K 컬러로 미리 직원을 시켜 가져와 교체하고 판독을 하였다.

2. 현장마다 또는 같은 현장 내에서도 실내 공간에 따라 컬러의 차이가 날 수 있는 작품에 하나의 같은 컬러로 처리하는 것을 부분별로 컬러를 달리하기로 하였다. 각 실의 배색을 조율했는데 그분들이 전문가이다 보니 바로바로 원하는 색상 강약을 가미하면서 아주 흡족한 컬러가 만들어져 갔다.

3. 순간의 판독으로 바로 인쇄에 들어가므로 수정할 수 있는 시간 여유가 없음을 보고 중요한 부분에서는 여러 각도에서 컬러에 대한 대비를 하면서 인쇄 진행에 임했다. 한참 화보집의 인쇄가 진행 중일 때 그 인쇄소 회장님이 오셨다. 그분은 출판 업계의 대부로 잘 알려진 분으로 연세가 칠순이 넘어보이는 아주 젠틀한 분이셨다. 그분과 인사를 나누고 좀 전까지 조명문제로 인한 이야기를 드리니 "인테리어를 하시는 분이니 컬러에 대하여 얼마나 잘 알고 계시겠습니까."라고 하며 바로 그 자리에서 흔쾌히 결정하시고 임원을 불러 전체 조명을 준비하여 교체할 것을 지시하였다. 정말 화끈하시다. 대화를 나누는 중에도 인쇄 기계는 계속 돌아가고 있었는데 점심을 먹고 돌아와 보니 함께 판독하지 않은 한 현장이 인쇄가 끝나고 다른 페이지를 판독하기 위해 준비 중이었다. 자리를 비운 사이에 벌써 수천 장이 인쇄되었다. 인쇄된 부분이 그 주택 색상과 상관없이 아주 다른 컬러로 인쇄되어 다시 수정하여 인쇄할

것을 부탁하였지만 그 부분을 다시 인쇄한다는 것은 생각하는 것보다 어려움이 많음을 알고 어쩔 수 없이 받아들이기로 하였다. 지금도 가끔 화보집을 넘겨보면서 '213, 214, 215페이지에 있는 단독주택 거실과 안방 페이지가 인쇄될 때 점심을 먹으러 가지 않았다면 이런 오점을 남기지 않았을 텐데.' 하는 아쉬움이 남는다. 한 권의 화보집이 출판되기까지 다양한 분야의 전문가가 심혈을 기울여 함께하여야 함을 다시 한번 생각하게 일깨워 주었다.

봄날은 간다

연분홍 치마가 봄바람에 휘날리더라.

알뜰한 그 맹세에 봄날은 간다. (1절 노랫말 중)

실없는 그 기약에 봄날은 간다. (2절 노랫말 중)

얄궂은 그 노래에 봄날은 간다. (3절 노랫말 중)

1953년에 손시원이 작사, 박시춘이 작곡한 백설희의 대표곡 있다. 이 작품은 2005년도 유명시인 100명이 뽑은 애창곡이라고 한다. 1·2·3절의 짧은 노랫말이지만 인생의 초년과 중년 말년을 철학과 해학으로 잘 표현하고 있다. 이 대중가요 〈봄날은 간다〉는 오래전부터 많은 가수가 리메이크해 불러 우리에게 친숙한 노래가 되었다. 이 노랫말 가사 한 소절 한 소절을 음미해보면 삶의 애환을

애절하게 풀어내어 노래를 듣는 청중들에게 심금을 울려줌으로써 한없이 빠져들게 하는 매력을 가지고 있다.

70년 가까운 기나긴 세월이 흘러서도 유명 가수들은 이 노랫말을 음미하며 지금도 절절한 감성을 다해 〈봄날은 간다〉를 부르고 있다. 수많은 대중가요의 노랫말에는 서정적이거나 또는 해학과 사랑 인생에 희로애락을 잘 풀어내고 있다. 대중가요나 다양한 장르의 클래식 음악을 평소에 늘 즐겨 들어오던 노랫말이나 혹은 클래식 음악이라도 어느 날 갑자기 뭉클하게 가슴에 깊이 다가와 감동을 할 때가 있다.

굳이 음악만이 아니다. 예술 분야에서는 전 분야가 그러하지 않을까! 우리가 생활하고 있는 거실 공간에 십 수년간 소장하고 있던 그림이나 조각 또는 여타의 작품들이 평소에 전혀 관심도 없이 그저 그곳에 있는가 보다 하고 느끼지도 못하던 그 작품들이 어느 날 갑자기 큰 감동을 줄 때가 있다. 그리고 그 갑작스러운 감동을 혼자 감당하기엔 너무 벅차 '왜 이 작품의 진가를 이제야 보게 되었지.' 하고 생각할 때, 때로는 그 작품으로 자기가 받은 큰 감동의 충격을 주위에 절친한 모든 사람과 공유하기 위해 누군가와 대화를 나누면서 이 작품의 작가가 누구인지 그 작가에 대해 새삼 확인해 보기도 하고 깊은 관심을 보이기도 한다. 그래서 이처럼 예술 분야는 오랜 세월을 두고 몇 세기를 넘나들며 감동을 주는 것 같다. 또한, 같은 작품이지만 보는 이로 하여금 저마다 감동의 깊이는 매우 다름을 느낄 수 있다. 동일한 장르의 클래식 음악이라도 지휘자에

능력이나 연주자의 감성과 테크닉에 따라 관객에게 주는 희열과 감동은 엄청난 차이가 난다.

그러므로 누가 지휘봉을 잡는가, 혹은 누가 연주를 하느냐에 따라 공연 티켓 매진 행렬은 끝없이 이어진다. 매년 찾아오는 봄의 향연이지만 개개인의 봄날은 사뭇 다르다. 그러나 봄날은 새로운 시작, 희망, 설렘, 열정 등 많은 내용을 함축하고 있다. 홈인테리어란 인생의 삶에 있어 봄날과 같은 것이 아닐까 생각해본다. 홈인테리어를 하면서 느끼는 새로움의 시작, 희망, 설렘 등등 시너지 효과, 가족의 화합, 리듬의 활력소, 삶의 질 향상, 반전의 기회, 변화와 축제 등을 생각했을 때 '무엇을 위하여, 무엇을 구하려고 돈과 시간과 노고를 지급하면서 홈인테리어를 할까?' 하는 생각이 든다. 홈인테리어를 한다는 것은 원하는 만큼 돈과 시간과 노고를 지급하고도 무엇인가 꼭 필요하기 때문이 아닌가? 물론 삶을 살다 보면 다양한 분야에 노고와 돈을 지불하기도 한다. 그중에서도 본인에게 필요한 것을 취하기 위하여 얼마나 많은 돈을 지불할까? 하지만 홈인테리어를 한다는 것은 본인 혼자만을 생각하는 것보다는 가족의 현재와 미래를 위하여 시간과 돈을 지불한다. 홈인테리어를 하는 동기를 다섯 가지로 나누어볼 수 있다.

1. 새로 집을 구매하여 입주할 때.
2. 낭만적인 공간으로 곱게 단장하고 싶을 때.
3. 집안에 큰 행사가 있을 때.

4. 새로운 인테리어 트렌드를 보고 감탄했을 때.

5. 기능적인 문제를 업그레이드할 때.

　홈인테리어 공사를 한다는 것은 무슨 의미일까. 단순히 시각적인 분위기와 편의성으로 만족을 주는 것은 아니다. 다양한 이유가 있겠지만 무엇보다 가족 간의 유대감이 매우 높아짐은 물론이고 고급스러움으로 인해 가정의 분위기도 매우 좋아짐을 알 수 있다. 평소에 관심밖에 있던 모든 공간이 서로서로 먼저 정리 정돈을 하므로 인해 긍정적인 집안 분위기를 한층 밝게 만든다. 또한 아름다운 집은 사람의 오감을 만족하게 하며 건강한 삶을 살아가는 데 큰 활력소가 된다. 인테리어를 함으로 전혀 예상하지 못했던 다양한 부분에서 긍정적인 일들이 생겨나 행복감을 연출해낸다. 생각해보면 홈인테리어는 행복한 봄을 노래하는 큰 메시지를 주는 것은 아닐까. 봄이란 만물이 소생하는 계절과 함께 희망을 말한다. 무엇을 더 이야기할까. 매년 봄은 온다. 그리고 또 하나의 희망의 봄은 우리가 원한다면 언제든지 찾아온다.

공간 문학

5장

아빠의 만년필

고객 "사장님, 이 물건들 내가 아끼던 소품들인데 사장님께 드릴
　　　테니 가져가실래요?"

하시면서 오래된 가방 하나를 내미신다.

민　　"이게 무엇이지요?"

묻자 회장님은 가방을 열어 가방 속에서 끼내 놓은 것은 오래된
필기도구였다.

고객 "이 필기도구는 나와 함께 수십 년간 동고동락을 같이했다
　　　오. 그러나 이제는 정리해야 할 것 같아 사장님한테 드리
　　　려고 합니다."

그 필기도구를 자세히 살펴보니 만년필, 삼각자, 컴퍼스, 스케일
자 등등 15종류가 넘어 보였다.

민　　"회장님께서 아끼시는 물건인데 잘 보관하시지요? 네!"

고객　"이젠 사용하지 않아요. 자식에게 넘겨줄 수도 없고 그렇다
　　　고 버리자니 마음이 불편하여 가지고 있던 건데 사장님은
　　　유용하게 잘 쓰실 것 같아 드리려고 합니다."

민　　"네 이 귀중한 것을 저에게 주시니 감사히 잘 쓰겠습니다.
　　　감사합니다."

　본인의 직업을 천직으로 생각하고 평생을 함께해온 업을 자식
이 대를 이어갈 수만 있다면, 그 오랜 세월 속에 몸소 체험하고 갈
고 닦은 소중한 노하우를 자식에게 전수한다면 얼마나 행복할까!
생각만 해도 가슴 깊은 곳에서부터 전율이 밀려온다. 그 필기도구
를 바라보는 이 회장님 속내에 못내 아쉬움이 가득함을 볼 수 있었
다. 대를 이어 가업을 지킨다는 것은 쉬운 일은 아니다. 요즘엔 우
리나라 젊은이들도 가업을 이어가려는 생각들이 조금씩 자리 잡아
가는 것을 가끔 볼 수 있다. 그 업종이 무엇이든 간에 상관하지 않
고 말이다. 새로운 것을 개척한다는 것은 말로 표현할 수 없을 정
도로 어려운 과정을 거쳐야 한다. 그러고도 성공한다는 것은 말처
럼 쉽지 않다. 이 회장님은 제도 설계에서 두각을 나타내며 큰 발
자취를 남기며 한 분야에서 평생을 살아온 위대하신 분이다. 그러
나 자식에게 그 깊이 있는 노하우와 높은 명성의 가치를 전수하지
못하고 자기 대에서 마감하는 것에 대해 아쉬움이 절절함을 볼 수
있다. 물론 자식들과 많은 이야기를 나누어보았을 것이다. 하지만
자식늘이 뭔하지를 않나. 나든 방법이 없나. 어씨할 낏인가. 이

쩌면 이 시대를 살아내면 많은 성공에 족적을 남긴 사람들이 가지는 공허함이 아닐까?

얼마 전 동료들과 기차로 춘천역 전에 김유정역에서 하차하여 운길산 산행을 끝내고 근처에 있는 닭갈비를 잘하는 식당에 오랜만에 찾아갔다. 이 식당에 닭갈비는 참숯으로 구워서 익혀 먹는데 맛이 참으로 일품이다. 닭갈비를 주문하고 잠시 기다리고 있을 때 식당 주인께서 젊은 친구를 데리고 와 나에게 소개하며 "애가 우리 집 큰아들입니다." 하면서 인사를 시킨다.

민 "사장님 서울에 있는 대기업에 다니고 있다고 자랑하시던 그 아들 말입니까? 아니! 명문대를 졸업하고 300대1의 경쟁률 뚫고 들어가기도 힘든 유명한 대기업에 입사했다는 그 아드님. 그 회사는 안 다니시고 여기에 왔어요? 아버님 하시는 이 식당업을 전수하려고요?"

아들 "네! 우리 가족이 다 올라왔습니다. 오랜 단골이라고 하시는데 앞으로 자주 오세요. 잘 모시겠습니다."

나와 아들이 대화를 나누는 모습을 옆에서 바라보는 아버지는 매우 행복한 표정을 지으며 뒷전으로 물러나면서 아들을 바라본다. 아들의 귀향에 매우 흡족해하고 있었다. 그도 그럴 것이 며느리와 손자까지 함께 오지 않았는가. 귀한 손자라도 한번 볼라치면 서울로 가든지 아니면 아들 가족이 춘천으로 오든지 해야 하는데 말이

다. 더욱 감동하고 만족스러운 일이 며느리가 흔쾌히 가업을 이어
가자고 동의를 했다고 하니 더할 나위가 없다. 예전 같으면 생각지
도 못한 일이 기적처럼 일어난 것이다.

"아드님 그리 들어가기도 힘든 대기업에 사표를 내고 아버지가
하시는 식당업을 이어받겠다고 결정을 하시다니 정말 어려운 결정
을 하셨네요! 장하시군요! 축하드립니다."

　몇 년 전만 해도, 아니 지금도 대기업에 입사하는 것이 로망인 젊
은이들이 많다. 한 10여 년 전만 해도 식당 하는 집에서는 가업을
전수받는 것은 생각조차 못 하는 일이었다. 가족 누군가 그런 생각
을 전하면 말도 안 된다고 난리를 칠 것이고 식당을 가업으로 전수
한다고 하면 제일 먼저 가까운 가족 친지들이 그 어렵게 들어간 대
기업을 관두고 말도 안 된다고 극구 반대를 하며 말릴 것이다. 대
기업에 몇백대 일의 경쟁을 뚫고 어렵게 입사하여 평생을 한 회사
에, 한 직종에 종사하고 명예로운 퇴직을 한다는 것은 그야말로 가
문의 영광이다.

　이처럼 우리 사회에 구축된 대기업의 반석 같은 문화는 언제부터
인가 큰 변화를 가져오고 있다. 그 원인은 시대의 변천사도 있겠지
만 근무 환경도 퇴직할 때까지 평탄하지 않기 때문이다. 승진에서
조금씩 밀리다 보면 어느 순간 명예퇴직, 좌천 또는 해고를 당하거
나 하는 일들이 회사 내에서 늘 일어나고 있어 불안정한 상태가 지
속함으로 생활의 두려움들이 엄습해오기 때문이 아닐까. 또한, 이
고급 인력들이 한창 일할 나이인데 한순산 여타의 이유로 회사글

그만두면 몸담을 곳이 마땅하지 않다 이 또한 우리 사회에 귀중한 중년의 위기관리 시스템이 없다는 것이 큰 문제다. 이 문제는 대기업과 국가가 하루속히 풀어야 할 중차대한 과제이다. 지금 이 변화의 물결은 새로운 바람을 일으키며 우리 사회 전반에 서서히 새로운 기류를 형성하고 있다. 좀 늦은 감이 있다. 하지만 지금이라도 나의 의지로 가문의 가업을 이어간다면 이 얼마나 감동적인가! 이 감동의 물결은 어느 업종이든 상관없이 계속 이어지리라 본다. 이제 머지않아 아빠의 땀과 혼이 담긴 만년필을 감명 깊게 받을 날이 가까이 오고 있음을 알 수 있다.

02

왜? 행복한지 아세요?

민　"커피 한잔 드시고 잠시 쉬었다 가시지요?"

청춘　"네 감사합니다."

민　"먼 곳에서 여기까지 작은 부품 하나 가져오시느라 수고가
　　　많았습니다. 꼭 필요한 하드웨어라 다른 곳에서는 구할 수
　　　가 없어서요, 부탁드렸습니다."

청춘　"늘 하는 일인데요. 뭘요!"

민　"수원에서 여기까지 오시는데 시간이 꽤 걸리시지요?"

청춘　"1시간 20분 정도 걸린 것 같네요."

민　"지금 하고 계신 일은 언제부터 하셨나요?"

청춘　"벌써 2년 정도 되어가는 것 같네요?"

민　"어떻게 하시게 되었나요? 아 잠! 또 다른 곳으로 배달하러

가셔야지요. 바쁘실 텐데 아까운 시간을 뺏는 것 같아 미안합니다."

청춘 "괜찮아요. 따뜻한 커피도 주시고 잠시 쉬었다 가지요. 뭘요!"

민 "괜찮으세요? (청춘과 테이블에 마주 앉는다.) 아저씨께서는 무척 활기차 보이십니다."

청춘 "그래요? 감사합니다. 오늘도 여러 곳을 찾아가야 하니깐요. 나름 찾아다니는 것이 재미가 있어요."

민 "하시는 일이 즐거우신 것 같아요?"

청춘 "네. 감사합니다. 저도 한때 한참 날렸지요! 하하. 사장님 골프 하시나요."

민 "네."

청춘 "제가 잘 나갈 때 말이지요. 클럽 챔피언을 몇 차례나 했습니다."

민 "와! 대단하셨네요! 한 번 하기도 어려운데 몇 차례씩이나요?"

청춘 "그 당시 조그만 중소기업을 경영하고 있었지요. 나름 회사가 잘 돌아갔습니다. 그러다 평소 치던 골프에 재미를 느껴 일주일에 한 번 정도 라운딩을 하다 동료들과 경쟁 속에 승리욕이 발동하면서 한 주에 두세 번 정도로 횟수가 늘게 되었지요. '내가 없어도 회사는 잘 돌아가겠지. 직원들이 잘하니까.' 생각하면서 온통 골프에 올인하면서 클럽 챔피언까지 오르게 되면서 정말 세상 살맛이 나더군요. 그 당시 인생이 그렇게 신나고 즐거울 수가 없었습니다. 골프를 하는 사람들이 모이는 곳 어디든지 우상으로 대접을

받았지요. 그렇게 즐겁게 세월이 가는지 모르게 라운딩을 하면서 황홀한 9년 정도의 시간이 훅 흘러 어느 날 회사가 급격히 자금 사정이 어려워져 할 수 없이 골프를 멈추고 회사를 살리기 위해 백방으로 뛰어다니면서 최선을 다해보았지만, 너무 오래도록 경영을 대충한 결과가 현실로 나타나 이미 수습하기에는 너무 늦어버렸지요. 결국에 부도가 나서 회사는 파산이 되고 말았습니다. 일평생을 쌓아올린 기업을 날려버리고 허탈감에 이리 시달리고 저리 시달리며 정말 죽지 못해 살 정도로 힘겨운 2년 정도 고통의 시간이 지나고 어느 날 나를 뒤돌아보니 모든 것을 다 잃고 화려했던 세월은 간곳없고 신용불량자로 인생에 낙오자가 되어 주위에 그 많던 사람들도 하나둘 멀어졌어요. 그 죽고 못 살 것 같은 친한 동료, 선후배들도 온데간데없고 가족은 가족대로 다 흩어지고 조그만 단칸방에 집사람만 앙상한 몰골이 되어 원망스럽게 나를 바라보고 있더라고요. 나의 잘못된 경영 판단 실수로 오랜 세월 함께한 직원과 가족들이 엄청난 고통에 시달리고 있을 것을 생각하면 살아서 숨 쉬고 있는 것조차 죄스러워 미칠 지경이더라고요. 이 황당한 현실을 어찌하면 좋을지 방법이 떠오르질 않았어요 하루 종일 갈 곳이 없이 멍하니 바둥거리며 악몽 속에서 헤매고 나이는 칠순이 가까이 다가오고 있는데 말입니다. 어디에 취업하려고 해도 받아주는 곳도 없고 막노농이라도 해보려고 해노 나이가 많으니 힘노 없고 맏아주

지를 않으니 답답하기만 했지요. 조그만 장사라도 해보려고 해도 손에 쥔 것이 있어야지요. 정말 막막하게 끝이 보이지 않는 세월을 보내고 있을 때 마땅히 갈 곳은 없지만, 그날도 막연하게 지하철을 타고 어디로인가 목적지도 없이 가고 있는데 바로 건너 앞자리에 어느 연세 든 분을 아무런 생각 없이 물끄러미 바라보는데 그분이 핸드폰을 들여다보며 무엇인가 열심히 하는 모습에 나도 모르게 그 사람 곁으로 다가가 한참을 살펴보다가 물어보았지요? '무엇을 그렇게 열심히 하십니까?' 하고 물으니 찾아갈 곳을 미리 알아보고 있다고 이야기를 하더군요. 그분 옆자리에 앉아 한참을 바라보니 핸드폰으로 길을 찾는 솜씨가 보통이 아닌 듯 보여 '길을 잘 찾으시네요.' 하고 말을 건네니 자신이 하는 일이 지하철 택배라고 이야기를 합니다. 지하철 택배가 무엇을 하는 것입니까? 물으니 나를 한참을 쳐다보면서 하는 말이 정말 몰라서 물어보는 거냐고 되물어 봅니다. 그리고 그는 지하철 택배에 관련된 이야기를 속 시원하게 늘어놓더라고요. 그때 그날 마땅히 할 일도 없고 해서 그분을 따라다니면서 나도 지하철 택배를 하기로 하고 다음 날부터 시작했지요. 저요, 요즘같이 세상이 이렇게 살맛 나는 적은 없었지요. 클럽 챔피언을 할 때를 돌아보면 즐거움이 가득했지만, 삶의 절실함에 대해 깊이를 몰랐던 것 같아요. 그때 알았다면 하는 후회는 있지만 때늦은 후회를 한들 무엇 합니까. 사장님 지금이 왜 행복한지 아세요? 첫

번째, 어디론가 출근을 한다는 것이 얼마나 행복한지 몰라요. 매일 아침에 잠이 깨고 나면 오늘은 어디를 가지? 하루의 시작이 아주 막막했었으니깐요. 두 번째로는요, 나에게도 할 일이 생기고 거기에다 돈까지 벌고 있다는 것에 대한 자부심이 대단합니다. 얼마를 버느냐가 아니고요, 일단 돈을 번다는 데 대한 자부심 같은 것 있지요? 세 번째는요, 오늘 하루 어디로 날 데려다줄까 하는 기대. 꼭 새로운 세상에 대한 탐방을 다니는 기분이 들어요! 매일 가는 곳이 다르다 보니 새로이 가는 곳에 호기심이 생기고 오늘처럼 따뜻한 커피도 주시고 대화도 나누고 이 얼마나 즐거운지 직접 경험을 해보지 않고는 몰라요! 그리고요. 그전에는 세상에 이렇게 볼거리가 많은 줄 몰랐어요. 거기에다 또 다양한 사람들을 만나다 보니 말입니다. 그리고 말이지요. 같은 동료 중엔 지하철 택배를 오래 한 고참들은 한 달 수입이 꽤 많아요, 왜인지 아세요? 콜을 받으면 어디로 어떻게 가면 된다는 확실한 지도의 동선이 머릿속에 그려지니까요! 제가 처음에 일을 시작했을 때 택배를 전달할 곳을 찾는 데 보통 2~3시간은 예사로 걸렸어요. 저도 지금은 무척 빨리 찾아갑니다. 하하. 저도 이젠 준프로가 다 되어갑니다."

지금 이야기를 하는 표정이 무척 신이 나 계셨다. 삶이란 이런 것이 아닐까! 우리가 어떠한 삶을 살아노 그 삶의 의미를 알고 살아

간다는 것이 무엇보다 중요한 것 같다. 하지만 지금 그 삶의 깊이를 얼마나 알고들 있을까? 지금 나에게 무엇인가 진정으로 하고자 하는 일을 한다는 것 그것보다 더 중요한 것은 없지 않을까?

중환자실을 선택한 모정

가정에서 자녀를 키우다 보면 성장을 하면서 어느 날 사춘기에 접어들 때쯤 방황을 하기도 하고 때론 친구들과 어울려 큰 위기를 맞기도 한다. 이 시기에 자식을 키우는 부모로서 어떻게 하면 좋을지 감당하기 힘겨운 엄청난 난관에 봉착하게 된다. 이 위급한 문제를 해결하기 위해 수많은 방법을 모색해보지만 해결할 기미는 보이질 않고 자식과 관계만 점점 더 멀어져 간다. 이 위중한 상태를 어찌하면 좋단 말인가?

어느 날 어머니와 아들이 심하게 다투다 어머니는 큰 충격을 받아 갑자기 뒷머리를 감싸며 넘어져 혼절해버린다. 그리고 다급하게 병원 구급차를 불러 병원 응급실로 이송되고 응급조치를 하였으나 상황은 악화되어 환자는 혼수상태에서 날 한마니 못하고 중태에

빠지고 중환자실로 옮겨진 환자의 급한 연락을 받고 달려온 가족들은 갑작스러운 변고에 당황해하며 위급한 이 사태를 어떻게 수습해야 할까 갈팡질팡하는 무척 혼란스러운 상태가 전개된다. 지금 여기까지가 잘 짜인 각본이라고 한다.

아들의 끝없는 방황에 부모가 내린 최후의 시나리오다. 고등학생이 되면서 불량 동아리에 가입하며 비행 청소년으로 잘못된 길을 가는 아들을 바로잡기 위해 부단히 노력하지만 아무런 효과를 거두지 못했다. 점점 깊은 수렁 속으로 빨려 들어가는 아들을 회유시키기 위하여 가진 수단과 방법을 다 동원하여 보았지만, 그럴수록 점점 멀어지는 아들을 보면서 애간장은 타들어 가고 깊은 고뇌 속에 부모는 '회유할 방법은 없단 말인가.' 생각하며 이러다 귀한 아들을 영원히 잃어버리고 말 것 같은 위기에 최후의 방법으로 정말 해서는 안 될 극약 처방을 선택하고 실행으로 옮기기로 한다. 그 준비된 '아들 구출 작전'을 시작하기 전에 집 가까이에 있는 병원에 찾아가 아들에 대한 지난 일들을 이야기하고 어렵게 협조를 구하고. 앞으로 일어날 수 있는 모든 상황을 남편과 예행연습까지 하면서 철저하게 준비를 하였다고 한다. 그리고 큰 충격에 쓰러져 중환자 병실에서 3일 정도가 지난날 밤 아들이 병실로 들어와 있을 때 가족들은 피곤함을 달래기 위해 잠시 아들에게 병실을 맡기고 자리를 비웠다고 한다.

병실에서 혼수상태인 어머니 손을 잡고 흐느끼며 한참을 울더니

고백을 하기 시작을 하였다고 한다.

"엄마 제발 눈을 떠봐. 이대로 돌아가시면 안 돼요. 제가 정말 잘 못했어요, 절대 돌아가시면 안 돼요." 하며 목을 놓아 울면서 그동안 불효에 가슴을 치면 통곡을 했다. 제발 돌아가시지 말라고, "앞으로 잘할 게 엄마. 그동안 정말 잘못했어요." 하면서 돌아가시지 말라고 애절하게 애원을 했다. 그 감동을 주는 아들의 갑작스러운 고백에 움찔 놀라 참고 또 참아온 연기에 판을 깰 뻔했다고 한다. 어머니는 잘못하다가 눈물을 보일까 봐 초긴장하고 태연한 연기를 하기 위해 어금니를 깨물며 참고 또 참았다. 그리고 그 고통과 감동의 밤이 지나고 이틀 정도가 지나도록 아들은 어머니 병실을 지켰다고 한다. 예전의 사랑스러운 아들로 돌아온 것을 보고 하루 정도 더 지나 위급한 고비를 넘기며 조금씩 호전 상태를 보이는 것으로 연기는 마무리가 되어 갔다.

혼절한 상태에서 구급차에 실려와 중환자실에서 단독 병실로 입원한 지 꼬박 7일 만에 정신이 서서히 돌아오는 연기로 아들 구출 작전에 혼신을 다한 연기가 성공을 거두며 막을 내렸다고 한다. 그 날 식물인간이 된 연기는 가족 친인척 모두를 속이기 위해 밤에 잠들면 연기가 탄로 날까 봐 잠이 오지 않는 약을 먹고 링거를 맞으며 단식까지 감행하면서 극한 상황까지 갔는데, '정말 이러다 죽겠구나.' 하는 생각까지 들었다고 한다. 아들을 구하기 위한 그 날의 시나리오는 지금도 어머니 아버지만 가슴속에 깊이 간직할 뿐 모든 친인척, 특히 아들은 아직도 모른다고 한다. 만일 알려지면 아들이 다시 빗나갈까 하는 노파심과 그때의 애절한 심정이 사긋 질못 진

달될까 하는 생각들이 영원히 비밀로 가기로 한 동기라고 한다.

부모의 자식에 대한 애절함은 이보다 더하면 더했지 못할 것 없다. 이렇게 해서라도 자식이 바른길을 갈 수만 있다면 부모는 무엇인들 못 할까? 내 배가 불러 낳은 자식이지만 내 마음대로 안 된다고 한다. 그러나 잘못된 길로 나가는 자식을 잡기 위하여 연출한 이 극적인 연기는 아들이 영원히 돌아오지 않을지 모르는 극한 상황을 실제로 겪어보지 않고는 상상하기 어렵다고 하며 한숨을 몰아쉰다. 빗나가는 자식을 수렁에서 건져낼 수만 있다면 어떠한 벌도 달게 받을 수 있다고 이야기한다. 자식에 대한 그 날의 애절함이 뼛속까지 묻어나 보인다.

04

먼 훗날

홈인테리어 상담 요청으로 집에 방문해보니 홀과 거실 벽에 많은 작품이 걸려 있었다. 인테리어 상담이 끝나고 고객님께 양해를 구하고 벽에 걸려 있는 그림들을 감상하니 조형적 표현이며 율동의 부드러움을 잘 묘사한 작품들, 다양한 형태의 그림 중 조그만 응접실에서 트럼펫을 연주하고 있는 작품이 눈에 띄었다. 정말 음악이 흘러나오는 뜻한 감미로운 분위기와 그 연주하는 모습을 진지하게 바라보며 감상하는 가족들의 모습을 현실감 있게 잘 묘사한 작품이 있었다. 또 다른 작품에서는 주방에서 음식 준비를 하며 오순도순 정답게 이야기를 나누는 흥겨운 모습이 표현되었는데, 이 작품 가까이 다가가면 화폭 속에 그들의 즐거운 속삭임이 들릴 것 같은 느낌을 느끼며 '어떻게 이런 감농을 생생하게 선날할 수 있을까?' 생

각하게 만들었다. 그림이 하나같이 실감 나게 순수함 그대로를 화폭에 담는다는 것이 정말 감각적으로 타고나지 않고는 불가능한 테크닉이라고 생각을 하며 한동안 설명할 수 없는 끌림에 다양한 장르의 작품들을 감상하였다.

그 많은 그림 중에서도 좀 특이한 작품이 눈에 들어왔다. 이를테면 도시의 일몰을 강한 역광을 배경으로 그림을 그렸다는 점이다. 역광을 배경으로 그림을 그린다는 것은 참으로 어려운 작업이다. 수많은 그림을 감상하면서 석양을 배경으로 노을 진 들녘 해변의 아름다움을 화폭에 담은 그림들은 참으로 많이 보았다. 그러나 그들 그림 속에서도 직접 역광을 배경으로 그림을 그리지 않는다. 살짝 정면이 아닌 측면에서 바라보는 구도를 잡아 그림을 그린다. 석양의 일몰을 정면으로 그림을 그린 화가라면 역사 속에 유명한 화가 중에 17세기 클로드 르 로랭은 〈해지는 항구〉에서 따스한 햇볕을 대담하게 정면으로 표현하여 대작을 남겼다. 이처럼 역광을 배경으로 작품을 남긴다는 것은 매우 어려운 도전이다. 새해 일출을 보기 위해 해가 떠오르는 동해안 등 유명한 명소에 사람들이 모여들어 장관을 이룬다. 새해를 시작하면서 소망과 가족의 안녕을 기원한다. 하지만 유럽이나 서양에서는 일출보다 일몰을 보면서 하루를 돌아보고 내일을 설계한다. 우리와 삶의 문화가 다름을 이야기한다.

하나의 프레임 속에 담겨 있는 한 점의 그림 속에는 소중한 역사와 시대적 배경 등 다양한 스토리를 담아내고 있다. 때로는 풀리지

않는 역사의 스토리를 한 점의 그림이 실마리가 되어 풀어내기도 한다. 전광석화와 같이 하루가 다르게 문명이 발전하고 있는 지금 이 시점에서도 그 몇 세기 지난 명화들을 전 세계를 순례하면서 초청 전시회를 개최하고 있지 않은가? 이처럼 화폭에 담겨 있는 잔잔한 감동의 역사와 시대적 배경들, 그 그림들만이 가지고 있는 중요성은 말로 다 할 수 없는 수많은 이야기를 담고 있다. 한 점의 그림 속에 내장하고 있는 감동의 깊이는 그 그림을 감상하는 저마다의 감성과 경지에 따라 사뭇 다른 감동으로 작품을 보게 된다. 때로는 그림 한 점이 한 시대 전부를 화폭에 담아내기도 하고 한순간의 찰나를 표현하기도 한다. 수 세기를 거쳐 오면서 아직도 다 풀어내지 못한 명화 작품들도 수없이 많이 있다. 이제 어느 누군가가 그 명화를 명쾌하게 해석을 한다면 밀레의 만종처럼 또 한 번 전 세계는 그 작품을 풍자하는 회오리바람을 일으키며 지나가지 않을까. 귀추가 주목된다.

이 댁에는 좋은 작품들을 많이 있다고 생각을 하면서 사모님에게 이 감명 깊은 작품들을 소장하게 된 동기를 물어보았다. 사모님께서 왜 물어보시느냐고 되물어보신다.

민 "네! 소장하고 계신 이 작품들이 보기 드물게 독특한 점과 여러 장르의 작품들이 신선함을 주는 느낌이 너무 좋아서 여쭈어봅니다. 무엇인가 그림을 보는 사람에게 깊은 감동을 줌은 물론이고 그림에서 표현하는 구노 하나

하나가 생동감과 전체적인 여운을 메아리처럼 남기는 마력을 가지고 있습니다."

사모님 "사장님 작품 감상을 잘하시네요!"

민　"네! 작품들 한 점 한 점을 감명 깊게 보았습니다."

사모님 "정말 감사합니다. 이 그림들은 우리 집 큰아들이 중2 때부터 시간이 나면 한 점 두 점씩 그린 거예요."

민　"사모님, 그럼 자제분께서 미술을 전공하셨나요?"

사모님 "우리 아들은 미술에 대해 따로 교육을 받은 적이 없어요."

민　"그럼 자제분이 이처럼 그림에 소질이 있는데 대학은 미대를 지망하지 않고 다른 학과로 지망하셨나 봐요."

사모님 "네! 아버님 하시는 사업을 도우려고 경영학을 전공했습니다."

민　"그렇군요."

사모님 "대학을 졸업하고 지금은 아버지 사업을 돕고 있어요."

민　"그렇군요!"

아니 전문 화가도 아니고 그것도 전공도 하지도 않은 학생이 가끔 시간이 날 때 취미 삼아 그린 그림이라고는 믿기지 않았다. 아니 그럼 내가 저 그림들을 잘못 본 것은 아닌가! 다시 벽에 걸려 있는 그 그림들을 아마추어가 그린 그림이라고 생각을 하면서 다시 천천히 보기 시작하였다. 그러나 보면 볼수록 그림이 가지고 있는 구도나 설정한 장르나 열정적인 붓놀림, 사람을 잡아당기는 매력, 어느 한 작품도 가벼이 그린 그림이 아니라 정말 유명 화가가 그린

그림처럼 손색이 없었다. 그동안 많은 전시회 세계적인 불후의 명작들을 수도 없이 많이 봐왔으며 또한 다양한 장르의 그림들을 감명 깊게 감상을 해왔다. 잠시 생각 후 다시 여쭈었다.

민　"사모님. 이 그림들이 아드님께서 학창시절부터 그림을 그렸다고 하시는데요? 그럼 학교에서 이 작품을 가지고 경시대회에 나간 적이 있나요?"

사모님　"네! 여기 보이는 이 그림들이 경시대회에 나가 입상하거나 일등을 한 그림들입니다. 미국 유학 시절 석양을 바라보고 시애틀 도심을 배경으로 그린 이 그림이 경시대회에서 일등을 한 작품입니다."

민　"그럼 아드님이 예술에 타고난 재능을 여러 차례 인정을 받았네요."

사모님　"네! 하지만 우리도 아들이 그림에 천부적인 재능이 있어 미술을 전공시키려고 많은 고민을 하였지요, 하지만 남편이 평생을 노력하여 일구어놓은 사업을 이어가야 하기에 아들과 의논을 하여보았지요. 아들 역시 아버지 사업을 돕겠다고 의견을 제시했고 아버지 또한, 회사를 이어받기를 원하고 있지요. 아들의 생각은 먼 훗날 경영이 안정되면 그때 열정을 다 바쳐 그림을 그리겠다고 생각하고 있습니다."

민　"네! 그러세요."

이처럼 타고난 특출한 재능을 묻어두고 삶을 살아가는 사람들을 가끔 본다. 프로 가수들 못지않게 선천적으로 감미로운 목소리를 가지고 있는 사람들, 악기를 자유로이 연주하는 사람들, 특출한 운동신경으로 올림픽에서 세계를 제패하는 사람들 전문가 과정을 연수하지도 않고 특출한 교육을 받지도 않았음에도 참으로 탁월한 재능과 천부적인 소질을 가진 사람들이 가끔 등장하여 많은 사람으로부터 환호성을 받기도 한다. 이처럼 천부적인 재능으로 창작한 작품들이 언젠가 세상 밖으로 나와 그림을 애호하는 많은 대중에게 보여진다면 환호와 감동의 물결이 이어지지 않을까! 언제쯤 신비한 작품의 무대를 보여주게 될지 무척 기다려진다.

05

천하를 얻어라!

고객분께서 간단한 A/S를 봐달라고 요청을 하셔서 그 댁을 방문하여 A/S를 보고 잠시 식탁에 앉아 주시는 차를 마시고 있을 때 핸드폰으로 사진을 보여주시며 무척이나 기뻐하신다. 그 사진은 그 댁 큰아들이 결혼한 지 3년이 되어 이제야 손자를 보았는데, 임신 6개월 차에 산부인과에서 받은 초음파 사진이란다. 출산하고 산후조리원으로 거처를 옮겨 2주 정도 있다 아들 집으로 퇴원하여 매주 주말이면 금쪽같은 손자를 만나러 간다고 하시면서 "벌써 7개월 정도 됐나 봐요." 하시는데, 그동안 아기의 커가는 모습들을 사진으로 보여주시면서 무척이나 행복해하신다. 그 사진 속에 동영상으로 펼쳐지는 아기의 재롱은 가슴에 녹아든다. 너무도 귀엽게 잘 생겼기도 하지만 방긋방긋 웃는 모습에 할머니의 애간장을 다 녹여놓는다.

민	"와! 정말 잘 생겼네요!"
사모님	"잘 생겼지요? 너무너무 이뻐서 어떻게 하면 좋을지 모르겠어요."
민	"사모님, 그러시면 아들 손자와 함께 사셔야 하겠네요. 하하. 너무너무 행복해하십니다."

이 세상에 자식을 얻은 것만큼 더 큰 행복이 있을까! 돈도 명예도 최선을 다해 노력한다면 가질 수 있다. 그러나 자식은 노력한다고 쉽게 얻어지는 것은 아닌 것 같다. 최근 몇 년 사이 저출산 문제를 해결하기 위하여 사회적으로나 국가적으로 많은 대책을 내어놓아도 큰 효과를 거두지 못하고 있다. 심지어 어느 지방 자치단체에서는 자녀를 출산하면 3천만 원의 신생아 지원을 해주는 곳도 있다고 한다. 이처럼 큰돈을 지원하면서까지 아기의 출산을 돕고 있는데 매년 출산율은 점점 줄어간다. 이 저출산 과정에서 무엇보다도 큰 걱정은 요즘 세대들은 결혼하려고 서두르지를 않는다는 것이다. 젊은 층들이 혼자 살려는 풍토가 만연화되고 있음을 볼 수 있다. 보통 30~40세가 넘어도 결혼할 생각을 하지를 않으니 말이다.

혹여나 주위 친구 자녀들이 결혼하여도 툭하면 이혼했다는 이야기를 들으면 왠지 씁쓸하다. 결혼했다가 이혼으로 이어지는 그 과정 속엔 다양한 가슴 아픈 이유가 존재하겠지만 무엇보다 자식을 갖지 않으므로 결혼을 하고 몇 년이 지나도록 또 다른 행복을 찾지 못하고 신혼의 사랑이 식어버리며 심지어 내가 왜 결혼을 했지 하면서 이혼이라는 단어를 떠올린다. 요즘 젊은이들은 '막연하게 자

식을 꼭 낳아야 하는가?' '자식을 키운다는 것은 어쩌면 우리 부부의 모든 것을 자식을 위해 올인해야 하는 것 아닌가?' 하는 의문을 가지면서 대부분 '자식이 없으면 어때 아예 무자식이 상팔자라고 생각하고 둘만의 인생을 즐기면 되지 않을까!'라고 생각한다. 이런 생각은 인간의 보편적인 생각에서 한 차원을 넘지 못함으로 스스로 설정하는 과정이 아닐까?

가정이라는 삶의 터전을 펼쳐놓고 그곳에 몸을 담고 함께 살아가는 것이란 연속성 속에 둘만의 사랑으로만 완성될 수만 있다면 어떠한 결정도 타당하다. 그러나 그 연속성은 단조로운 1막으로 시작하여 그 이상의 극적인 연출은 전개하지 못함으로 어려운 여타의 사정으로 이어지지를 못하는 경우가 있다. 둘만의 애틋한 사랑의 결실로 자식이 태어나는 것이 참다운 인생 2막의 희로애락을 여는 것이 아닐까? 사랑으로 인해 새로운 생명체가 태어남으로 평소에 생각해보지도 못한 말로 표현하기 힘든 삶에 대한 진한 행복감, 성취감, 책임감 그리고 소명감 등등 삶에 있어 이처럼 중요한 기쁨을 맛볼 수 있을까? 그것으로 얻어지는 둘만의 애정은 평소 생각한 그 무엇보다 돈독한 깊이감으로 또 하나 새로운 삶의 3차원적인 참된 사랑이 만들어진다. 새로이 만들어진 3차원적인 둘만의 사랑은 생전 처음 느껴보는 감정으로 인해 앞으로의 삶에 큰 어려움이 밀려와도 합심하여 해결하려고 한다. 새 생명의 탄생은 그뿐만이 아니라 신랑 신부 양가 전체에 신선하고 크나큰 행복을 가져다준다. 결혼 전후에 막연히 자식을 가지던 이 어려운 여건 속에 '어떻게 이

이를 키우지.' 하는 노파심은 아이를 갖는 순간 아예 생각조차 들지 않는다. 아기가 커가는 과정 하나하나가 옹알이하면 재롱부리는 사랑스러운 모습들이 옛 어른의 말에 아이를 눈에 넣어도 아프지 않다는 말, 자식 입에 음식 들어가는 것만 보아도 행복하다는 말 그 말속에 모든 행복이 녹아내린다. 내 아이의 재롱은 크나큰 희열과 세상 무엇과도 비교할 수 없는 감동적인 행복을 가져다준다.

아기의 사진을 보면서 마냥 행복해하시는 고객님을 바라보면서 삶을 살면서 그 무엇도 이처럼 큰 행복감을 대신할 수 없으리라 생각해본다. 이 시대를 살아가는 청춘들이여 결혼하라! 그리고 나의 자식을 가져보아라. 아마도 천하를 다 가진 듯한 행복이 그대들을 맞이할 것이다.

슬픔을 멈추게 할 수는 없을까?

평소 잘 알고 지내는 분께서 들려주셨던 입양에 대한 아픈 이야기다.

사모님 "우리가 만나는 모임에서 부부 동반으로 유럽 여행을 가기 위해 인천 공항에서 비행기에 탑승하고 우리나라 영공을 벗어날 때쯤 갑자기 아기 울음소리가 시작되었지요. 아기는 처음에는 조금씩 울기 시작하더니 차츰 소리가 커져 여객기 실내는 온통 아기의 울음소리로 가득해졌어요. 스튜어디스가 다가와 아기를 달래보았지만 아무런 소용이 없었지요. 승객 중에 연세가 많은 어머니들이 아기를 안아보고 엎어보고 덜래보았지만 길수록 이

기는 더욱 보채며 울기만 합니다. 그 누구도 아기 울음 소리를 멈추게 하지 못하였지요. 이때 여러 사람의 말이 들려왔습니다."

승객 "도대체 아기엄마는 뭐를 하는 거야?"

불만이 터져 나오고 그 아기는 더욱 크게 울기만 했다고 한다.

확인 결과 그 아기는 위탁모 품을 떠나 독일인 젊은 부부에게 인계되어 다른 나라로 입양되어 가는 중이었다고 한다. 독일인 부부는 아기가 계속 울자 어찌할 바를 모르고 안절부절못하며 난처한 처지에 처해 있었다. 사람들에게 이 사실이 알려지자 좀 전과는 사뭇 다른 분위기로 바뀌었다. 아기가 혹시 잘못되면 어쩌지 하는 불안과 공포감마저 드는 숙연한 분위기로 변해버린 것이다. 그때,

사모님 "저는 아기에게 다가가 두꺼운 외투를 벗고 메리야스 정도의 얇은 옷만 입고 기내에서 지급되는 무릎 담요로 포대기를 만들어 아기를 등에 둘러업고 '자장자장 우리 아기 잘도 잔다. 자장자장.' 토닥거리며 기내 좁은 복도를 왔다 갔다 하면서 아기를 달래기 시작했어요. 그러자 놀랍게도 아기의 울음소리가 뚝 멈췄습니다. 객실 안은 찬물을 끼얹은 듯 숨소리 하나 들리지 않는 적막감이 잠시 흐르고 있을 때 누군가가 일어서면서 손뼉을 치며 저에게 찬사를 보내주더라고요."

승객 "부인 대단하십니다. 아기의 울음을 멈추게 하시다니."

그러자 너도, 나도 일어서면서 기내 모든 승객이 기립하여 손뼉을 치며 환호했다고 한다.

승객 "참으로 대단하십니다." 칭찬과 갈채가 연이어 쏟아졌다.
승객 "감사합니다. 우리의 불안을 해소해주셔서 정말 감사합니다."

찬사는 계속 이어졌다. 그러나 그 시끄러운 함성과 박수 소리에도 아기는 깨지를 않고 깊은 단잠에 빠져들었다. 이 아기는 입양하러 가기 위해 독일인 젊은 부부에게 인계되어 탑승하였는데 곤히 잠을 자다가 잠을 깨어보니 낯선 사람의 품에 안기면서 불안감 속에 우유도 먹질 않고 울기 시작을 하였던 같다.

사모님 "저는 아기가 매우 불안해한다고 느껴서 '아기가 평소에 등에 업혀 생활하던 모습으로 되돌아가면 안도하겠지.' 생각하고 아기를 등에 업고 자장자장 하면서 잠을 재웠지요. 오랜 시간 등에 업고 중간중간마다 우유를 먹이며 독일 프랑크푸르트 공항까지 무사히 잘 갔습니다. 그리고 공항에서 독일인 부부에게 아기를 넘겨주는 순간 쏟아지는 눈물을 억제하지 못하고 한참을 울었습니다. 아기를 장시간 등에 업고 안고 우유를 먹이고 하면서 짧은

시간이었지만 따뜻한 아기의 체온과 함께 정이 많이 들어서 떠나보내는 아쉬움이 남았어요. 무엇보다 우리의 천금 같은 자식들이 버려져 아무것도 모르는 채 입양되어 국적도 다른 낯선 곳에서 한 맺힌 삶을 살아가야 한다는 생각에 가슴이 미어지도록 못 견디게 아픔이 밀려와 눈물을 주체할 수가 없었습니다."

　평소에 입양에 대하여 생각을 해보지 않아 크게 가슴에 와닿지가 않았다. 그러나 이 이야기를 듣고 나니 가슴이 멍해짐을 느꼈다. 지금도 버려진 수많은 자식이 어디론가 낯선 곳으로 영문도 모른 채 멀리 있는 길을 가고 있겠지 하는 생각에 안타까움이 절절해진다. 오늘을 살아가고 있는 어른들은 입양이라는 불행한 이 현실에 무엇을 할 수 있을까? 그저 답답함만 더해 간다.

　이처럼 가슴 아픈 입양 문제는 오랜 세월 멈추지 않고 계속 이어지고 있다. 정부에서도 국내입양을 활성화하기 위하여 강구책을 내어놓으며 큰 노력을 하고 있다고 한다. 그러나 아직도 우리 자녀들의 대다수가 국내입양보다 외국으로 입양되어 나간다고 한다. 우리는 가끔 오래전에 외국으로 입양되어 아무것도 모르는 채 한 맺힌 삶을 살아온 입양자들의 이야기를 들을 때가 종종 있다. 참으로 가슴 아픈 이야기다. 국가에서도 하루속히 외국으로의 입양을 멈추게 하는 방안을 마련하여야 하지 않을까? 타국으로의 입양으로 한 생명의 아픈 상처를 정부의 누군가가 대책을 마련하여 오랜 세월 이어지고 있는 입양의 아픔을 막아주기를 바란다.

DNA

JTBC 2018년 3월 18일 자 보도를 보면 미국에서는 DNA 검사로 자신의 뿌리를 찾아주는 프로가 진행되고 있다고 한다. 오랜 세월 헤어져 생사조차도 알 수 없는 가족과 친척을 찾아줌으로 사회적으로 엄청난 호응과 감동을 연출하고 있다고 전한다. 현재 최첨단 생명 과학으로 발전하고 있는 DNA 검사는 지금 인간 생체의 어느 수준까지 밝혀내고 있을까? 지금 사람을 대상으로 실험 중인 최첨단 생명 과학은 얼마나 깊이 있게 진행되고 있으며 최우선으로 무엇을 대상으로 연구하고 있을까? 이 부분을 명쾌하게 밝힐 수는 없는 걸까? 참으로 궁금해진다. 최근에 은행에 가보면 지문과 손바닥을 바이오 인식기로 감식하는 시스템을 설치해놓고 도장을 찍거나 사인을 하는 부분들의 정확도를 높이고 있다.

옛날에 어느 관상을 잘 보는 도인이 길을 가다가 장터에서 누추한 차림으로 구걸하는 걸인을 보고 '저 걸인은 아주 대궐 같은 큰 저택에서 떵떵거리며 큰 부자로 살 사람인데 어찌 구걸하고 있을까? 혹시 내가 잘 못 본 것이 아닐까?' 하고 의구심이 들어 자신도 남루한 거지 차림으로 변장을 하고 그 걸인에게 다가가 행동을 같이하고 그를 따라 다니며 여러 날을 상세하게 관찰을 해보았다고 한다. 어디 하나 자기가 처음 본 관상은 틀림없이 큰 부자가 될 사람인데 내가 지금까지 관상을 잘 못 배운 것이 아닌지 할 정도로 의심이 들자 걸인에게 이야기하여 오늘 밤에 잠잘 곳이 없어서 그러니 하룻밤만 재워 줄 순 없는지 부탁을 하고 그를 따라 걸인의 거처로 사용하고 있는 허름한 움막에서 함께 잠을 청했다. 한참 잠을 깊이 들어설 때쯤 자리에서 일어나 걸인이 잠자는 모습을 자세히 관찰하다 발 쪽을 보고 있을 때 갑자기 엄지발가락을 심하게 움직이면서 까불기 시작하는 것을 보고 도인은 무릎을 '탁' 치며 "바로 이 발가락이 원인이었구면." 하며 입가에 옅은 미소를 지으며 식칼을 가져다 그 까불고 있는 엄지발가락을 사정없이 내리쳐 잘라버리고 줄행랑을 쳐 그곳을 달아나버렸다. 그리고 세월은 십수 년이 흘러 그때 그 일은 까마득하게 잊고 있을 때쯤 우연히 그때 그 장터를 지나가다 문득 옛 생각이 나서 그 걸인의 행방을 찾아보기로 했는데…….

아기가 태어났을 때 국가에서 그 아기의 타고난 재능과 천성에 대한 DNA 검사를 기본적으로 해준다면 삶에 많은 변화가 일어나

지 않을까? 생각해본다. 물론 성장을 하면서 나름 타고난 재능과 소질을 개발하고 또한 그 방향으로 진로를 선택하는 경우도 많다. 하지만 타고난 재능과 천재성을 모르는 체 한평생을 살아가는 사람이 대다수다. 자기만이 가지고 있는 소질과 특출한 재능을 개발하지 못하고 많은 사람이 아주 먼 곳을 돌아 본인이 원하지 않는 길을 간다면 이 역시 개인적으로나 국가적으로도 손실이 크지 않을까? 수많은 사람이 지능적인 방법으로 첨단 범죄를, 또는 예기치 못하는 순간적인 실수로 중범죄를 저지르고 교도소에서 긴 세월을 보내고 있거나 재능과 적성에 맞지도 않은 일을 억지로 하면서 삶에 지쳐 힘들어한다

아주 엉뚱한 일로 허송세월만 보내고 때론 아주 늦은 나이에 용기를 내어 자기 적성이나 취미에 맞는 길을 가겠다고 선언하고 행복해하는 사람들을 볼 때 그래도 저 사람은 늦게나마 큰 용기를 내어 제2의 인생을 꿈꾸면서 대단한 일을 하는 것이 아닐까 생각한다. 대부분 사람은 뒤늦게 자기의 재능과 천부적인 소질을 알게 되지만 차마 현실적인 여타의 여건 때문에 실행으로 옮기지 못하고 평생을 살아간다. 본인만의 타고난 천부적인 소질을 일찍 찾아내지 못하고 많은 세월을 되돌아가는 사람들은 아예 자기의 소질을 찾지 못하여 어려운 세월만을 보낸다. 참으로 이 세상에는 사주팔자와 운명이라는 것이 존재하고 있는 것일까?

자기가 하고 싶고 원하는 직업으로 삶을 살아간다는 것은 정말 행운이며 죽복받은 삶이 아닐 수 없다. 이 세상에는 수천 기지의

직업군이 있지만 특히 예능이라는 아주 특출한 장르의 직업군은 그 관문을 통과하려고 많은 사람이 엄청난 시간을 들여 피나는 노력뿐만 아니라 막대한 자금을 들여 입문하려고 한다. 그러고도 길게는 십수 년간 각고의 노력을 기울여야 그중에서도 겨우 수십 수백분의 일만이 그 관문을 통과하여 입지에 이르게 된다. 하지만 그 관문을 통과한 아주 미미한 소수의 사람들은 본인이 선택한 길을 행운과 함께 가지만 여타의 이유로 정말 하고 싶어도 실력은 충분한데 행운이 따라주지 않아 그 꿈을 이루지 못하는 사람들이 너무나 많다. 그들은 어찌하면 된단 말인가? 예능을 지망한다는 것은 나름 타고난 끼와 재능이 있어야 하는 것이 아닐까 생각해본다.

우리는 가끔 특출한 재능을 가진 사람들을 만날 때가 있다. 긴 세월과 막대한 자금을 들이지도 않고 한 분야에 천재성을 가지고 바로 입지에 오르는 사람들 말이다. 그들은 개인의 삶도 매우 중요하지만, 그 탁월한 천재성을 무엇보다 대중을 위하여 발전시켜 예술계를 위하여 창작의 세계를 열고 나아가야 하지 않을까? 이 선택이야말로 먼 훗날 본인으로서도 국가로서도 예술의 문명을 위하여 명예로운 삶이 되리라 본다.

최첨단 과학이 총명한 인간 로봇을 만들어내고 있다. 그런데 최첨단 과학과 의학의 조화로 무병의 삶의 질을 향상하는 시대는 언제 오게 될지 또한 저마다 타고난 재능과 천성에 대한 DNA를 검사로 확인할 수 있는 때가 언제가 될지 무척 궁금해진다.

까불거리며 심하게 움직이는 엄지발가락을 식칼로 자르고 줄행

랑을 치고 달아난 관상가는 대궐 같은 그 집 앞을 지나치면서 속으로 혼자 말을 한다. '그러면 그렇지. 그놈의 발가락이 문제였구먼. 허허.'

우리가 삶을 살아가는 21세기 최첨단 우주 과학이 신비의 세계를 곧 열어보일 것처럼 가까이 다가가고 있다. 하지만 지금에도 미래를 예측해보기 위해 맞는 것도 안 맞는 것도 아닌 관상을 보러 간다. 하지만 아직 DNA는 그 부분에서 조금도 앞서가질 못하고 있는 것은 아닐까? 최첨단 생명 과학으로 사람마다 가지고 있는 천부적인 재능과 지능을 확인할 수 있는 날이 온다면 DNA 검사로 발가락을 자를 수 있지 않을까? 기다려진다.

특수 엘리트의 구성

우리가 사는 세상에는 다양한 모임들이 수도 없이 많이 있다. 학연, 지연, 종교 등등 여타의 이유로 이루어진 말로 헤아릴 수 없을 만큼 다양한 이름의 모임들이 존재한다.

나름 특급 엘리트만으로 구성된 모임이 있다고 한다. 세상에 이런 모임이 다 있나! 이 모임은 일반적으로 생각하는 투자를 목적으로 구성된 모임과는 사뭇 다른 성격을 띠고 있다. 모임을 진행하는 방법은 어느 대기업에서 고객분들을 모셔놓고 사업 설명회를 하는 식으로 아주 진지하게 진행된다. 모임이 시작되면 총무의 사회로 회장 인사말에 이어 오늘의 주제를 설명하며 "주식에 대한 브리핑을 강○○ 회원님께서 하시겠습니다."라고 진행한다. 그리고 강○○ 회원은 주식에 관련된 설명을 한다. 그 모임에서 보유하고 있는

주식의 현재 주가와 앞으로의 비전에 관해 설명하면 회원들은 각자가 생각하고 있는 내용이나 의문점을 놓고 전문가에게 질문과 토론이 이어진다. 앞으로 금융계의 흐름은 어떻게 전개되어 갈 것이며 분야별 경기 흐름을 상반기 하반기로 나누어 디테일하게 분석한 도표를 내놓으며 이어서 세계 경제 시장의 동향과 주식의 등락은 어떻게 전개될 것이고 현재 수익은 어느 정도이며, 앞으로 매입 매도할 주식에 대해 구체적으로 설명을 하면서 토론이 계속 이어져 간다고 한다.

또한, 모임을 하는 그달의 사회 쟁점이 되는 부분들을 잠시 언급을 하며 그 문제점을 주제로 깊이 있는 의견을 제시하고 나름대로 결론에 도달하면 현재 상황을 면밀하게 검토하여 출자 여부를 결정하는 방식으로 진행한다. 이들 모임은 열흘 간격으로 하되 시급한 상황이 발생하면 긴급 비상 모임을 소집한다. 평상시 모임은 열흘에 한 번씩 모임을 주최하는데 그 열흘간의 기간은 어쩌면 모임을 위해 정보와 자료를 준비하는 최소한의 기간이 아닐까? 지난달 중순에는 부동산 전문가 김○○ 회원님이 바라보는 부동산 시장의 정부 신 개발 정책과 전망에 관한 동향에 대하여 상세하게 브리핑을 하였으며 그 설명에 대해 서로의 의견을 이야기하고 모임을 마무리하였다고 한다. 여기까지는 일반 투자자 모임과 별반 다를 바가 없다. 그러나 이어지는 설명에서 보면 분야별 전문가가 바라보는 정확한 분석과 열띤 토론에 본인들의 막대한 투자 금액이 걸려 있으니 얼마나 신중하게 신행될 깃인가? 미처 그 분위기는 대기업

에서 주주 총회를 하는 분위기보다 더욱 신중하고 엄격하다. 그곳에 모인 회원들의 직업은 사회 각 분야에 전문가로 편성되어 있다. 법조계, 금융계, 정치, 경제, 문화, 노무, 건축, 부동산, 등등 나름이 사회에 모든 분야에 한 가닥 한다는 전문가들로 구성된 특별한 모임이다. 이들이 모임을 하는 주된 이유는 회원 각자가 큰 금액을 출자하여 이익이 창출되는 모든 분야에 투자하는 하나의 출자기업 형식으로 성장시키기 위해서다.

이 모임은 전문가 집단으로 구성된 회사명 없는 주식회사인 셈이다. 우리 주변에 가끔씩 지인을 통하여 참신한 아이디를 상품으로 암암리에 소개로 출자자를 찾아내어 자기들만의 연결고리를 만들어 투자를 한다고 하는 이야기를 들어본 적이 있다.

보통 한두 종목을 대상으로 성공 확률이 매우 높은 품목을 출자를 받아 투자하는 모임이다. 예를 들어 새로운 유기농 농작물을 개발한 사람이 한 종목을 생산 출하를 하는데 몇 명이 공동 출자를 하여 운영하거나, 부동산 전문가들로 구성된 출자 모임의 경우 부동산 관련 물건들의 정보를 공유하면서 저렴한 물건이 입찰로 나오는 정보를 입수하면 긴급회의를 소집해 예리한 분석을 한 다음 공동 구매하여 리모델링해 다시 자신들의 공인 중개사를 통해 매각하는 모임 또는 시행사라고 하여 일정한 목표를 대상으로 주식회사로 모임을 급조하여 대규모 출자자들을 끌어모아 건축을 하여 분양을 하여 큰 이익금을 창출해내는 기획 회사들을 들어본 적이 있다. 또

는 주식만을 연구, 분석 투자를 목적으로 하는 모임 등등 말로 다할 수 없을 정도로 이 사회에는 다양한 출자 모임들이 존재한다.

그러나 이처럼 광범위하게 전문가 집단으로 완벽한 조직과 체계화된 모임은 처음 들어보았다. 이 모임에서는 어느 한두 종목을 대상으로 투자하는 것이 아니라 세상 돌아가는 모든 분야에 금융이 요동치고 있는 곳이라면 또는 큰 파도와 물결이 예상되는 곳이라면 어느 곳이든 상관하지 않고 자세히 검토 분석하에 과감하게 투자하여 큰 이익을 창출해내는 특수 정보와 조직으로 운영하는 것이다. 그들이 추진하는 투자 기획은 얼마나 치밀할까? 사회, 문화, 경제, 정치, 금융 등등 모든 라인에 본인이 몸담고 있는 현직 인맥이 연결되어 있으며 또한 본인들의 평생 돈줄이 될 모임인데 아무리 중차대한 극비인들 이들의 정보망에 걸려들지 않을까? 생각해보니 걸릴 소지가 충분하다. 기가 막힌다.

물론 대기업들이 경영하는 방법 역시 이들 모임보다 한참 높은 경지에서 있다. 높은 관직에서 실권을 거머쥐었던 인재들은 퇴직하기 한참 전 이미 어느 대기업으로 갈 것인가 결정이 나 있거나 한참 전에 비밀리에 그 회사에 고문으로 등용이 되어 있다. 본인 역시 자신을 원하는 그 대기업으로 중력으로 입사했을 때 본인의 실력을 인정하고 멋진 영향력을 보여주기 위해 오랜 세월 몸담은 관직에서 중차대한 자료를 비밀리에 차곡차곡 준비해 입사 후 상용할 정보를 수집 정리를 하며 때를 기다리고 있다. 이 고급 자원을

등용해 각 분야에 전문가들로 구성하여 세상 돌아가는 모든 상황을 특수한 현미경으로 들여다보면서 실물 경제와 금융시장의 판세를 쥐었다 놓았다 할 정도로 깊이 관여하고 있지 않은가. 대기업들이 오랜 세월 세파와 정권이라는 험한 파도를 헤치며 그 어마어마한 위치에 군림하고 있는 배경에는 기업의 생존권을 위해 어린 시절부터 막대한 자금을 투자하는 등 보이지 않는 인재를 등용하기 위한 치밀한 물밑작업이 있다.

이 흐름은 오랜 세월 이 사회의 관행처럼 보이지 않게 행해지고 있는 것이다. 하지만 이들 모임이 차원이 다른 이유는 개개인이 사업주다 보니 무엇을 망설이고 양보하느냐는 것이다. 그들의 세계에서 무엇인들 안되는 것이 있을까? 어쩌면 우리가 모르고 있지만 이런 유형의 보이지 않는 막강한 권력을 가진 출자 모임이 우리 사회에 무수히 많을 수도 있다고 생각하니 정의와 현실은 어디에 있는 것일까.

의료 봉사로 다가간 아프리카

잘 알고 지내는 의사 부부인 지인분들이 들려준 아련한 이야기가 있다. 그 부부가 의료 봉사단으로 남아프리카 공화국에 먼 길을 떠나게 되었을 때의 이야기이다.

처음에 그곳에 도착하니 생활환경이 너무나 열악해 일상적인 일조차 쉽지가 않았다. 집에서 가볍게 샤워하는 것은 생각조차 할 수가 없고 화장실 하나 제대로 되어 있지 않았던 것이다. 그곳에 가서 의료 봉사활동을 하다 보니 상상을 초월하는 수많은 어려움에 봉착했다. 그 어려운 여건 속에서도 어렵사리 봉사활동 기간이 끝나갈 무렵 지난 시간을 돌아보니 정말 정신없이 2년이란 세월이 흘러가버렸다. 그리고 막상 그곳을 떠나려고 하니 현지 주민들의 어

렵고 안타까운 사정이 눈에 밟혀 발길이 쉽게 떨어지지 않았다. 그러나 그 나라에서는 다른 나라 의사라고 하여도 그 나라의 의사 면허가 없으면 개인적으로는 의료 행위나 의료 봉사활동을 할 수가 없도록 의료법이 지정되어 있었다. 그리하여 현지에서 무단한 노력 끝에 그 나라 의사 면허를 취득하여 어렵사리 제2의 봉사활동을 시작했다. 그곳에 많은 환자를 치료하면서도 무엇보다도 원주민들이 절실히 필요한 것은 굶주림을 해결하기 위한 식량을 구하는 것이라고 느꼈다. 그래서 현지 주민들이 스스로 자립을 하여 살아갈 수 있도록 도움을 주는 데 많은 시간을 보내야 했다.

그곳 국민은 오랫동안 강대국의 식민지로 살아온 탓에 스스로 살아갈 수 있는 자립심마저 빼앗겨 버린 상태라 무척 힘든 나날을 보내고 있었다고 한다. 그들 자체적으로 독립을 막기 위한 강대국의 식민지 정책은 스스로의 삶에 모든 생존권을 박탈당한 삶을 오랜 세월 살다 보니 그 바라고 바라던 독립을 한 후에도 스스로 재활할 시간도 없이 중국의 막대한 자본 앞에 또 경제적 식민지가 되어가는 것이 오늘의 아픈 현실이다. 이 안타까움을 언제쯤 벗어날지 막막해 보인다. 이처럼 절망적인 시간이 흘러가고 있지만 그곳에 가면 정말 초자연적인 환경이 인간의 감성을 환상의 세계로 데리고 간다. 참으로 아름다운 이곳이 왜! 아픔을 안고 끝이 안 보이는 삶을 살아가고 있어야 하는지 안타까움을 말로 표현하기가 어렵다고 이야기를 하신다.

아프리카의 아름다운
초원과 리지백

아름다운 초원 아프리카에서 다시 봉사활동을 하기 위해 조그만 병원을 열었다. 그리고 매일매일 바쁜 나날 속에 봉사활동은 계속 진행되었다. 그 와중에 무엇보다 치안이 아주 엉망이었다. 강도를 여러 차례 당하다 보니 사람들이 정말 무서웠다. 많은 사건 중에 그들에게 평생 잊지 못할 가슴 아픈 사건이 있었다. 어느 날 그곳 지인의 권유로 안전과 보안을 위해 로디지안 리지백이라는 아주 큰 개를 한 마리 분양받게 되었다. 평소 집안에서 개를 키우는 것을 별로 좋아하지 않았지만, 개를 키우는 것은 그곳에서는 정말 안전과 보안을 위하여 어쩔 수 없는 선택이었다. 그런데 개를 키우기 시작하면서부터 정말 많은 부분에서 놀라운 변화가 일어나기 시작을 하였다. 평소에 알고 있던 개에 대한 부정적인 생각은 하나의

편견에 지나지 않음은 물론이거니와 사람에게 있어 정말로 맹종을 하고 친근함을 심어주는 하나의 동물이기 이전에 한 가족과 같은 존재였다. 개를 키우기 시작하면서 마음에 안정을 찾고 조금씩 불안감이 해소되면서 그곳 생활에 대한 자신감을 가지게 되었다.

평소엔 생각지도 못하던 바깥나들이를 먼 곳까지 할 수 있었다. 리지백을 데리고 외출을 하게 되면 감히 누구도 가까이 오지 못했다. 얼마나 그들 부부를 잘 보호해주는지 정말 개가 이처럼 고마울 수가 없었다. 길을 가다가 누군가가 부부에게 가까이 다가오려고만 하여도 으르렁하면 감히 가까이 다가오지를 못했다. 그 리지백과 의사 부부는 정말 한 가족처럼 친하게 지내게 되었다. 밖에 나가나 집에 있으나 항시 같이했다. 그리고 리지백과 무언의 대화도 하고 때로는 쓰다듬어주면서 진정으로 고마움을 표현하기도 했다. 그러다 보니 리지백과 무척 정이 들었다.

그 험하고 낯선 곳에서 24시간 그 부부를 지켜주는 유일한 존재이기도 했다. 그렇게 한 2년 동안 열심히 봉사활동하던 중, 어느 날 저녁 한밤중에 집에 강도가 침입하여 의사 부부의 손발을 테이프로 묶어놓고 몽땅 다 털어가는 목숨이 일각에 달린 강도 사건이 발생했다. 평소 그들을 지켜주며 철저하게 경호하던 리지백은 단단한 밧줄로 목줄에 메여 있어 큰 소리로 울부짖기만 할 뿐 부부를 경호하지 못했다. 강도가 도망가고 나서 한참을 지나 경찰이 오고 부부는 밧줄에서 풀려나서 공포 속에 놀란 가슴을 진정하며 하룻밤을 뜬 눈으로 지새웠다.

다음 날 아침 리지백에게 밥을 주려고 다가가니 평소에는 정말 반가워서 꼬리를 흔들면 가까이 다가와 좋아서 어찌할 바를 모르던 그 가족 같은 리지백이 고개를 떨구며 눈물을 흘리는 게 아닌가. 그리고 가져다준 사료도 먹지를 않고 말이다. 속으로 생각했다. 이 녀석도 어젯밤에 많이 놀랐구나! 조금 지나면 진정이 되겠지 했다. 하지만 그날 점심 저녁이 되어도 그 잘 먹던 사료도 먹지를 않고 고개만 숙이고 있는 것이 아닌가. 그래서 부부는 리지백에게 이야기했다.

원장 "네가 잘못한 것이 아니야. 너는 이 밧줄에 묶여 있어서 어쩔 수 없이 강도를 막지를 못하였잖니? 너무 걱정하지 마라. 우리 다 무사하잖니. 너의 잘못이 아니니 인제 그만 안심하고 밥을 좀 먹으려무나."

쓰다듬으며 여러 차례 애원하듯 달래보았지만, 그때마다 고개를 떨구며 눈물만 흘릴 뿐 사료를 먹지를 않았다. 그러다가 약 보름 만에 주인을 지키지 못한 죄책감 때문에 굶어서 죽고 말았다. 사랑하는 리지백의 죽음은 강도를 당한 그 놀람보다 어떻게 말로 표현할 수 없는 아픔으로 밀려 왔다.

사랑하는 리지백을 산에 묻고 돌아오는 길에 부부는 서로 아무 말도 못 하고 한없이 눈물만 흘리면 집으로 돌아왔다. 리지백이 떠난 빈집을 볼 때마다 금방이라도 날려와 반겨줄 것 같은 환싱에 그

빈집을 쳐다보고 또 쳐다보고 했다. 그 허전함에 일도 제대로 하지 못하고 한 달이 넘도록 울고 또 울었다. 주인을 지키지 못했다는 그 죄책감 때문에 자기의 목숨을 거두어 속죄한다는 것이 정말 생각하면 할수록 그 놀라운 의무감과 충성심에 가슴이 더 메어왔다.

사람도 아닌 동물이 그토록 생각한다는 것이 과연 있을 수 있는 이야기인가? 사람이 사는 세상 어디에서도 들어 본 적이 없는 일이다. 가끔 명견이 주인을 지키기 위하여 들짐승과 싸우다 죽었다는 이야기, 물에 빠진 주인을 건져 올려 살렸다는 이야기 등 숱한 전설 같은 명견의 이야기가 있다. 그러나 주인을 강도로부터 지켜내지 못했다는 죄책감으로 자기 목숨을 거둔다는 것은 정말 가슴을 쓰리게 한다. 평생을 잊을 수 없는 사랑하는 리지백의 죽음 지금도 그때 그 생각만 하면 가슴 깊이 전율이 밀려온다.

11

할머니의 푸념

할머니 "저것들은 배가 불러서 저 지랄이야. 낮에 해 떴을 때 하지 밤에 전기값 나가게 저 난리야! 아이고 못 살겠네. 남편 쌔빠지게 돈 벌어 오는데 저것들이 남편 등골 다 빼먹는구나! 날 좋은 날 빨래를 해서 널어야지 뽀송뽀송하지 그 좋은 날은 뭐하고 처 자빠져 놀고 날씨 구진 날 빨래를 한다고 저 날리를 치노? 아이고 내 팔자야."

할머니는 어린 나에게 푸념 서린 이야기를 하며 걱정을 하신다. 할머니는 나와 단둘이 있을 때 자주 옛날이야기를 들려주시면서 이야기하신다.

할머니 "너는 엄마들처럼 살지 말거라 아가야."
하시면서 토닥거리신다.

18여 명이 넘는 대가족 속에서 어린 시절을 보내다 보니 할머니를 잘 따른 것 같다. 할머니의 애끓는 소리를 들을 때마다 마음속으로 나는 '작은 엄마들처럼 저러면 안 되지!' '작은 엄마들처럼 저러면 할머니가 많이 속상해하시는구나!' 생각하며 할머니의 애끓는 푸념들이 어린 마음에 새록새록 다짐으로 때로는 인생을 살아가는 지혜로 차곡차곡 쌓여갔다. 많은 사람의 어린 시절을 회상해보면 어디에서 어떠한 환경으로 자라났는가도 매우 중요하지만, 그 환경에서 부정과 긍정을 어떻게 받아들이는가가 본인에게는 무엇보다 중요함을 다시 한번 일깨워주는 대목이다.

우리가 어린 시절을 가정에서 자라면서 보고 듣고 느끼고 배우는 가정 교육이라고 하는 일상들이 어쩌면 아주 단순한 하루하루의 과정일 수가 있다. 하지만 눈 앞에 펼쳐지고 있는 모든 삶의 현안들이 같은 상황임에도 그 사람의 성품에 따라 또는 인지 능력에 따라 결과물은 너무도 큰 차이로 받아들이게 된다. 어느 수준의 가정 교육을 받고 자라났는가 매우 중요하겠지만 어린 시절을 대가족 속에서 자라다 보니 그 대가족들과의 공존 속에서 일어나는 일상들이 모두 하나의 삶의 현실 드라마이고 또 다른 인생 교육장이 되기도 한 것이다. 대가족 속에서 보낸 어린 시절이 그에게 성인이 되기 전에 벌써 세상 이치를 다 알 듯 철이 들어 어린 성인이 되어 삶의

매사를 폭넓게 또는 깊게 바라보게 된 것 같다. 60년 전, 후세대에서는 대가족 세대를 많이 볼 수가 있었지만 이후 80년대로 접어들면서 단출한 가족 세대로 큰 변화가 일어나고 있었다.

지금은 대가족이라고 하는 문화는 옛날 드라마에서나 볼 수 있는 전설 같은 이야기가 되고 말았다. 어린아이가 자라나는 과정이 어느 위대한 교육 기관의 교육도 매우 중요하지만, 또 다른 한편에서 생각해보면 참다운 모습으로 세상을 볼 수 있다는 것은 이보다 더 큰 덕목은 없는 것 같다. 사람의 일생이란 정말 알 수 없는 일이다. 같은 대학을 같은 학과에 같은 학점으로 졸업하고 사회에 나와 회사원으로 같이 시작해도 인생 중반이 지나면서 서로 간에 너무도 큰 격차가 나는 삶을 살아가는 사람들을 우리 주위에서 자주 본다.

이런 현상을 무엇으로 설명할 수 있을까? 누구나 한 살 두 살 나이가 들면서 세상이 변화하는 것을 몸으로 느끼며 그만의 인지 능력으로 하나하나 풀면 최선을 다해 삶을 살아간다. 이처럼 세상 살아간다는 것이 생각하는 것보다 만만하지가 않다는 것을 다들 알고 있다. 겉으로 보기에는 매사가 같아 보이지만 내면의 세계는 완전 다른 삶을 살아가고 있음을 볼 수 있다.

물론 같은 삶이란 있을 순 없다. 하지만 본인에게 얼마나 많은 긍정에 힘을 불어넣고 있는가에 따라 희망의 에너지는 무한 발산을 한다. 그로 인해 인생 전반에 상황은 급변할 수도 있다. 타고난 능력이 월등히 뛰어난 사람이라고 멋신 삶을 실아간다고 볼 수 없다.

동일하게 위급한 사항을 눈앞에 놓고 각자가 해결하는 방법이 다르고 같은 디자인 콘셉트를 놓고 접근하는 방법과 생각하는 스타일이 다른 것은 왜일까? 아마도 사람마다 디테일하게 들어가보면 저마다 타고난 능력을 갖추고 있는 것은 확실하다. 이처럼 그 누군가가 삶에 비슷한 환경 내에서도 엇갈린 판단을 하는 원인을 정밀하게 분석을 하여 세상에 발표한다면 상상할 수 없는 지각변동이 일어나지 않을까! 참으로 알 수 없는 것이 사람의 인지 능력과 감성이 아닐까?

12

선자령

아련한 선자령 능선을 생각하면 안개가 자욱한 구름 속으로 진한 감동이 밀려온다.

친한 친구들과 등산을 하기 위해 아침 일찍 강원도에 있는 선자령 입구에 도착하여 산 쪽을 바라보니 안개가 짙게 깔려 2~3m 앞이 보이질 않는다. 등산을 할까! 말까! 망설이다 가까이에 있는 식당에 들어가 간단한 아침 식사를 하고 30여 분 후에 밖으로 나와보니 아직 안개는 조금 전과 별반 다르지 않아서 친구들과 등산을 할 것인가 말 것인가 생각하다가 '등산하려고 이 먼 곳까지 왔는데 시간이 지나면 안개는 걷히지 않을까?' 생각하고 산행을 하기로 했다. 조금씩 안개 속을 천천히 걸으며 이런저런 이야기를 나누면서 산을 오르기 시작하였다.

얼마쯤 올라갔을까. 이때 상상하기 어려운 기이한 일들이 일어나기 시작하였다. 시간이 조금 지나서 안개는 종전보다 조금은 멀리 보이지만 짙은 안개로 인해 5~6m 정도밖에 보이지 않는 그 속에 선자령의 절경이 한껏 한껏 연출을 하듯 조금씩 보이는 것이다. 그 한 컷씩 보여주는 장면들이 아름다운 동화 같은 세계를 꿈속에서 유람하듯 환상적인 장면이 능선을 따라 계속 이어지면서 생각지도 못한 아름다운 풍경들이 계속 연이어져 갔다. 5m에서 10m, 20m씩 안개가 조금씩 걷히면서 대자연 속에서 펼쳐지는 절경은 너무너무 말로 표현할 수 없을 정도로 황홀한 풍경으로 연출 되어갔다. 동행한 친구들은 서로서로 바라보면 처음에는 순간순간 보여주는 절경에 매료되어 환호성을 지르며 상기되어 있는 모습들에서 언제부터인가 황홀한 환상 속에 취하여 나름 마음껏 즐기면 힐링을 하고 있었다. 누구 하나 그 분위기를 깨지 않으려고 그 축복받은 순간들을 오롯이 가슴에 담으며 황홀함에 잠겨 들었다. 그렇게 한참을 능선을 향해 오른다.

능선 정상에 다다르면서 또 한 번 큰 환호성이 동시에 터져나왔다. 그 능선에서 바라보는 동해안과 내륙 쪽의 경계선이 너무도 신기하게 자연스럽게 선을 그어놓은 것을 친구들과 동시에 보았다. 동해안 방향은 청명하게 맑은 하늘과 대자연과 숲이 어우러져 장관을 이루고 있지만, 내륙 쪽은 바람 한 점 없이 고요함 속에 안개를 머금고 평화로움에 깊은 잠이 들어 있는 듯 같은 산이었다. 능선을 사이로 좌우가 선명하게 분리되어 있는 절경에 감탄과 환호성을 지

르며 감동은 이어졌다. 대자연은 마치 천국에 온 듯한 기가 막히는 절경을 연출하고 있었다. 와! 정말 장관이구나 하는 경치를 생전 처음 느끼면서 서로 환호성을 지르며 조금 전까지만 해도 안개 속에 잠겨 황홀해하던 그 분위기는 간 곳이 없고 새로운 신세계를 만난 듯 손과 손을 붙잡고 한참 들뜬 기분에 흥분하고 있었다. 그 들뜬 기분이 조금씩 진정이 되면서 능선을 따라 절경을 감상하며 어느 정도 안개가 걷히고 능선에서 바라보는 낮은 잔잔한 나무들로 만들어진 오솔길을 가다 보니 또 한 번 귀한 대자연의 현상을 보고 친구들은 다시 한번 감탄하였다. 능선에서 자라난 나지막한 잔잔한 나무들이 동해에서 내륙 방향을 향해 일제히 누워 있는 그 모습이 참으로 신기해 보였다. 그곳에서 싹이 나 오랜 세월 자라난 나무들은 동에서 내륙 쪽으로 불러오는 대자연의 바람의 기류를 타고 수천 년을 눈비와 강한 바람을 맞으면 자라나다 보니 그 누운 모습이 너무도 신기하고 자연스러워 상상할 수가 없는 대자연이 연출한 절경에 또 감탄하였다.

이른 아침에 선자령 초입에 도착하여 2~3m 앞이 짙은 안개로 잘 보이지 않아 등산할까 말까 잠시 망설였다. 이곳 선자령 정상 안개 때문에 산을 오르지 않았다면 소중한 감동을 심어준 선자령은 기억 속에 없을 것이다. 우리가 삶을 살다 보면 순간순간 선택의 길 위에 놓이게 된다. 그때 어느 방향이든 선택을 하여야 한다. 그 순간의 선택이지만 운명을 좌우하기도 한다. 전국에 있는 무수한 명산들을 등산하였지만 이처럼 평생 잊지 못할 그나큰 감동과 행운

을 맞본 산행은 처음이다. 때로는 한순간의 선택이 잊지 못할 행운을 가져다주기도 한다. 세월이 많이 흘러갔지만 지금도 가끔 친구들과 산행을 하는 길목에서 오래된 추억이지만 그때 그 황홀했던 추억들을 지금도 얼굴에 미소를 띠며 상기된 기분으로 이야기를 나눈다. 그리고 무척 행복해한다. 한번 가슴속에 감동으로 만들어진 행복한 추억은 언제든 불러내어 삶을 살아가는데 큰 에너지를 발산하며 평생을 함께한다.

인생이란

인생이란 삶의 긴 여정을 한편의 서사시로 써내려가는 과정이 아닐까?

환희와 고난, 사랑과 애환, 만남과 이별. 그렇게 인생이란 작품이 서서히 완성되어간다. 어느 시점에서 잠시 멈추어 나를 바라보면 앞으로 나의 인생은 어떻게 전개될지 매우 궁금해진다. 우리의 일상은 같은 날들처럼 흘러가지만 급격한 상황 변화로 어느 방향으로 튈지 예측할 수 없었던 일들도 지난 긴 세월이 지나고 뒤돌아보면 큰 파도를 넘나들듯이 희로애락을 겪으며 지나고, 그 또한 아름다운 추억인 것을. 지나버린 과거를 생각하면 예상치 못한 일들이 참 많았다.

틀을 깨뜨린나는 것은 매우 어려운 생긱이디. 때른 괴감히게 깨

트려 보았으면 하고 생각해보지만, 우리의 보편적인 생각들은 주어진 틀 속에서 크게 벗어나지 못한다. 삶을 살다 보면 때로는 혼돈과 혼란의 깊은 늪에 빠지기도 한다. 이 역시 삶의 위기의 순간들이 아닐까? 이마저 없다면 정해진 목표를 향해 무작정 큰 의미 없이 그저 목적지를 향해 달려가는 것과 별반 다를 바가 없지 않은가. 나의 삶 속에 신중한 판단과 결정들 모두가 정답일까? 지나온 세월 속에 돌이켜 생각해보면 그 또한 반반이지 않은가. 때론 삶 자체를 어느 타인의 삶처럼 답습하면서 살아갈 수는 없을까? 생각해본다. 그 타인의 삶 또한 겉으로만 보이는 연극 같은 삶이지 않을까?

우리는 남을 또는 다른 사물을 꼼꼼히 잘 살펴본다. 그리고 나름대로 주관적인 판단들을 스스로 잘한다. 그런 과정에서 삶의 많은 것을 배우며 살아간다. 그러나 나 자신을 냉철하게 살펴보려면 많은 경륜과 시간이 필요하다. 그렇게 많은 나날을 보내고도 참된 나를 본다는 것은 매우 어려운 일이다. 스스로 어느 방향이건 편중된 것에 익숙해져 있기 때문이다. 나를 깊이 있게 주관적으로 살펴본다는 것은 어쩌면 불가능할지 모른다. 그러므로 나를 살펴보려는 최소한의 노력과 시간이 필요하다. 나를 살펴보고 돌이켜봄으로써 앞으로 다소나마 자신을 보호할 수 있는 삶의 규칙을 하나하나 나의 결에 맞게 만들어 가는 것이다. 그마저도 자신을 살펴보지 못한다면 참으로 안타까운 삶을 살아가는 것은 아닐까? 우리가 삶을 살아가면서 소중하게 이룬 것은 무엇이고 안타깝게 잃은 것들은 어디로 사라져 갔을까? 황홀하고 행복한 순간들을 가슴에 깊이 품고 쓰

리도록 아픈 사연들을 가슴 깊은 곳으로부터 도려내어 허공 속에 멀리 던진다. 그토록 아련한 지난 세월을 뒤돌아보고 앞으로 살아 가면서 펼쳐질 삶을 상상한다. 그렇게 오랜 세월 살다 보면, 숱한 경험을 통해 나의 참모습을 조금씩 발견하고 생활 속 철학을 담아 냄으로 순간순간 혼자만의 깊은 마음의 사색을 하며 살다 보면 나만이 원하는 삶 속의 다양한 진리 속에서 누구도 모르는 나만의 향취와 향기 속에 숨을 쉬고 있는 것을 보게 된다. 우리가 그동안 살아온 폭만큼 그렇게 자연스럽게 만들어진 자기만의 그 길을 가고 있다. 바람 따라 하늘에 구름이 흘러가듯 바람이 부는 곳으로 오늘도 흘러 어디론가 간다.

공간도 문학이다

초판 1쇄 발행 2021. 9. 24.

지은이 민병원
펴낸이 김병호
편집진행 조은아 | **디자인** 최유리

펴낸곳 주식회사 바른북스
등록 2019년 4월 3일 제2019-000040호
주소 서울시 성동구 연무장5길 9-16, 301호 (성수동2가, 블루스톤타워)
대표전화 070-7857-9719 **경영지원** 02-3409-9719 **팩스** 070-7610-9820
이메일 barunbooks21@naver.com **원고투고** barunbooks21@naver.com
홈페이지 www.barunbooks.com **공식 블로그** blog.naver.com/barunbooks7
공식 포스트 post.naver.com/barunbooks7 **페이스북** facebook.com/barunbooks7

바른북스는 여러분의 다양한 아이디어와 원고 투고를 설레는 마음으로 기다리고 있습니다.